藝用解剖學
名家素描 實例解說

目錄

編者序

人體解剖是研習美術必須具備的技法知識之一，國內幾乎每一所大專院校美術系都安排有這門課程。人體結構原本就極其複雜，解剖學所研究的內容，對美術系學生而言似乎較其它科目顯得艱澀。但事實上，我們對人體的觀察及了解比起抽象概念或自然界其他現象，應該更有機會，也更具體。解剖學之所以令人感到艱深或索然無味，與國內缺乏足以引發初學者興趣的這方面圖書，不無關係。目前仍有很多美術學生，以醫用解剖學書籍為研習的參考，而醫用解剖學雖然精微，卻多流於呆板，讀來不僅令人感到枯燥，等到實際在描繪技法上運用時，這些刻板的解剖學知識更難於施展。

有鑑於藝用解剖學圖書的缺乏以及美術系學生的需要，本社編輯部乃以美國最有名的人體素描與藝用解剖學權威教席賀爾（Robert Beverly Hale）所著「藝用解剖學原理——藝術大師作品的運用實例」（Anatomy Lessons from the Great Masters）為藍本，針對國內美術系學生之需要，編成本書。本書特點在於引用西方文藝復興以降的大師如：達文西、米開蘭基羅、魯本斯、拉斐爾、杜勒、提香、林布蘭等名家之人體素描為例，有系統而靈活地進行人體骨骼及肌肉結構之介紹。

原書有八章，分別就胸廓、骨盆、大腿、膝部和小腿、足部、肩部、手臂、手部、頸部和頭部等，介紹重要骨骼及肌肉之位置和處於各種動態時肌肉外形的變化，凡藝用解剖學必備的常識都能在這些大師素描中一一闡明，使研習者如親炙賀爾生動的教學。三十幅選自雷契爾（Richer

）博士手繪之「藝用解剖學」（Artistic Anatomy)圖示，在原書中僅為參考，為了配合國內教學之實際情況，本書另添列綱要式之說明文字，並編為第一章，以收提綱挈領之功。

藝用解剖學之專用術語，在國內尚未有明定的四海皆準的統一體例，大抵採取醫用解剖學用語為準。本書術語之中譯，也是如此；唯解剖學常因研究之日趨精微，而更用新的用語，故書中有關骨骼及肌肉的名稱，全部以新用語為依據（如：舊稱「腸骨」新稱「髂骨」，舊稱「骨盤」新稱「骨盆」，舊稱「外斜腹筋」或「大斜腹筋」新稱「腹外斜肌」，舊稱「闊背筋」或「大背筋」新稱「背闊肌」等等）。

本書藍本原為美國「紐約學生藝術聯盟」（Art Students League of New York）之藝用人體解剖學課程的講義，其援引素描講解原理的方式，足供國內教學之借鏡。因此，本書所收錄之一百幅素描不僅可豐富教授平日收集之相關資料，讓他們在課堂上有更多的時間發揮獨到而精闢的見解，各幅素描的解說文字也足夠讓學生在課前預習，在課後溫故。

由於這一百幅素描都是大師精品，除了用來解說解剖學原理之外，也是美術愛好者研究素描最好的例子。所以每幅作品的說明文字，都完備地記載作家姓名（包括原文及生卒年代）、作品題目、作品使用素材及尺寸等等。我們希望本書除了是一本藝用解剖學教材用書之外，同時也具備一般畫冊的特點。

梵谷出版公司編輯部

原著序

多年來，我有幸出席賀爾(Robert Beverly Hale) 在藝術學生聯盟的演講。凡是出席過其演講的人，都會對這位全美人體素描及藝用解剖學大師的魅力深感難忘。只要聽過一次他的演講，便能獲得他智慧而豐富的經驗。在賀爾精闢的分析中，將素描與生物學、人類學、物理、建築，甚至日常生活相連結。他喚醒學生的理解和對科學的好奇，教導學生透過解剖學觀點去觀察。在他的指導下，人體研究成為瞭解與欣賞大自然基本規律的途徑。

長久以來，賀爾一直覺得他的早期著作「藝術大師素描作品範例」(Drawing Lessons from the Great Master) 需要一本解剖方面的參佐圖書，但其忙碌的生活中，充滿了其他計劃，以致一直未能如願。多年來，我因保有他演講的詳細筆記，乃決定整理這些筆記，再附加一百幅大師素描作品，集成一本新書「藝用解剖學原理——藝術大師作品的運用實例」（Anatomy Lessons from the Great Masters）。賀爾十分讚助此一計劃，眼前這書即其成果。

當我堅持要將他的名字列在書首時，他反對說：「這是你寫的！事實上我並沒有寫這本書。」不過，很顯然地，沒有賀爾就沒有這本書；沒有他激勵的教導和廣博的知識，我也不會有這本有價值的筆記。因此把他的名字排印在書本首頁，應屬實至名歸。

本書目的，是為研習藝術者介紹歷代大師在人體素描上如何實際運用藝用解剖學理。和「藝術大師素描作品範例」一樣，這本新書附有一百幅傑出的人體素描作品。每一幅素描都經由分析，以顯示這些大師如何處理人體的某一特別部位。如此一來，可使學生很快看出這些大師，如何運用解剖學上的知識、技術，來處理他們在人體素描上所遭遇到的問題。

書中每一幅素描作品，都附有一段解析，解析的同頁，有這張素描作品重要的線條略圖，如此可以不必費時尋找參考文字的頁數及細節部分的簡圖。本書所錄大師素描作品，都經過精心挑選，以便顯示所討論的解剖學，在不同的形態與不同的技術下是怎樣處理的。因此可以算是一本自學的書籍。

全書大體按照賀爾演講的次序分為八章。為了提供進一步的資料，我們特別選擇了保羅雷契爾（Dr. Paul Richer）博士所繪的「藝用解剖平面圖」（Artistic Anatomy），作為附錄，提供讀者適當的參考。全書所用的解剖學名詞，都可以在時下通行的葛雷氏解剖學(Grays Anatomy)，以及雷契爾的著作中查到。在引用一個生疏的解剖學名詞時，會先寫用俗名，接著才使用專用名詞，因此專用名詞遍佈全書。

從這些生動的人體素描之解剖形式研究，我們會發現第一眼沒有看出的形態與關聯，我們可以發現每一個動作，實為許多肌肉一連串或某些形態的移動方式所組合的。我們能觀察出，大師們如何選擇性的運用解剖學理論，來強調他們所描繪的人體輪廓。而這種基於健全的解剖學知識所做的強調及選擇，也正是我們向這些大師們學習的最終極目的。

第一章
概　說

人體外形的區分

人體外形的區分，主要基於骨骼與肌肉結構之系統，另一方面則爲了便於研究。人體外形可區分爲四部分，即：頭部、軀幹、上肢、下肢。各部分又可細分爲：頭部——腦顱、面顱。軀幹——頸、胸、腹、背。上肢——肩、上臂、肘、前臂、腕、手。下肢——臗、大腿、膝、小腿、踝、足。

骨骼系統

人體骨骼可分骨、軟骨兩類。骨的作用在於支持體腔，保護腦髓、脊髓、內臟、幫助身體運動；軟骨因富於彈性，有的附以薄層肌肉而構成如鼻、耳之半軟可動器官，有的則形成關節襯墊（如脊柱的椎間纖維軟骨）。

人體骨骼若按部位系統概述，則各部骨骼及其數目（各名稱後所附數字）如下：

一、頭部：腦顱——額骨1，頂骨2，枕骨1，顳骨2（蝶骨、篩骨各一，均在內部，外表看不見）；面顱——上頜骨2，鼻骨2，顴骨2，下頜骨1（犁骨一，泪骨、腭骨、下鼻甲骨各二，均在內部，外表看不見）。

二、軀幹：脊柱——頸椎7，胸椎12，腰椎5，骶椎5（成人骶椎連爲一骨，稱骶骨），尾椎4-6（成人多連爲二骨，老年多合爲一骨）；胸廓——胸骨1，肋骨24（以上兩者，加肋軟骨、胸椎，構成胸廓）。

三、上肢：肩部——鎖骨2，肩胛骨2；臂部——肱骨2，尺骨2，橈骨2；手部——腕骨16（手舟骨、月骨、三角骨、豌豆骨、大多角骨、小多角骨、頭狀骨、鈎骨各2），掌骨10，指骨28。

四、下肢：臗部——髂骨2，恥骨2，坐骨2（青年期連成一對，與骶骨、尾骨固定結合構成骨盆）；腿部——股骨2，臏骨2，脛骨2，腓骨2；足部——跗骨14（距骨、跟骨、足舟骨、骰骨、第一楔骨、第二楔骨、第三楔骨各2），蹠骨10，趾骨28。

肌肉系統

芸用人體解剖學所研究的人體肌肉，主要包圍骨骼且能由神經支配而自動伸縮的「骨骼肌」。這些肌肉之兩端附着在骨上，其間可能超越一個或幾個關節，其形狀常隨身體之運動而伸張或縮緊，對人體外形影響頗大。

人體主要骨骼肌按部位系統可分爲：

一、頭部：咀嚼肌——咬肌、顳肌、翼內肌、翼外肌；表情肌——顱頂肌（額肌、帽狀腱膜、枕肌）、眼輪匝肌（眶部、瞼部）、皺眉肌、降眉間肌、鼻肌（橫部、翼部）、顴肌、上唇方肌（內眥頭、眶下頭、顴頭）、犬齒肌、口輪匝肌、三角肌、下唇方肌、笑肌、頦肌、頰肌。

二、軀幹：頸部——胸鎖乳突肌、頸闊肌、舌骨上肌、舌骨下肌、椎外側肌、椎前肌、頸後深肌；胸部——胸大肌、胸小肌、前鋸肌、鎖下肌；腹部——腹外斜肌、腹直肌、腹內斜肌、腹橫肌；背部——斜方肌、背闊肌、菱形肌、肩胛提肌、後上鋸肌、後下鋸肌、夾肌、骶棘肌。

三、上肢：肩部——三角肌、岡上肌、岡下肌、大圓肌、小圓肌、肩胛下肌；臂部——肱二頭肌、喙肱肌、肱三頭肌、肘後肌（以上屬上臂部位），掌側肌群（旋前圓肌、橈側腕屈肌、掌長肌、尺側腕屈肌、指淺屈肌、指深屈肌、拇長屈肌、旋前方肌），外側肌群（肱橈肌、橈側腕長伸肌、橈側腕短伸肌、旋後肌），背側肌群（指總伸肌、小指固有伸肌、尺側腕伸肌、拇長展肌、拇短伸肌、拇長伸肌、食指固有伸肌）；手部——拇指側肌群、小指側肌群、掌心肌群。

四、下肢：臀部——臀大肌、闊筋膜張肌、臀中肌、臀小肌、梨狀肌、閉孔內肌、閉孔外肌、孖上肌、孖下肌、股方肌；腿部——大腿前側

肌群（縫匠肌、股四頭肌），大腿內側肌群（髂腰肌、恥骨肌、長收肌、股薄肌、短收肌、大收肌），大腿後側肌群（半腱肌、半膜肌、股二頭肌），小腿前側肌群（脛骨前肌、拇長伸肌、趾長伸肌、腓骨第三肌），小腿外側肌群（腓骨長肌、腓骨短肌），小腿後側肌群（腓腸肌、比目魚肌、蹠肌、趾長屈肌、拇長屈肌、脛骨後肌）；足部——足背肌群、足底肌群。

人體方位的名稱

在解剖學的範圍中，對所遣用的方位名稱，都有其特指的意義，茲簡述如後；1.前與後——身體面部的一面為前；脊椎的一面為後。2.上與下——近頭部的一端為上；近足部的一端為下。
3.淺與深——近身體表面為淺；反之為深。4.正中綫——身體前後面正中的垂線。5.內側與外側——接近正中線者為內側；反之為外側。6.近側與遠側——臂部接近軀幹正中線的一端為近側；反之為遠側。7.尺側與橈側——前臂內側緣，即小指的一側為尺側；前臂外側緣，即拇指的一側為橈側。8.掌側面與背側面——掌側面為手掌的一面，即手的前面；背側面為手背的一面，即手的後面。9.脛側與腓側——小腿內側緣，即拇趾的一側為脛側；小腿外側緣，即小趾的一側為腓側。10.蹠側面與背側面——蹠側面為足的下面；背側面為足的上面。

骨骼各部位的名稱

骨骼的構成很複雜，為達成其個別的功能，各部骨骼各有其形狀。為了便於研討，對於單一骨骼的各部位，解剖學上分別賦予不同的名稱。熟知以下定義，將有助於對骨骼形狀的記憶：
1.關節頭——骨端成球狀部分，如肱骨的肱骨頭。2.滑車——骨端橫長而有曲線的樺頭，其構造像滑車之部分，如肱骨下端滑車。3.髁——骨端圓而突出部分，如股骨內側髁。4.頸——頭

（骨頭）與骨幹間稍細的部分，如股骨頸。5.面——骨面平坦部分，如股骨的髕面。6.緣——扁平骨邊緣，如肩胛骨的脊柱緣。7.角——扁平骨邊緣成角部分，如下頜骨的下頜角。8.切迹——骨緣特別陷入的部分，如下頜骨的下頜切迹。9.突——骨的特別伸出部分，如顳骨的乳突。10.棘——突起而尖細的部分，如髂骨的髂前上棘。
11.結節——骨面低瘤狀的隆起部分，如顴結節。12.隆凸——骨面隆起較高部分，如枕外隆凸。13.粗隆——骨面粗糙而較隆起部分，大都附着肌肉，如脛骨粗隆。14.線——骨面粗糙而成線狀部分，如下頜骨的斜線。15.嵴、岡——骨面隆起細長線狀部分稱嵴，如髂骨的髂嵴；突然隆起較高且寬的部分稱岡，如肩胛骨的肩胛岡。
16.窩、凹——骨面凹陷較大者稱窩，如顳骨的下頜窩；骨面凹陷較小者稱凹，如胸椎的肋凹。
17.溝——骨面細長之凹陷部分，如肱骨上端的結節間溝。

肌肉各部位的名稱

1.肌頭、肌肉起始點——肌肉在骨骼上的附着點不因動作而變更位置者，稱為肌肉的起始點。肌肉在此處的附着部分稱為肌頭。
2.肌尾、肌肉停止點——肌肉在骨骼上的附着點因動作而變更位置者，稱為肌肉的停止點。肌肉在此處的附着部分稱為肌尾。
3.肌腹——肌肉中部肌纖維，因肌肉伸縮而變其形狀，稱為肌腹。
4.腱——肌肉附着於骨或軟骨部分，成索狀的質地強韌的纖維性締結組織，不因肌肉的伸縮而變其形狀，稱為腱。腱成扁平狀者稱為腱膜。在肌腹中間者稱為肌間腱。
5.筋膜——分淺筋膜、深筋膜。淺筋膜借纖維束附着於皮，深面呈膜狀，與深筋膜粗鬆相接，皮下淺靜脈及脂肪即分布於淺筋膜內。深筋膜薄而堅，作鞘包裹肌肉及血管、神經。

頭骨

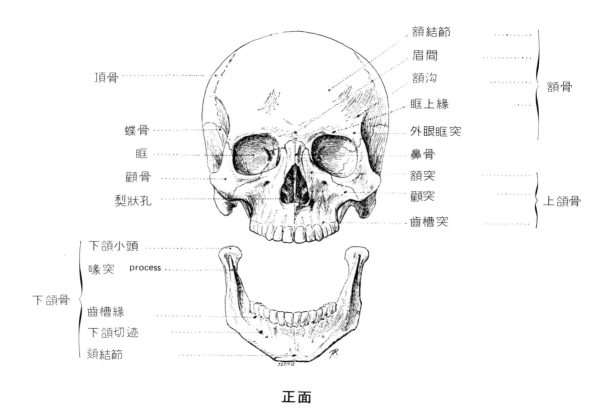

頂骨

蝶骨
眶
顴骨
梨狀孔

額結節
眉間
額沟
眶上緣
外眼眶突
鼻骨
額突
顴突
齒槽突

} 額骨

} 上頜骨

下頜骨 {
下頜小頭
喙突　process
齒槽緣
下頜切迹
頦結節

正面

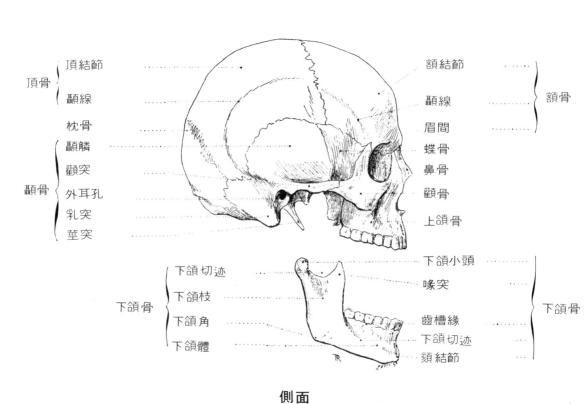

頂骨 {
頂結節
顳線

枕骨
顳鱗
顴突
外耳孔
乳突
莖突
} 顳骨

額結節

顳線

眉間
蝶骨
鼻骨
顴骨
上頜骨

} 額骨

下頜骨 {
下頜切迹
下頜枝
下頜角
下頜體

下頜小頭
喙突
齒槽緣
下頜切迹
頦結節
} 下頜骨

側面

頭骨

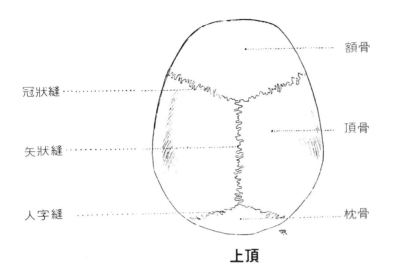

額骨

冠狀縫

矢狀縫

人字縫

頂骨

枕骨

上頂

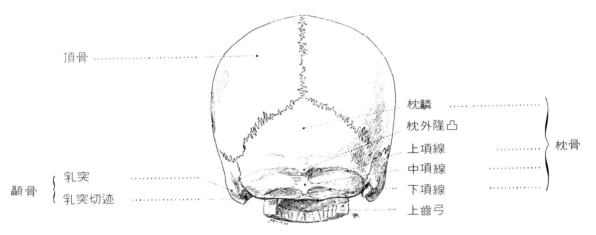

頂骨

枕鱗

枕外隆凸

上項線

中項線

下項線

上齒弓

顳骨 { 乳突
乳突切迹

枕骨

背面

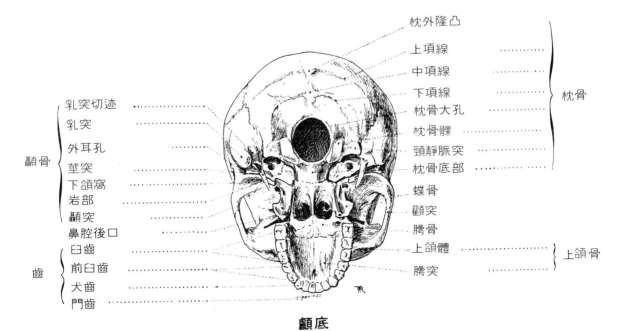

枕外隆凸

上項線

中項線

下項線

枕骨大孔

枕骨髁

頸靜脈突

枕骨底部

蝶骨

顴突

腭骨

上頜體

腭突

枕骨

上頜骨

顳骨 {
乳突切迹
乳突
外耳孔
莖突
下頜窩
岩部
顴突
鼻腔後口

齒 {
臼齒
前臼齒
犬齒
門齒

顱底

軀幹骨骼

額骨

眼眶
顴骨
乳突

下頜骨

頸柱

鎖骨
喙突
肱骨
肩胛骨

胸骨

顳凹
鼻骨
上頜骨

第一肋骨
肩峯
胸骨柄

胸骨體

劍突

脊椎柱

髂骨

骶骨

股骨

髂前上棘

股骨大轉子

正面

16

軀幹骨骼

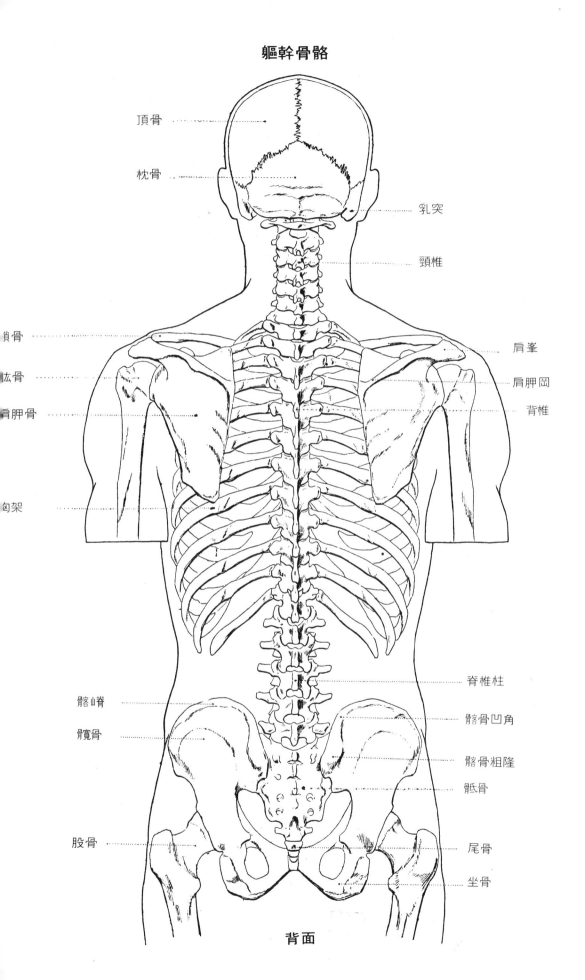

頂骨

枕骨

乳突

頸椎

鎖骨

広骨

肩胛骨

肋架

肩峯

肩胛岡

背椎

髂嵴脊

髖骨

脊椎柱

髂骨凹角

髂骨粗隆

骶骨

股骨

尾骨

坐骨

背面

軀幹骨骼

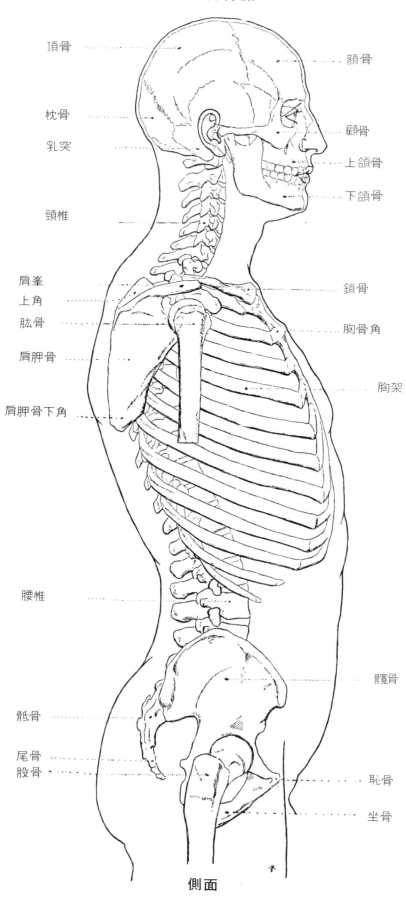

頂骨

額骨

枕骨

顴骨

乳突

上頜骨

下頜骨

頸椎

肩峯

鎖骨

上角

肱骨

胸骨角

肩胛骨

胸架

肩胛骨下角

腰椎

髖骨

骶骨

尾骨

股骨

恥骨

坐骨

側面

脊柱

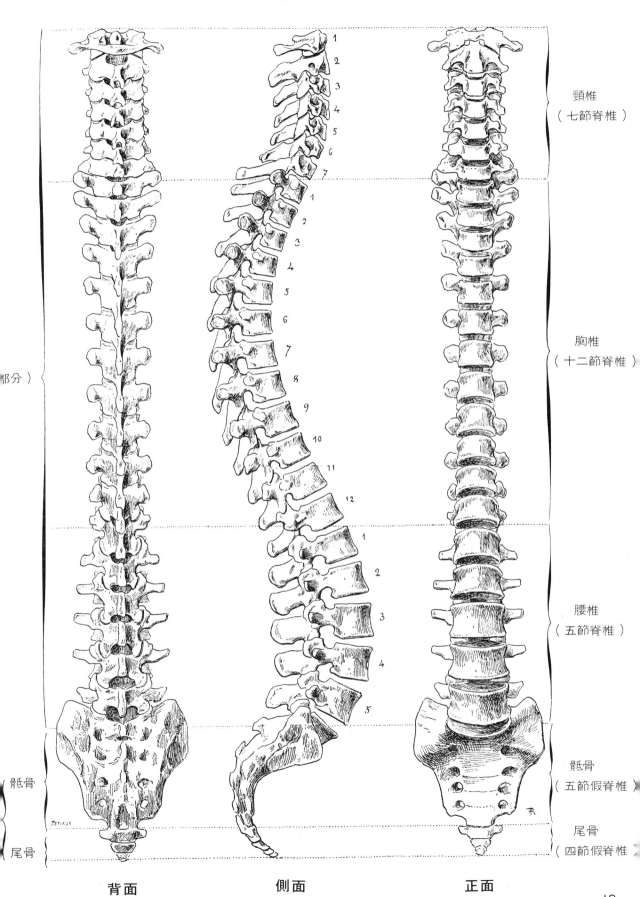

頸椎
（七節脊椎）

胸椎
（十二節脊椎）

腰椎
（五節脊椎）

骶骨
（五節假脊椎）

尾骨
（四節假脊椎）

骶骨

尾骨

背面　　　　　　側面　　　　　　正面

19

骨盆

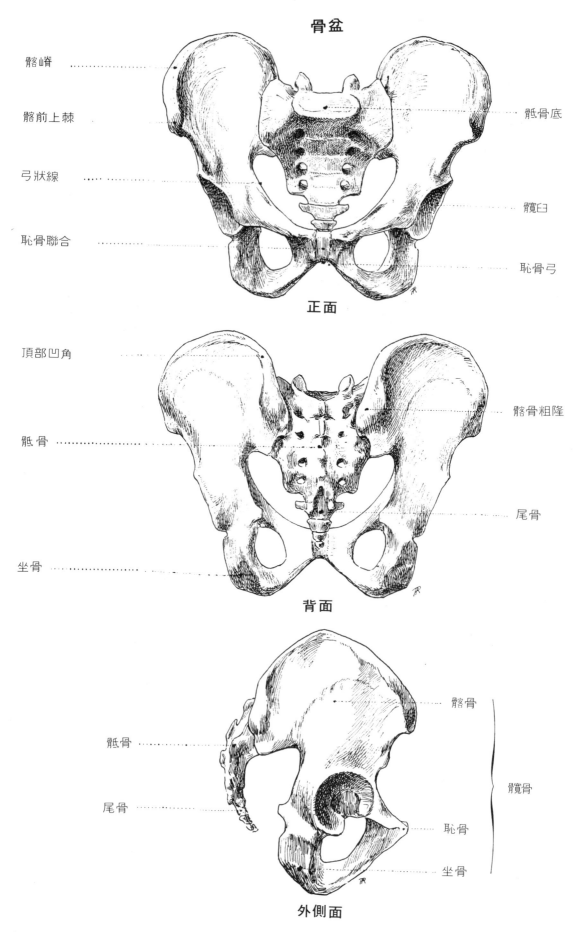

正面

髂嵴

髂前上棘

弓狀線

恥骨聯合

骶骨底

髖臼

恥骨弓

背面

頂部凹角

骶骨

坐骨

髂骨粗隆

尾骨

外側面

骶骨

尾骨

髂骨

恥骨

坐骨

髖骨

上肢骨骼

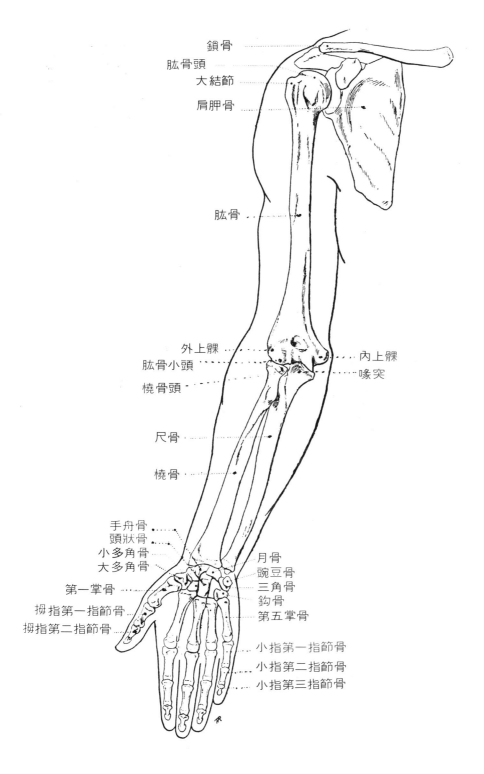

鎖骨
肱骨頭
大結節
肩胛骨

肱骨

外上髁
肱骨小頭
橈骨頭

尺骨

橈骨

手舟骨
頭狀骨
小多角骨
大多角骨

第一掌骨

拇指第一指節骨
拇指第二指節骨

內上髁
喙突

月骨
豌豆骨
三角骨
鈎骨
第五掌骨

小指第一指節骨
小指第二指節骨
小指第三指節骨

正面

上肢骨骼

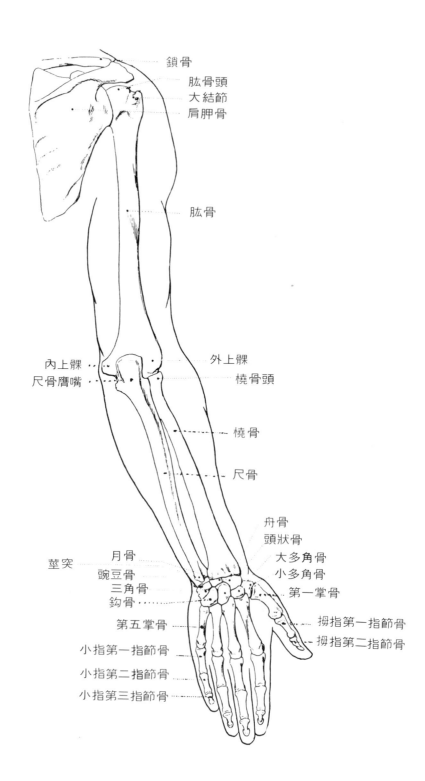

鎖骨
肱骨頭
大結節
肩胛骨

肱骨

內上髁　　　　　外上髁
尺骨鷹嘴　　　　橈骨頭

橈骨

尺骨

舟骨
頭狀骨
月骨　　　　　大多角骨
豌豆骨　　　　小多角骨
三角骨　　　　第一掌骨
鈎骨

莖突

第五掌骨　　　　拇指第一指節骨
　　　　　　　　拇指第二指節骨
小指第一指節骨

小指第二指節骨

小指第三指節骨

背面

下肢骨骼

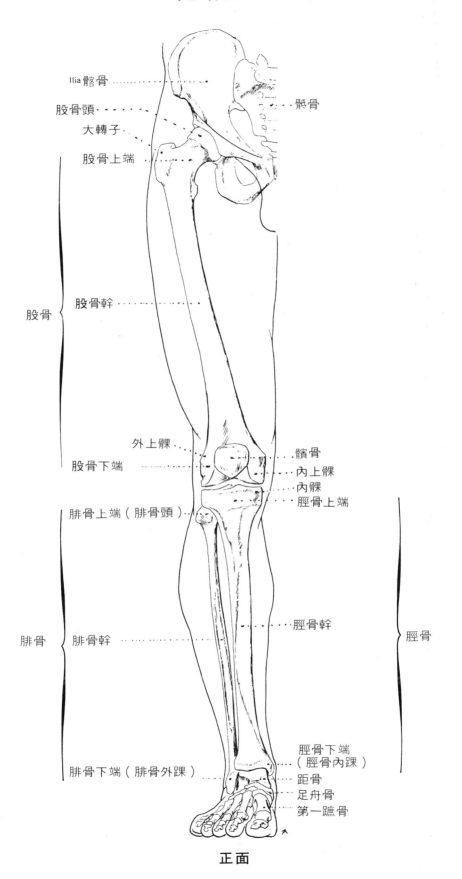

Ilia 髂骨

股骨頭

大轉子

股骨上端

股骨

股骨幹

髖骨

外上髁

股骨下端

腓骨上端（腓骨頭）

腓骨

腓骨幹

腓骨下端（腓骨外踝）

髕骨

內上髁

內髁

脛骨上端

脛骨幹

脛骨

脛骨下端
（脛骨內踝）

距骨

足舟骨

第一蹠骨

正面

下肢骨骼

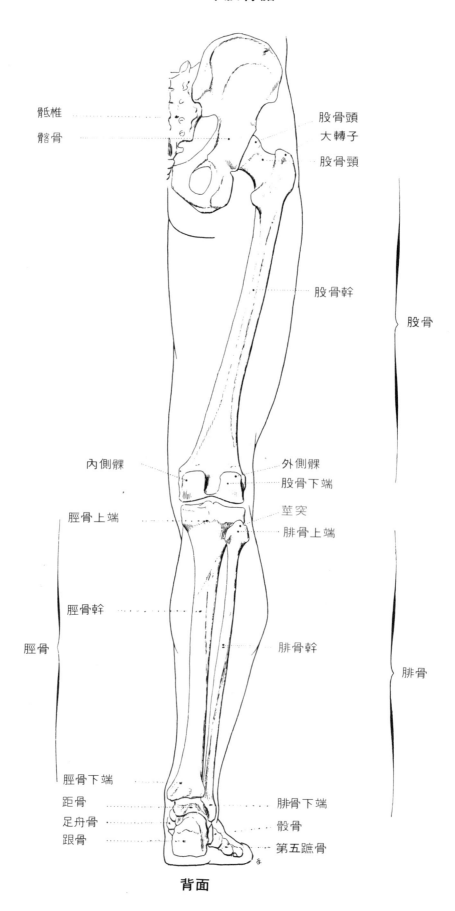

骶椎 股骨頭
髂骨 大轉子
股骨頸

股骨幹 股骨

內側髁 外側髁
股骨下端
脛骨上端 莖突
腓骨上端

脛骨幹
脛骨 腓骨幹 腓骨

脛骨下端 腓骨下端
距骨 骰骨
足舟骨 第五蹠骨
跟骨

背面

下肢骨骼

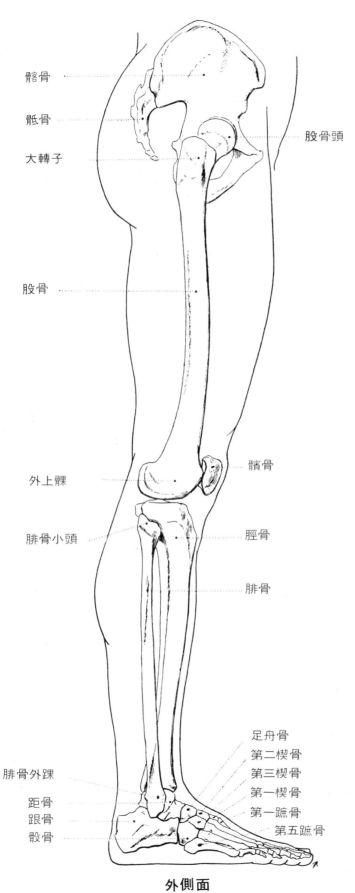

髂骨

骶骨

大轉子

股骨頭

股骨

外上髁

髕骨

腓骨小頭

脛骨

腓骨

足舟骨
第二楔骨
第三楔骨
第一楔骨
第一蹠骨
第五蹠骨

腓骨外踝

距骨
跟骨
骰骨

外側面

脚骨骼

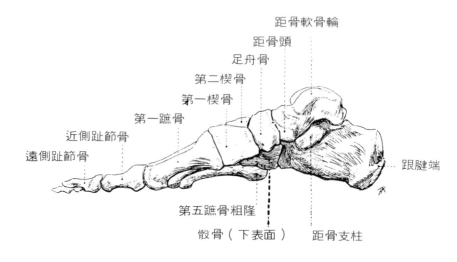

距骨軟骨輪
距骨頭
足舟骨
第二楔骨
第一楔骨
第一蹠骨
近側趾節骨
遠側趾節骨

跟腱端

第五蹠骨粗隆
骰骨（下表面）
距骨支柱

內側面

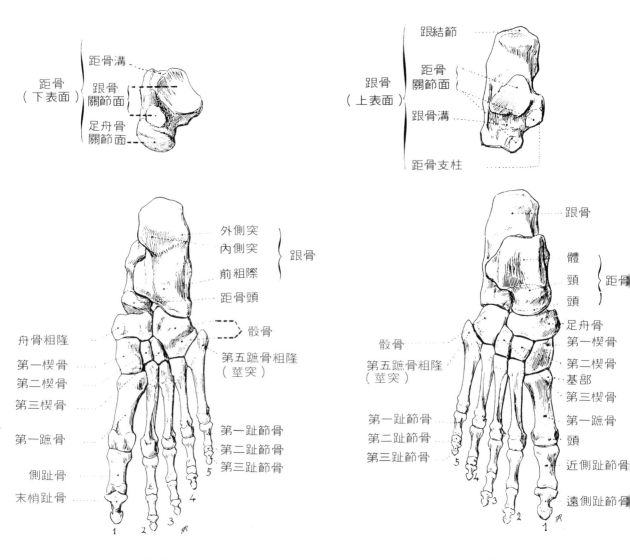

距骨溝
距骨
（下表面）
跟骨
關節面
足舟骨
關節面

跟結節
距骨
關節面
跟骨溝
跟骨
（上表面）
距骨支柱

外側突
內側突
前粗際
距骨頭
跟骨

骰骨
第五蹠骨粗隆
（莖突）

舟骨粗隆
第一楔骨
第二楔骨
第三楔骨
第一蹠骨

側趾骨
末梢趾骨

第一趾節骨
第二趾節骨
第三趾節骨

跟骨
體
頸
頭
距骨

足舟骨
第一楔骨
第二楔骨
基部
第三楔骨
第一蹠骨
頭

骰骨
第五蹠骨粗隆
（莖突）

第一趾節骨
第二趾節骨
第三趾節骨

近側趾節骨

遠側趾節骨

下面

上面

頭部肌肉

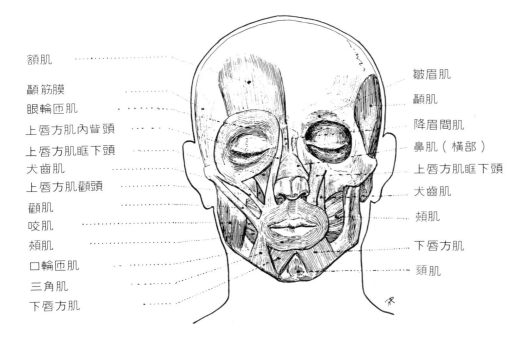

額肌

顳筋膜
眼輪匝肌
上唇方肌內眥頭
上唇方肌眶下頭
犬齒肌
上唇方肌顴頭
顴肌
咬肌
頰肌
口輪匝肌
三角肌
下唇方肌

皺眉肌
顳肌
降眉間肌
鼻肌（橫部）
上唇方肌眶下頭
犬齒肌
頰肌
下唇方肌
頦肌

頭部肌肉

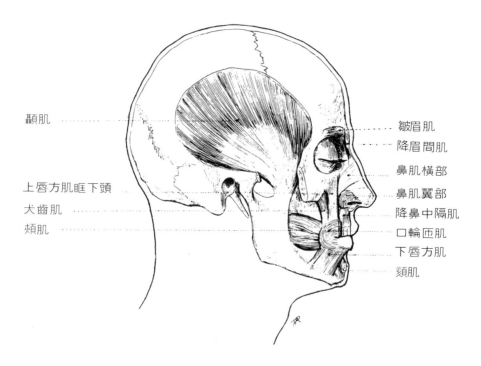

顳肌

皺眉肌
降眉間肌
鼻肌橫部
鼻肌翼部
降鼻中隔肌
口輪匝肌
下唇方肌
頦肌

上唇方肌眶下頭
犬齒肌
頰肌

深層

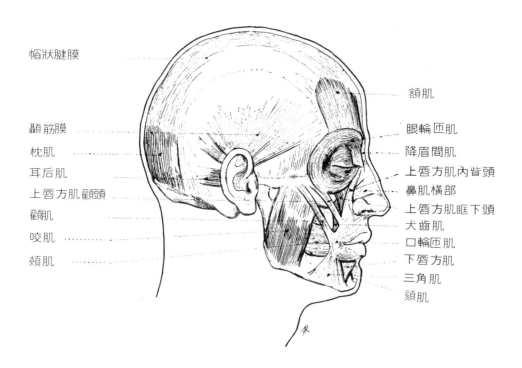

帽狀腱膜

額肌

顳筋膜
枕肌
耳后肌
上唇方肌顴頭
顴肌
咬肌
頰肌

眼輪匝肌
降眉間肌
上唇方肌內眥頭
鼻肌橫部
上唇方肌眶下頭
犬齒肌
口輪匝肌
下唇方肌
三角肌
頦肌

淺層

頸部肌肉

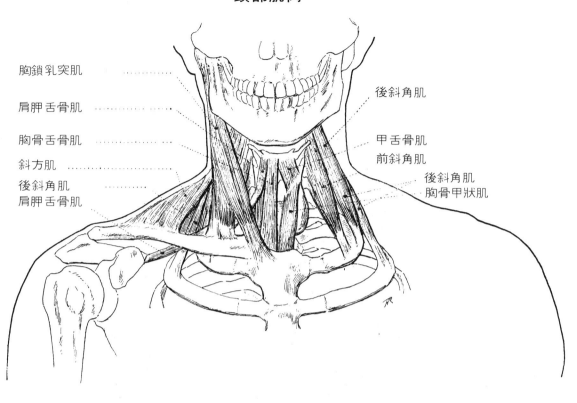

胸鎖乳突肌

肩胛舌骨肌

胸骨舌骨肌

斜方肌

後斜角肌
肩胛舌骨肌

後斜角肌

甲舌骨肌
前斜角肌

後斜角肌
胸骨甲狀肌

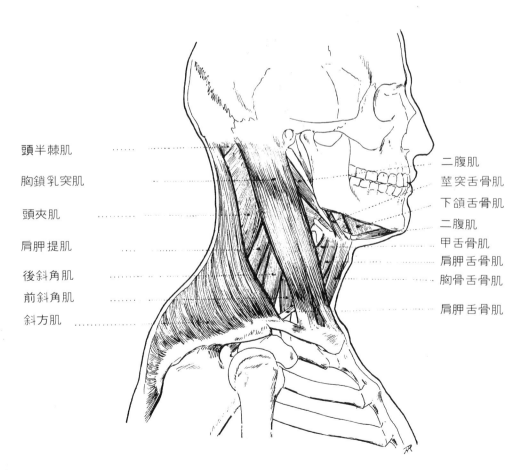

頭半棘肌

胸鎖乳突肌

頭夾肌

肩胛提肌

後斜角肌
前斜角肌

斜方肌

二腹肌

莖突舌骨肌

下頜舌骨肌

二腹肌

甲舌骨肌

肩胛舌骨肌

胸骨舌骨肌

肩胛舌骨肌

軀幹與頸部肌肉

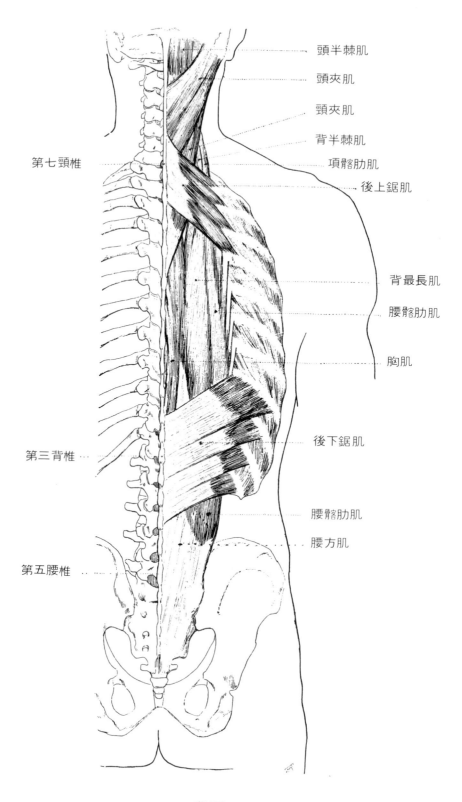

頭半棘肌

頭夾肌

頸夾肌

背半棘肌

項髂肋肌

後上鋸肌

第七頸椎

背最長肌

腰髂肋肌

胸肌

後下鋸肌

第三背椎

腰髂肋肌

腰方肌

第五腰椎

背面

軀幹與頸部肌肉

頭半棘肌
頭夾肌
頸夾肌
項髂肋肌
背半棘肌
肩胛提肌

菱形肌

前鋸肌

背闊肌

骶棘肌會合線

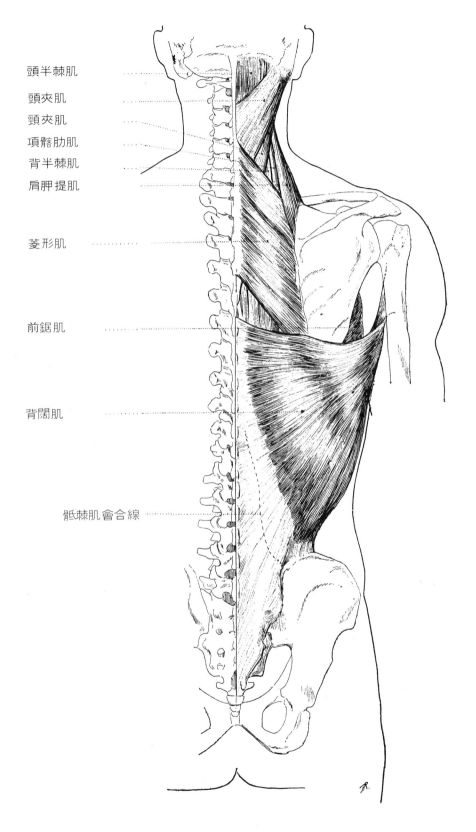

背面（深層）

軀幹與頭部肌肉

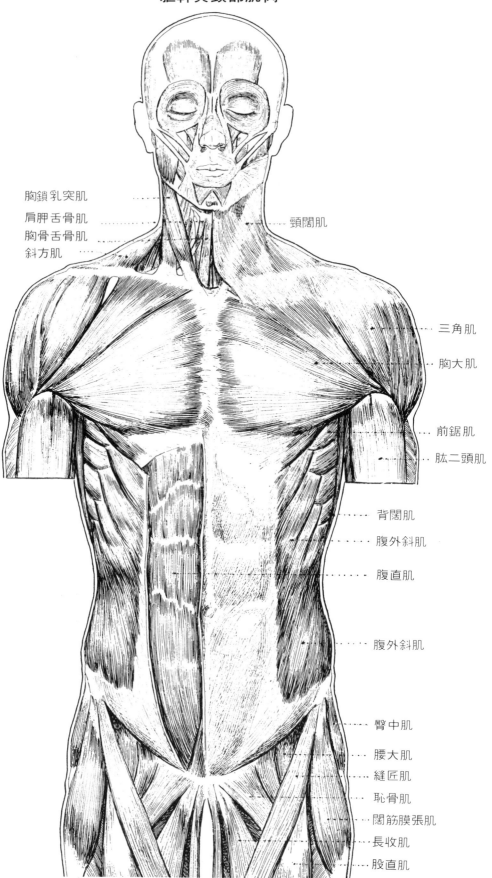

胸鎖乳突肌 ……

肩胛舌骨肌 ……

胸骨舌骨肌 ……

斜方肌 ……

頸闊肌

三角肌

胸大肌

前鋸肌

肱二頭肌

背闊肌

腹外斜肌

腹直肌

腹外斜肌

臀中肌

腰大肌

縫匠肌

恥骨肌

闊筋膜張肌

長收肌

股直肌

正面

軀幹與頭部肌肉

斜方肌
頭夾肌
胸鎖乳突肌

斜方肌

三角肌
斜方肌
岡下肌
小圓肌
大圓肌
肱三頭肌
（由前鋸肌提起的）
背闊肌

背闊肌

背闊腱膜
腹外斜肌

臀中肌
臀大肌

背面

軀幹與頭部肌肉

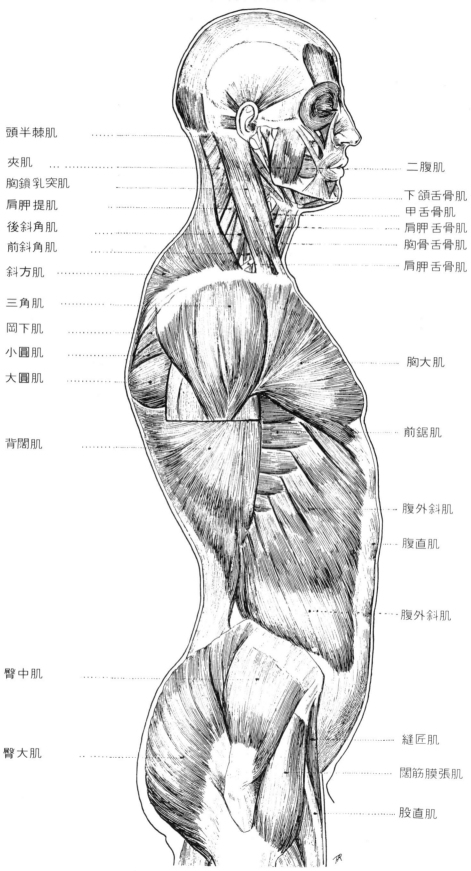

頭半棘肌

夾肌

胸鎖乳突肌

肩胛提肌

後斜角肌

前斜角肌

斜方肌

三角肌

岡下肌

小圓肌

大圓肌

背闊肌

臀中肌

臀大肌

二腹肌

下頷舌骨肌

甲舌骨肌

肩胛舌骨肌

胸骨舌骨肌

肩胛舌骨肌

胸大肌

前鋸肌

腹外斜肌

腹直肌

腹外斜肌

縫匠肌

闊筋膜張肌

股直肌

側面

上肢肌肉

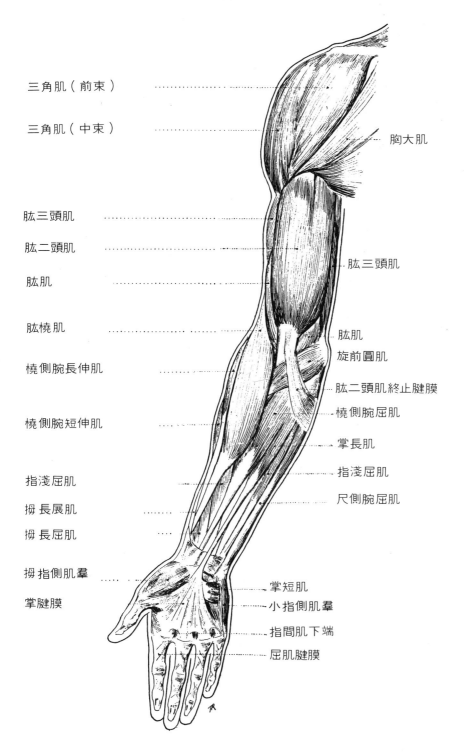

三角肌（前束）

三角肌（中束）

胸大肌

肱三頭肌

肱二頭肌

肱肌

肱三頭肌

肱橈肌

肱肌

旋前圓肌

橈側腕長伸肌

肱二頭肌終止腱膜

橈側腕屈肌

橈側腕短伸肌

掌長肌

指淺屈肌

指淺屈肌

尺側腕屈肌

拇長展肌

拇長屈肌

掌短肌

拇指側肌羣

小指側肌羣

掌腱膜

指間肌下端

屈肌腱膜

正面

上肢肌肉

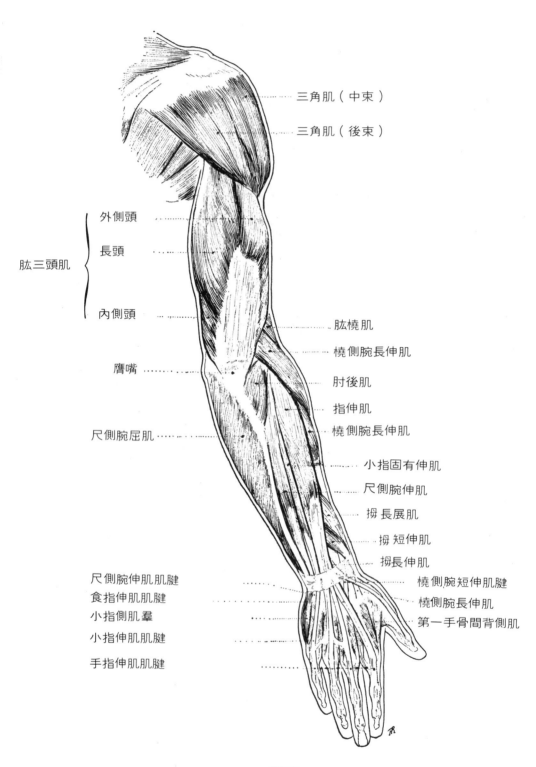

三角肌（中束）

三角肌（後束）

外側頭

長頭

肱三頭肌

內側頭

鷹嘴

尺側腕屈肌

肱橈肌

橈側腕長伸肌

肘後肌

指伸肌

橈側腕長伸肌

小指固有伸肌

尺側腕伸肌

拇長展肌

拇短伸肌

拇長伸肌

尺側腕伸肌肌腱

食指伸肌肌腱

小指側肌羣

小指伸肌肌腱

手指伸肌肌腱

橈側腕短伸肌腱

橈側腕長伸肌

第一手骨間背側肌

背面

上肢肌肉

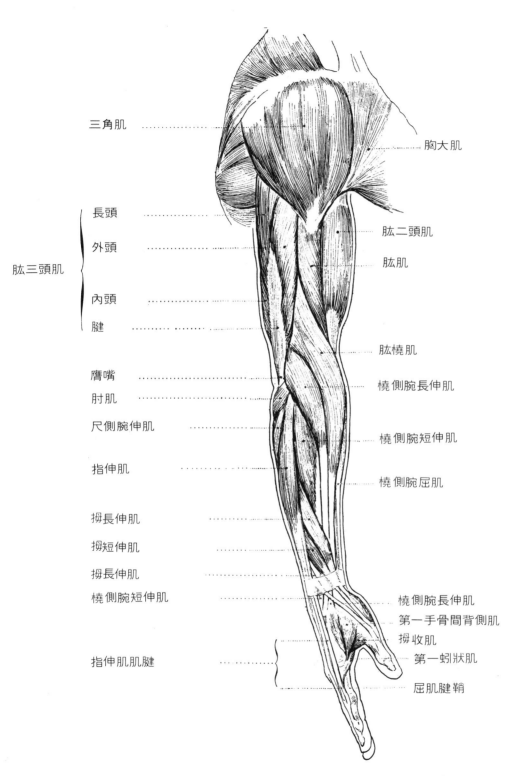

三角肌

胸大肌

長頭
外頭
肱三頭肌
內頭
腱

肱二頭肌
肱肌

肱橈肌

鷹嘴
肘肌
尺側腕伸肌

橈側腕長伸肌

橈側腕短伸肌

指伸肌

橈側腕屈肌

拇長伸肌
拇短伸肌
拇長伸肌
橈側腕短伸肌

橈側腕長伸肌
第一手骨間背側肌
拇收肌
第一蚓狀肌
屈肌腱鞘

指伸肌肌腱

外側面

上肢肌肉

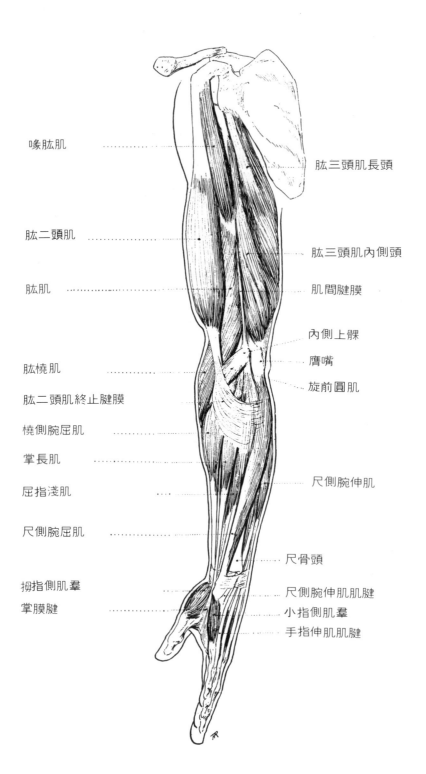

喙肱肌

肱二頭肌

肱肌

肱橈肌

肱二頭肌終止腱膜

橈側腕屈肌

掌長肌

屈指淺肌

尺側腕屈肌

拇指側肌羣
掌膜腱

肱三頭肌長頭

肱三頭肌內側頭

肌間腱膜

內側上髁
鷹嘴
旋前圓肌

尺側腕伸肌

尺骨頭

尺側腕伸肌肌腱
小指側肌羣
手指伸肌肌腱

內側面

下肢肌肉

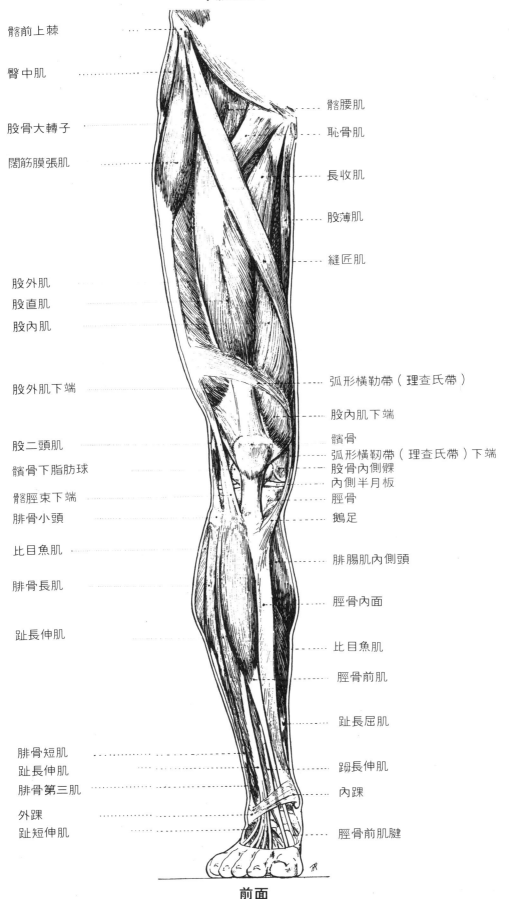

髂前上棘

臀中肌

髂腰肌

股骨大轉子

恥骨肌

闊筋膜張肌

長收肌

股薄肌

縫匠肌

股外肌
股直肌
股內肌

股外肌下端

弧形橫勒帶（理查氏帶）

股內肌下端

股二頭肌

髕骨

弧形橫靭帶（理查氏帶）下端

髕骨下脂肪球

股骨內側髁

內側半月板

髂脛束下端

脛骨

腓骨小頭

鵝足

比目魚肌

腓腸肌內側頭

腓骨長肌

脛骨內面

趾長伸肌

比目魚肌

脛骨前肌

趾長屈肌

腓骨短肌
趾長伸肌

蹞長伸肌

腓骨第三肌

內踝

外踝
趾短伸肌

脛骨前肌腱

前面

下肢肌肉

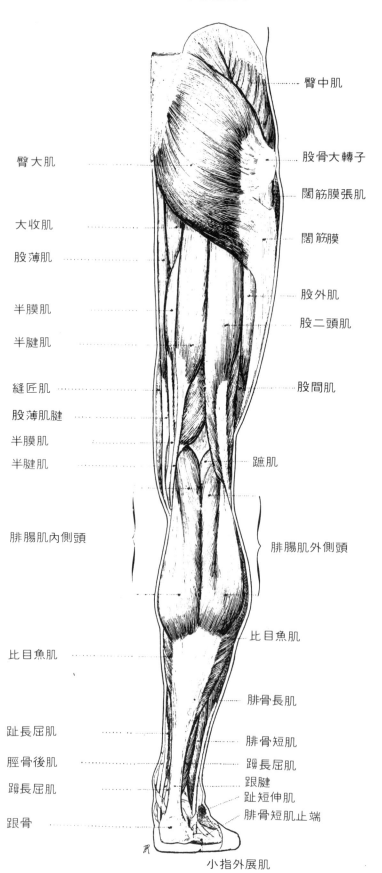

臀大肌

大收肌

股薄肌

半膜肌

半腱肌

縫匠肌

股薄肌腱

半膜肌

半腱肌

腓腸肌內側頭

比目魚肌

趾長屈肌

脛骨後肌

蹈長屈肌

跟骨

臀中肌

股骨大轉子

闊筋膜張肌

闊筋膜

股外肌

股二頭肌

股間肌

蹠肌

腓腸肌外側頭

比目魚肌

腓骨長肌

腓骨短肌

蹈長屈肌

跟腱

趾短伸肌

腓骨短肌止端

小指外展肌

背面

下肢肌肉

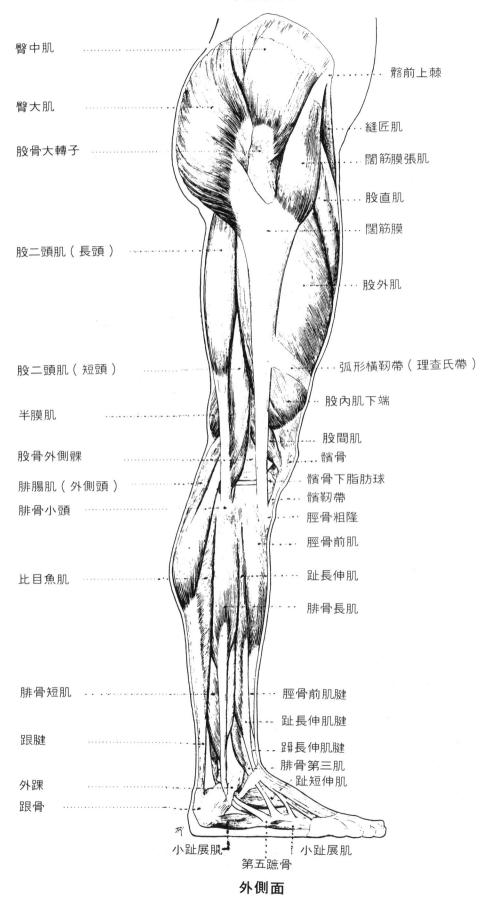

臀中肌 ⋯⋯⋯⋯⋯⋯

臀大肌 ⋯⋯⋯⋯⋯⋯

股骨大轉子 ⋯⋯⋯

股二頭肌（長頭）⋯

股二頭肌（短頭）⋯

半膜肌 ⋯⋯⋯⋯⋯⋯

股骨外側髁 ⋯⋯⋯

腓腸肌（外側頭）⋯

腓骨小頭 ⋯⋯⋯⋯

比目魚肌 ⋯⋯⋯⋯

腓骨短肌 ⋯⋯⋯⋯

跟腱 ⋯⋯⋯⋯⋯⋯

外踝 ⋯⋯⋯⋯⋯⋯

跟骨 ⋯⋯⋯⋯⋯⋯

髂前上棘 ⋯⋯⋯

縫匠肌 ⋯⋯⋯

闊筋膜張肌 ⋯⋯

股直肌 ⋯⋯⋯

闊筋膜 ⋯⋯⋯

股外肌 ⋯⋯⋯

弧形橫靭帶（理查氏帶）⋯

股內肌下端 ⋯⋯

股間肌 ⋯⋯⋯

髕骨 ⋯⋯⋯⋯

髕骨下脂肪球 ⋯

髕靭帶 ⋯⋯⋯

脛骨粗隆 ⋯⋯⋯

脛骨前肌 ⋯⋯⋯

趾長伸肌 ⋯⋯⋯

腓骨長肌 ⋯⋯⋯

脛骨前肌腱 ⋯⋯

趾長伸肌腱 ⋯⋯

蹈長伸肌腱 ⋯⋯

腓骨第三肌

趾短伸肌

小趾展肌 小趾展肌

第五蹠骨

外側面

41

下肢肌肉

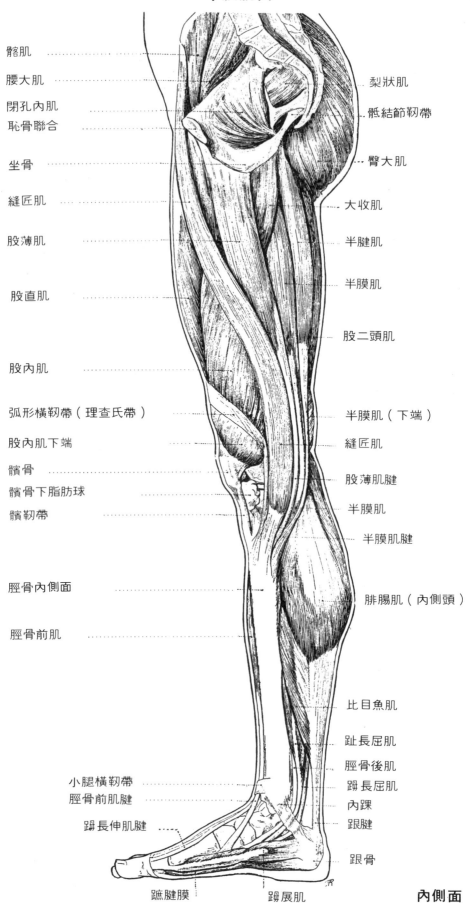

髂肌

腰大肌

閉孔內肌
恥骨聯合

坐骨

縫匠肌

股薄肌

股直肌

股內肌

弧形橫靭帶（理查氏帶）

股內肌下端

髕骨
髕骨下脂肪球
髕靭帶

脛骨內側面

脛骨前肌

小腿橫靭帶
脛骨前肌腱

蹈長伸肌腱

梨狀肌

骶結節靭帶

臀大肌

大收肌

半腱肌

半膜肌

股二頭肌

半膜肌（下端）

縫匠肌

股薄肌腱

半膜肌

半膜肌腱

腓腸肌（內側頭）

比目魚肌

趾長屈肌

脛骨後肌

蹈長屈肌

內踝

跟腱

跟骨

蹠腱膜 蹈展肌

內側面

脚部肌肉

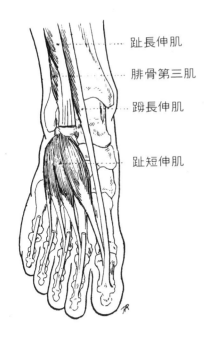

脚背

趾長伸肌
腓骨第三肌
蹞長伸肌
趾短伸肌

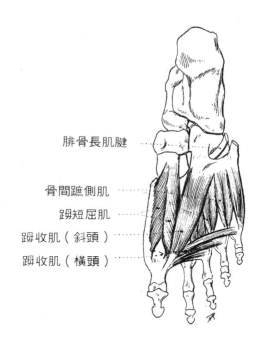

蹞部（深層）

腓骨長肌腱
骨間蹠側肌
蹞短屈肌
蹞收肌（斜頭）
蹞收肌（橫頭）

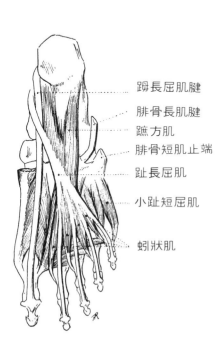

蹞部（內層）

蹞長屈肌腱
腓骨長肌腱
蹠方肌
腓骨短肌止端
趾長屈肌
小趾短屈肌
蚓狀肌

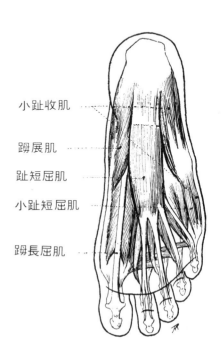

蹞部（淺層）

小趾收肌
蹞展肌
趾短屈肌
小趾短屈肌
蹞長屈肌

第二章
胸廓

提也波洛
（Giovanni Battista Tiepolo, 1696～1770）
兩女祭司
鋼筆及棕色墨水，311×241mm

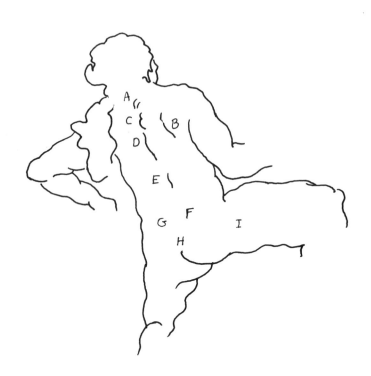

脊柱上的界標

提也波洛擅於運用簡潔筆觸，來表現身體所隱藏的結構與機能。在這張淡彩素描中，他標示出頸部底端的脊柱突出部分(A)——或稱爲第七節頸椎，對背部而言，這是一個很重要的界標。他運用兩條短小的輪廓線來表現，並且各按不同的動勢，使用粗細及長短，使線條顯得諧調。在這部分着染中間調，而邊緣用醒目的肩胛骨脊椎緣(B)區分。

在第七節頸椎下方，有兩條短短的曲線(C)用以表示在第一及第二胸椎的棘突。在這下面，脊椎上有數塊肌肉，除非背部向前傾時，通常是看不到的。

爲了表現出中間的溝槽，提也波洛在胸椎上加了一條向下的線條(D)，在接近最下節胸椎棘突附近，又接了另一條線(E)。

脊柱底部及骶骨三角的頂端，分別用兩個凹陷(F)(G)來表示。骶骨三角的下角，是位在臀部裂縫(H)的頂端。

提也波洛用螺狀線條來暗示脊柱所在的部位，並標示出肋骨的方位。他同時藉透視來處理骶骨三角（F、G、H）的方向及形狀，以暗示骨盆的方向。這位畫家也運用下角(H)當作界標，來表示身體高度的中點及股骨大轉子(I)頂點的高度。

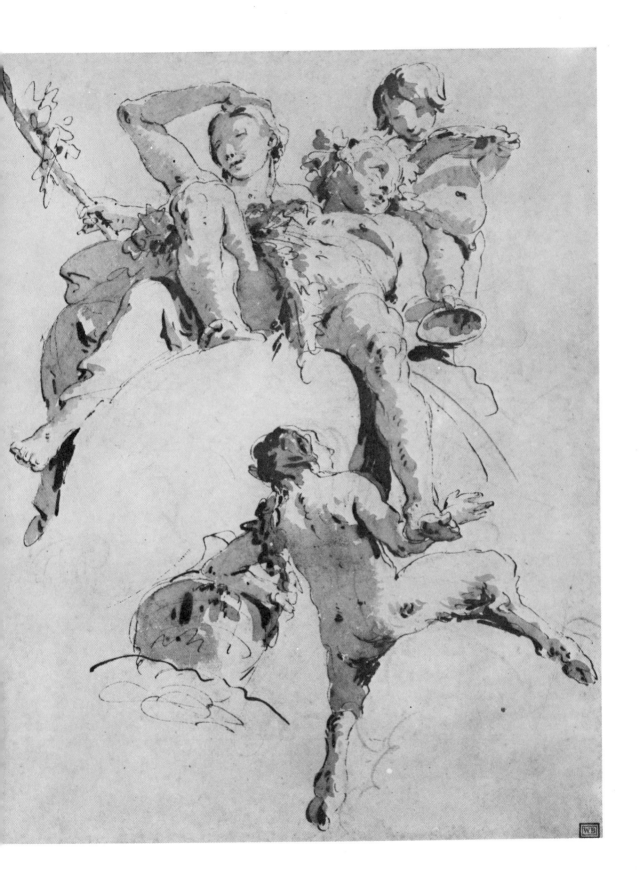

魯本斯
（Peter Paul Rubens, 1577～1640）
基督受難像習作
黑白粉筆及褐色淡彩，528×370mm

胸廓—正面

在這幅習作中，魯本斯先將大塊胸廓假想成一個經過透視的圓柱體。胸骨及中線(A)以胸肌內側邊緣加上陰影表現出來，以確定胸廓在空間中的方位。同時我們幾乎可以看出，透視線集中在畫框外的一個消失點。隨著胸骨線條，向上到達頸部的凹處或是胸骨上「Ｖ」字型缺口(B)，這就是胸廓頂端以及頸部起點。

胸部弧狀部分(C)的線條用白粉筆特別強調出來，其下是假肋骨的一般表現法：在兩邊各有一條較大的曲線，其下各有一條較小的曲線。這個弧狀的頂部是胸骨下方的Ｖ字型凹陷，或叫胸膛窩(D)，是一個重要的界標。因為它表示出了劍狀軟骨、胸骨底部、第五根肋骨高度、胸肌的底線

，以及胸廓中點……等等的位置。微小的劍狀軟骨位於Ｖ字型的缺口內，是胸骨中最低最小的部位，平常不易看到。劍狀軟骨的底部，恰好位在正面角度的胸廓最寬處。

拉長的胸肌(E)從胸廓一直延伸到肱骨(F)前面的部位。胸肌下方(G)，魯本斯運用四根指狀的線條（如突出靠攏的手指）來表示前鋸肌(H)，其下明顯突出部份(I)爲第十根肋骨。垂直虛線(J)表示在第九與第十根肋骨內緣處的裂縫。肋骨與軟骨(K)相接的向上螺狀線由此處開始，這條線也是身體正面與側面的接合線，是最重要的一條人體結構線。

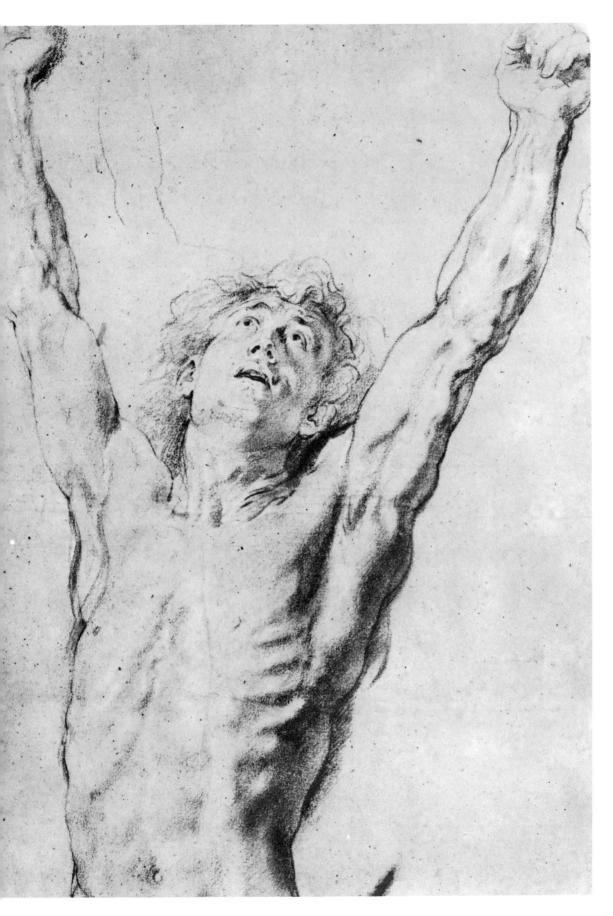

拉斐爾
（Raphael Sanzio, 1483～1520）
兩男性人體習作
鋼筆及墨水，410×218mm

胸廓—背面

　　請留意拉斐爾如何注重胸廓的形勢，以及背闊肌(A)和斜方肌(B)表面所造成的肌肉厚實感。

　　且順著背闊肌的走向，經過中間背溝(C)附近較低的六節胸椎棘突，後面的髂嵴(D)，以及較低的三根肋骨的表面。骶棘肌(E)，這個強勁的肌腱，在腰溝的一邊形成明顯的凸出。背闊肌經過中間和最大的骶棘肌——即背最長肌(F)，圍繞著胸廓(A)，造成一個凸起(G)，並由那裏橫過肩胛骨下角，當背闊肌圍繞著胸廓下方時，形成了前鋸肌(H)，及大圓肌(I)，並在腋下保持三角的形狀。

　　斜方肌延伸的菱型肌肉，是由其下方較深的肌肉與胸廓所塑造的。在這張素描裏，你可以從十二塊胸椎裏斜方肌的起源，很容易的追溯出它的動向。整條脊柱是由背溝(C)以及第七節頸椎棘突表現出來(J)。斜方肌由此延伸，腱膜微隆，略呈菱形(K)，並暗示出其下的背骨形狀，然後越過肩胛骨上角(L)，定出上背骨內部突出的極限，再嵌入肩胛骨的棘突與肩峰(M)。

　　這許許多多身體上的曲線，不容易一時都記住，不過你會很快的學到沿著一條曲線，把線條由某一個解剖點移到另一個解剖點，而安置到正確的位置。這些對照點會使你在決定不同的線條、明暗程度及形像時，覺得容易得多。

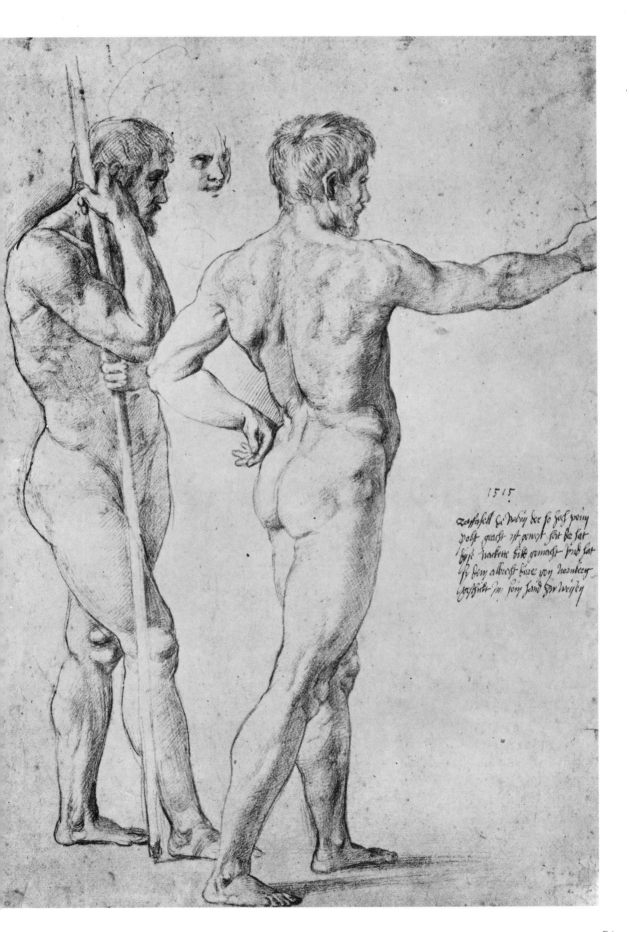

1515

Zaffafell Ge potry die so feif poiny
pobt gracht ist genoct hot die sat
biße hackett bilt gemacht vnd sat
ir dem albreift fiure von hoznbeeg
gerfhickt Im sein hand der weisen

51

拉斐爾
（Raphael Sanzio, 1483～1520）
蹲坐在盾牌下的兩裸像
黑色粉筆，266×223mm

胸廓—側面

　　在這幅人像中，拉斐爾豐富的線條和陰影，能使你了解胸廓的外形。你可以感受到脊柱由頭骨底部(A)開始，呈渦狀的變動，順著胸廓移到最偏的一點(B)，然後再往下到下面的骶骨(C)。

　　肩胛骨(D)隨著上舉的手臂，滑過胸廓表面。拉斐爾在此處的表現是：把肩胛骨上角(E)的高度，降得比平時更低，並且將下角(F)前移，就像從重疊的背濶肌(G)內突出一般。正下方，拉斐爾用四條較低的指狀線，來表示出由背濶肌前緣突出的前鋸肌(H)。大圓肌(I)則由背濶肌邊緣突出。

　　胸廓背部為斜方肌所覆蓋，斜方肌起自脊柱下方，你可以發現它一直向上通過胸廓的痕跡。在肋間溝(J)的陰影及肋骨後端形成的曲線(K)之下，拉斐爾表現出胸廓明顯的記號，這是因菱形肌(L)伸長而突出的。斜方肌經過肩胛骨的上角(E)，而後嵌入肩胛岡(M)和肩峰(N)。

　　腹外斜肌(O)向下越過胸廓表面，並順著底部八根肋骨的方向與其相連接。在第十根肋骨之下，拉斐爾於腹斜肌的前緣留了一道褶縫(P)，肥厚的腹部(Q)由這裏開始。拉斐爾知道腹外斜肌在該處嵌入骼崤，所以他讓這條線向下延續到骼前上棘(R)。

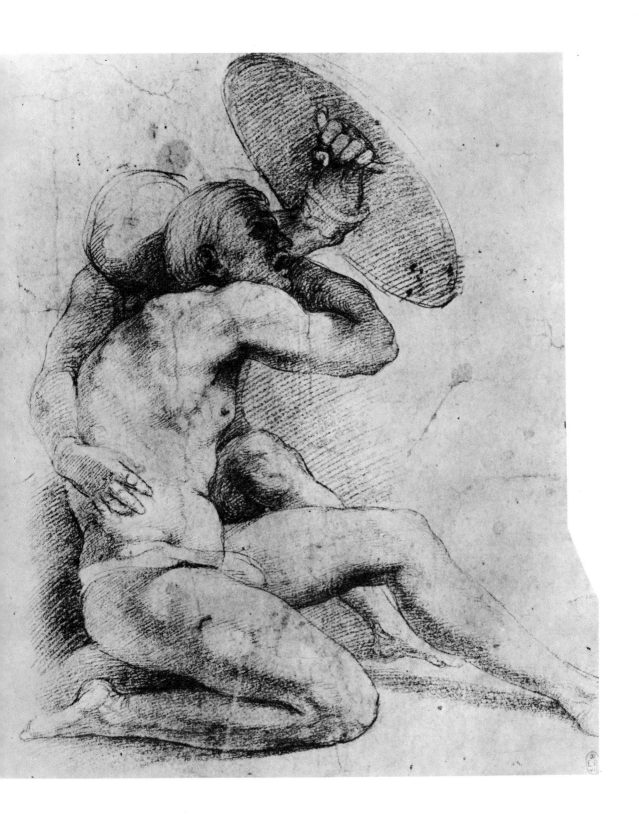

53

彭托莫
（Jacopo Pontormo, 1494～1556）
習作
紅色粉筆，410×270mm

腹外斜肌

　　有時我們運用分析的方法，以簡化我們所了解的解剖學原理。當較低且多肉的腹外斜肌(A)，在胸廓(B)和骨盆(C)之間向外伸展或褶起時，常像手風琴的褶層。就像連結著頭部與胸廓的胸鎖乳突肌，腹外斜肌(A)外型的改變，則是由較大塊相連肌肉的移動所造成的。

　　圖右兩個人體，在兩個較大骨塊之間的螺狀腹外斜肌(A)，很像一串拉長的淚滴。在腹肌靠近前胸部位(D)，畫家用四片鋸齒狀突出的前鋸肌(E)，做爲胸部腹斜肌的上界。

　　第十根肋骨(F)形成胸廓下緣，以及腹部腹斜肌的上界。同時也形成肋骨與軟骨相連接的結構

(G)的基底，這是胸廓主要的塊面界綫。

　　左邊的人像，繼續著圖中的連續動作，胸廓固定在骨盆上，並向一邊傾斜。我們可以看到腹外斜肌因此而改變了大小、外形、和方向，在胸部(D)與骨盆(C)之間，壓縮得像個手風琴褶層。當胸部的腹外斜肌隨著它所接觸的胸廓改變方向時，腹外斜肌(A)便會變得很小，它的上界是曲線(H)，下界則嵌入骼嵴(I)。

　　渦狀腹外斜肌一連串的移動，使從胸廓轉換到骨盆上時，能夠在線條上和陰影上保持連續與諧調。你可以在全身發現許多這類的轉換。

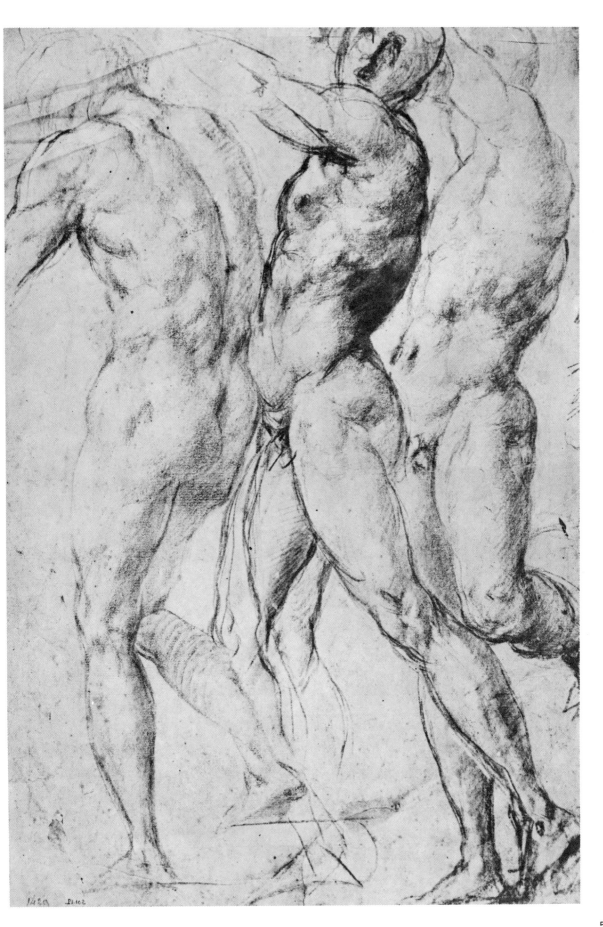

米開蘭基羅
（Michelangelo Buonarotti, 1475～1564
招手的靑年
黑色粉筆上加鋼筆線條，375×189mm

腹直肌

　　腹直肌可視爲軀幹前面胸廓與骨盆之間的連接部分。從其在恥骨(A)的端點開始，這長條平坦垂直的肌肉一直上達到第五、六、七根肋骨(B)。

　　這條橫肌的最高點(C)，沿著形成胸部肋弧的軟骨輪廓展開。其下方中間爲橫腹溝(D)。將鉛筆放在第十根肋骨的凹處(E)，然後順著中間橫腹溝(D)，穿過上腹部。注意這條外側線正好位於上方的胸下V字型缺口(F)及下面肚臍(G)的中間，成爲腹外斜肌(H)的上方記號。我們同時可以發現米開蘭基羅有意用腹部三條線中最低的一條(I)來畫分肚臍上方的腹直肌。

　　畫家所運用的陰影，常用來表現出肌肉纖維走向。米開蘭基羅陰影的處理，顯示出其表現肌肉走向的熟練技法。腹直肌下方的陰影(J)，順著遮蓋腹直肌的內側腹斜肌(H)方向延伸。向上發展的陰影(K)，表示腹直肌的垂直走向。在腹直肌下方較大的部分，發展出有力的向上線條之後，米開蘭基羅運用垂直的線條，使腹直肌的上方(L)形成塊狀，強調出它嵌入胸廓的細節。

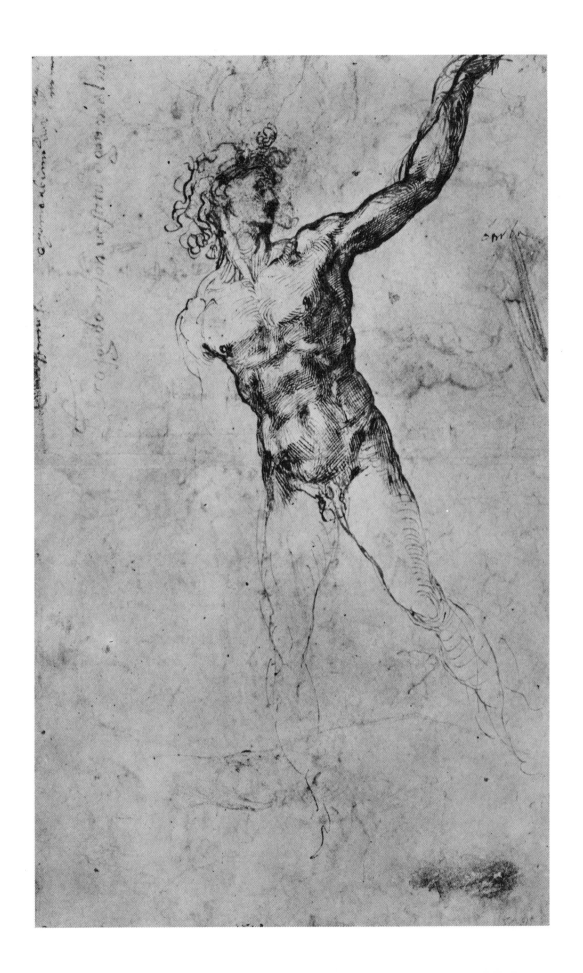

提也波洛
（Giovanni Battista Tiepolo, 1696～177
裸背
淡藍色紙上粉筆，344×280mm

背部與肩部肌肉

　　畫背部時，肩胛骨(A)位置的取決是極爲重要
。你也該知道手臂的方向，因爲肩胛骨總是隨著
上臂肱骨的方向而改變。在這張素描中，提也波
洛以不同方向的兩隻手臂來說明上背部每塊肌肉
的情況。

　　從向後運動的手臂，可注意到：當肩胛骨的
下角(B)繞著胸廓向背中間迴轉時，顯得稍微突出
些。經由菱形腱膜(C)的推動而產生的這個動作，
其方向是藉著肩胛骨上部向軀幹前方上下運動而
顯現出來的。以上動作，可以由三角肌(E)所觸連
的肩峰(D)的位置看出來。

　　收縮而突出的岡下肌(F)及小圓肌(G)，在手臂
向外或向後迴繞時，輔助著三角肌(E)。在旁邊，
可以注意到大圓肌(H)。

　　且再觀察向前的右手臂如何拉長背部的兩大

塊肌肉——斜方肌(I)以及背濶肌(J)——使之緊緊
覆蓋在弧狀胸廓上。突出的岡下肌(K)暗示下方肩
胛骨的位置，提也波洛已運用陰影來加強它的內
緣輪廓(L)。

　　在斜方肌外緣的下方，勉強可見菱形腱膜(M)
；從伸長的背濶肌下面，則可以找到前鋸肌(N)，
後下鋸肌(O)，腹外斜肌(Q)上方第九、第十根肋骨
的邊緣(P)，以及兩大塊突出的骶棘肌：腰髂肋肌(R)
及背最長肌(S)……等的輪廓。

　　背部中間曲線，從第七頸椎(T)，經過三或四
節突出的胸椎(U)到骶骨(V)，告訴我們胸廓在透視
中的正確位置。提也波洛更進一步運用他對人體
結構的知識，沿著肋骨的走向加上強勁有力的背
部水平線條(W)，而定出下面胸廓的位置及輪廓。

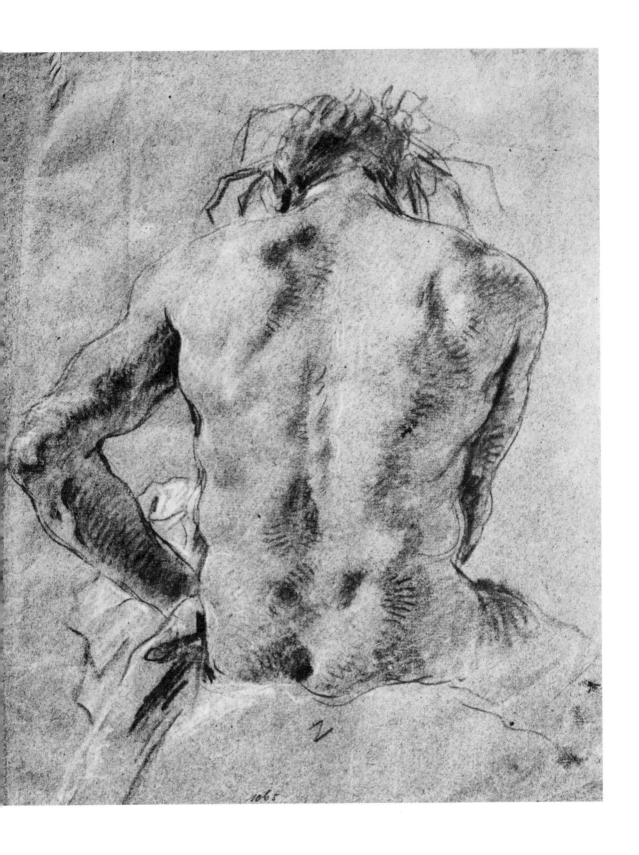

米開蘭基羅
（Michelangelo Buonarotti, 1475～1564）
標示比例之男裸像
紅色粉筆，289×180mm

男性的胸大肌

　　發育良好，健壯碩大的男性胸肌，使胸廓的
外形更寬濶，但由於肌肉束及溝槽的輪廓，使下
面的胸廓仍呈弧狀形式。

　　覆蓋著肋骨上半部的胸大肌，從胸骨上窩(A)
垂直地伸展到劍狀軟骨(B)。它較低且較大的部分
(C)與胸骨前側面(D)相連結，你可以在那兒算出五
塊突出的肋骨。

　　米開蘭基羅在胸肌旁皺褶處(E)，表現出胸肌
間線條的起點，其後線條沿著鎖骨下肌(F)的底部

，向上與鎖骨(G)嵌合。順著鎖骨可以注意到——
小塊的接合肢(H)，在它左邊鎖骨彎處的下方，有
塊凹處(I)，胸小肌與肩胛骨在其下方連接。

　　注意米開蘭基羅這張外表消瘦的人像，由於
大腿稍微抬起，使左邊的盤骨嵌入胸廓，而改變
了軀幹的重心。從頸部凹處到承擔重量的內腳踝
，一直使用粗黑線條。雖抬起了一條腿，身體仍
十分勻稱、平衡而靜止，暗示另一姿勢的開始。

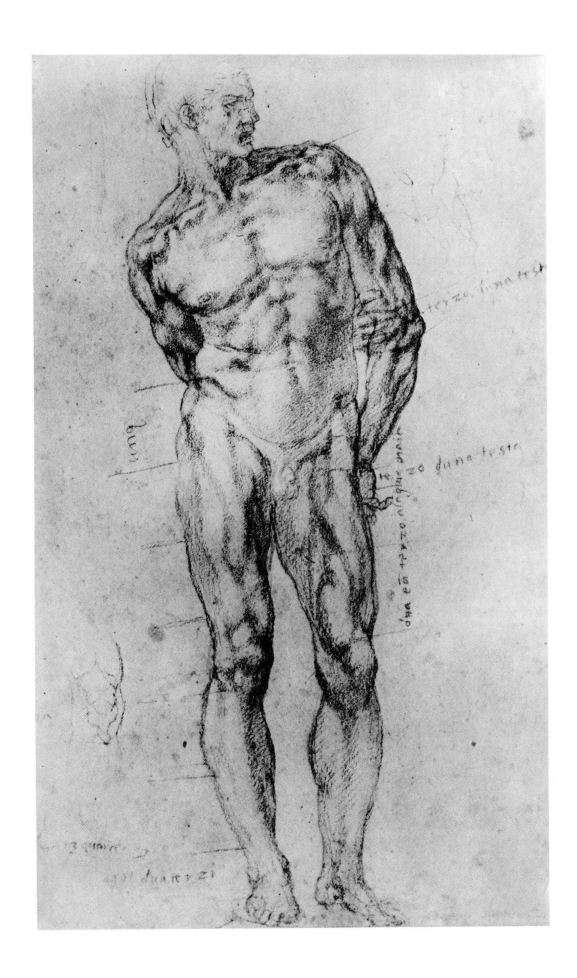

杜勒
（Albrecht Dürer，1471～1528）
露桂西亞（Lucretia，羅馬貞婦）
黑色墨水，334×230mm

女性的胸大肌

　　在這幅素描中，杜勒直接將乳房(A)置於中間第三肋骨的部位。女性巨大的乳房(A)覆蓋著胸大肌的下半部。覆蓋著乳房的胸大肌，起源於胸骨(C)，胸骨位於頸部凹處的下方(B)，並且向旁延伸與肱骨相嵌合(D)。

　　杜勒明瞭乳房所具的魅力，也了解女性的上胸廓較男性小，所以便在軀幹與手臂間腋下處留了很大的空間。在乳房的「腋窩尾」(E)，有塊狀的胸大肌越過胸小肌，經由三角肌(F)的下方嵌入肱骨(D)。杜勒巧妙地在這平坦的肌肉上加上陰影

。他在下面加上一小塊最明亮的部分，使腋窩呈現空間感，以避免造成平板及「黑洞」—— 這是一般學生最容易犯的毛病。此外，他也利用球狀乳房本身反射的光線，反映到乳房的另一邊(G)，以免造成平坦的感覺。

　　乳頭(H)及環繞在周圍的網狀空隙，表示這球狀乳房的陰影部分。乳頭細微部分的光線，由最亮逐漸減弱，它深黯的輪廓與其下高聳的胸廓深黯處(I)相互呼應。

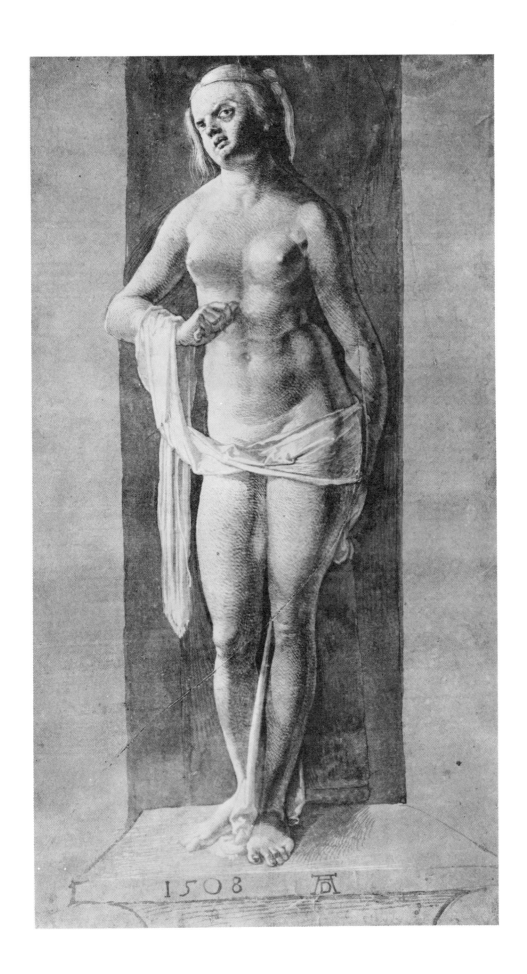

第三章
骨盆與大腿

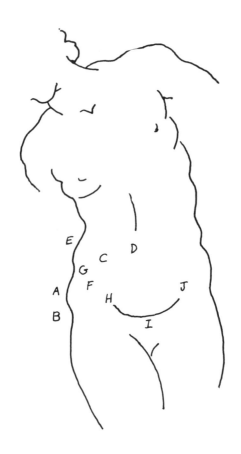

比歐姆伯
（Sebastiano del Piombo, c.1485～154?
裸女立像
粉筆，352×189mm

結構點—正面

　　在身體整個架構上，骨盆是連接軀幹與腿股的重要部位，功用在連繫軀幹與腿股的動作，同時幫助穩定全身。

　　畫家常將骨盆視爲一個固定點的中心，以便容易地畫出肌腱起點與附着點間肌肉組織的線條。這些有關結構點及結構線的知識，有助於透視人體，並能在素描時構想各種人體動態。

　　順著臀中肌(A)末端，即其與股骨大轉子(B)的附着點，直到其在髂骨嵴的起點，其最高點(C)在近乎與臍(D)同高的部位。畫家都知道，腹外斜肌(E)與髂嵴(F)之間是骨盆點。髂嵴的曲線略向外伸展，成爲髂骨(G)最寬處的點。腹股溝靱帶(H)是一條分於軀幹與腿股間非正式的分割線，由骨盆點(F)延伸到恥骨(I)，然後再接到腹股溝(J)的上段。

　　定好骨盆(F)高度之後，它的兩個端點將在相同的水平面上。藉由這些定點來素描，可以幫助我們將骨盆視爲一個盒狀體，如此，不但較好掌握動態，同時也易於以透視原理來處理。

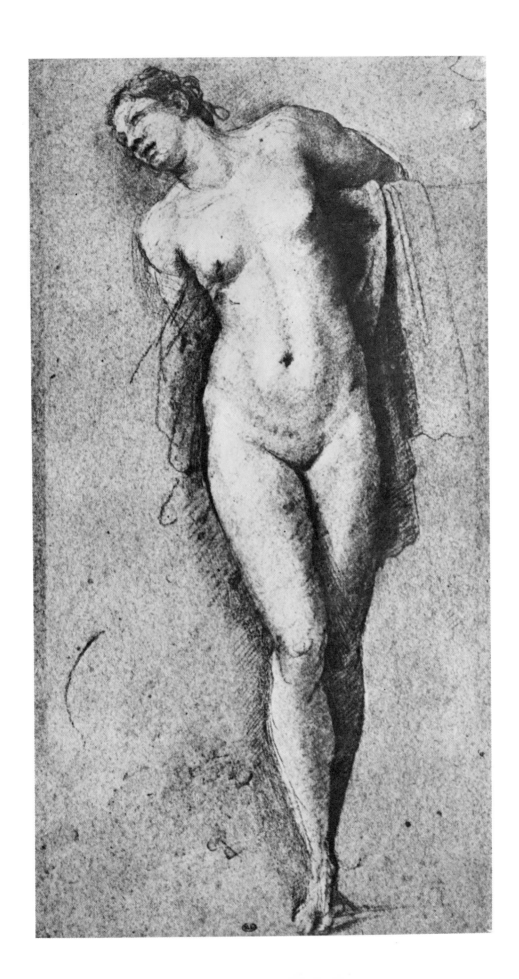

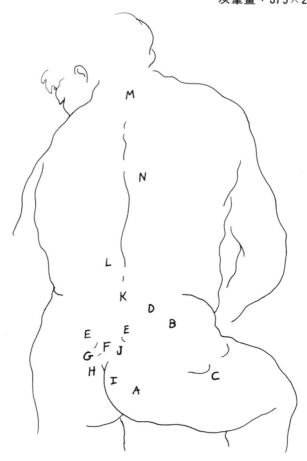

魯本斯
（Peter Paul Rubens, 1577～1640）
裸女像背面習作
炭筆畫，375×285㎜

結構點—背面

　　若想了解軀幹各部的位置——不論表面或必須經過透視才能看到的，都非常必要對背部骨骼機能了解透徹。因為所有上半身肌肉的主要動作及其連續的律動，都是由這些核心結構引發出來的。

　　你可以看出在右腿抬起時，臀大肌(A)和臀中肌(B)的肌肉，從其在股骨大轉子(C)上的附着點，與在髂嵴(D)裏的起點之間伸展出來。這個拉緊的狀態，使得髂後上棘(E)顯得更突出。而由於骶骨(G)的強調，更顯示出骶骨三角(F)的形狀。骶骨三角的下角(H)，顯示出尾骶骨的頂部和臀部的裂縫的末端(I)。

　　男性的骶骨三角(F)寬度約為骨盆的三分之一，其狀呈直角三角形。而女性由於盤骨向前傾斜，使骶骨(F)形成一個向前彎曲的等邊三角形。雖然女性的骶骨三角因骨盆形狀而較男性短，但比男性的髂寬。

　　背部(E)點正下方，即髂嵴的後緣，是骶骨與髂骨的關節(J)。實際上，這個關節並不能使脊柱上的骨盆動作，骨盆的動作乃由脊椎骨的可動關節(K)帶動的。就像腹部肌肉使骨盆彎曲一樣，背部強勁的帶狀組織——脊椎(L)，也是藉著收縮而使骨盆伸展。

　　由第七節頸椎(M)，到胸椎(N)、以及腰背部位(K)，因脊椎彎曲的方向與扭曲程度的不同，可以描繪出胸腔的位置及它與盤骨的關係。

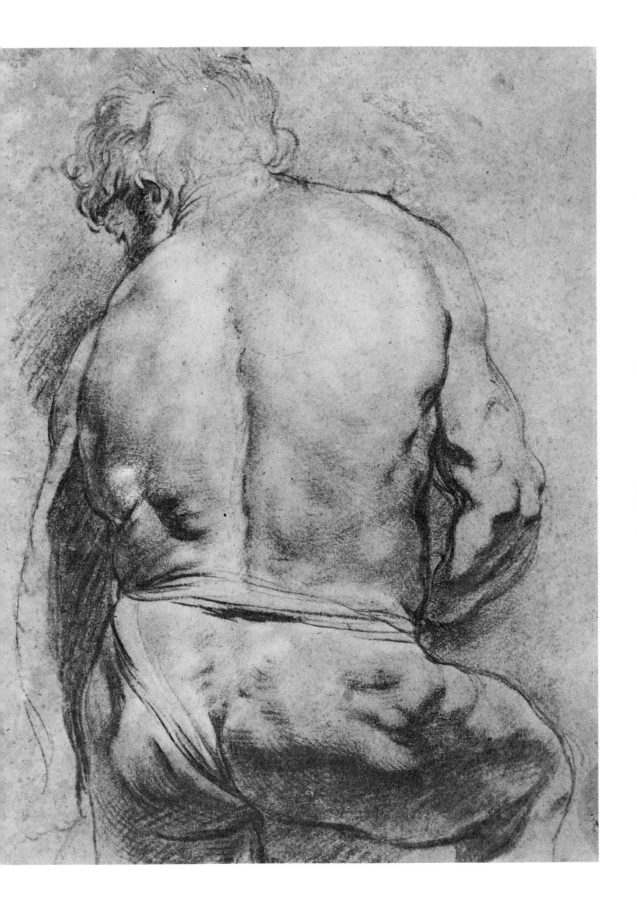

69

契里尼
（Benvenuto Cellini，1500～1571
賽提爾（羅馬神）像
紙上鋼筆及淡彩，415×202mm

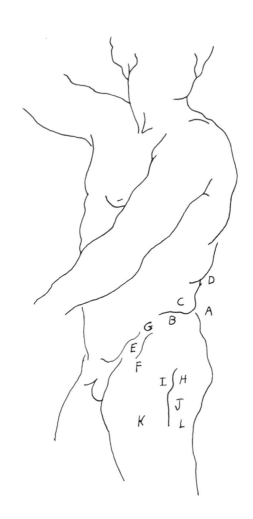

結構點—側面

　　在分析十三至十七世紀大師的素描時，不論你由那一方面，都該明瞭這些畫家在處理肌肉形態線條長短，和明暗位置時心中的意念。

　　在這幅素描中，契里尼強調了髂骨(A)線的皺褶。你可以看到骨盆的最高點(B)，與其上的腹外斜肌(C)略微相疊。

　　在骨盆上，胸廓呈輕微的旋轉和彎曲。腹外斜肌緊縮，形成一個明顯的皺褶(D)，這就是腹部

的上界，它位於第十根肋骨與胸廓底緣同高。

　　骨盆部分，(G)點為髂嵴線上之最寬點，(F)點次之，(E)點約在兩者之間。

　　在臀大肌一邊的凹處(H)，顯示出股骨大轉子的背面(I)。下面垂直的溝槽(J)，是畫分四頭肌(K)與闊筋膜(L)的界線，這條線顯示了兩組肌肉接合時形成的方向變化。

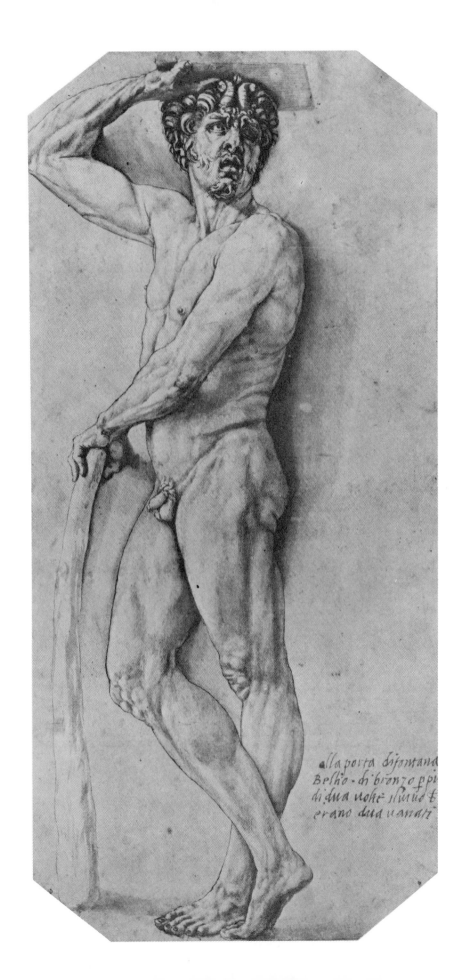

alla porta difontan...
Bello - di bronzo ppi...
di dua uolte sbuto b...
erano dua uasati

米開蘭基羅
（Michelangelo Buonarotti, 1475~156
基督復活
黑色粉筆，373×221mm

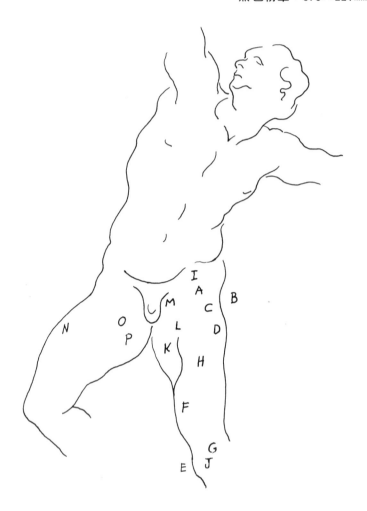

肌肉—正面

　　凡是畫過動作中的芭蕾舞者和運動員的畫家，都知道骨盆裏的髖關節(A)，使大腿股骨能做大程度的自由移動。

　　所有臀部上的肌肉，都能使髖關節處的大腿股骨運動。在關節上面，肌肉組織與骨盆或骶骨相連；關節下方，肌肉組織與大腿股骨或小腿的脛骨、腓骨相連。

　　大腿股骨的骨幹，經由覆蓋著闊筋膜張肌(C)與股外肌(D)的臀中肌(B)下方凹陷處，斜斜的往下降到內側膝蓋下的內髁(E)凸處。臀部外側的肌肉顯現出股骨向前凸起。

　　為了方便起見，畫家把組成臀部前面的肌肉組合在一起。並把股外肌(D)、股內肌(F)、股間肌(G)及股直肌(H)組合成四頭肌。這一大塊肌肉組織由(I)點，沿著腿部正面向下沿伸，到髕骨(J)。這一組肌肉，填滿了臀部內側螺狀縫匠肌(L)與腹股溝(M)較低皺褶之間的一段。

　　畫中的人體，左腿抬起，在股部到膝部之間彎曲，全身的重量靠另一條腿平衡，同時骨盆向側面傾斜，與抬起的腿部取得平衡。當髖關節發生這些運動時，股直肌(N)收縮以輔助臀部上的縫匠肌(O)、內收肌(P)、脊椎上的肌肉，以及骨盆上的肌肉。

　　米開蘭基羅運用了解剖學上豐富的知識，使肌肉群與肌肉群間很調和地嵌附在一起，對他素描所表現的諧調與統一感有很大的幫助。

布隆及諾
（ Agnolo Bronzino, 1503～1572 ）
臨摹班底內利（ Bandinelli ）的克莉奧珮拉（ Cleopatra ）像
黑色粉筆，384×225mm

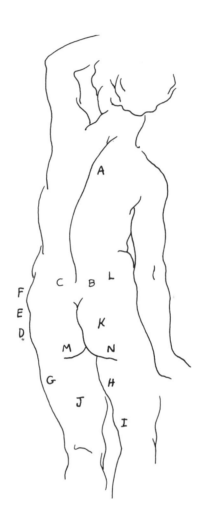

肌肉—背面

　　好奇心對於研習素描及解剖學的學生來說，是一項很大的財富。藉著不斷提出有關輪廓、大小、方向及形狀的各種問題，來輔助觀察，便能很快使知識增加，技巧精進。且讓我們舉例來看看布隆及諾怎樣描繪女性的背部。

　　脊椎骨的曲線(A)顯示出胸腔輕微的轉動並向側傾斜。骶骨凹處由右邊極濃暗的(B)，到左邊幾乎沒有陰影的(C)，這種明暗程度的不同顯示出了脊椎骨底部、骨盆髂峰背面的點，以及等邊骶骨三角的頂點。寬大的女性骨盆，加上多脂肪的積聚，造成一般女性在股骨大轉子(E)部位下方最寬的一點(D)。男性的最寬點似乎比較高些，而約在闊筋膜張肌(F)高度附近。布隆及諾此處游移的線

條，也許就是想表達出這種男女不同的特徵吧！

　　外側的股外肌(G)，上面的股薄肌(H)與下面的縫匠肌(I)共同構成了臀部的輪廓。臀部後方到下面膝關節之間，填滿了闊筋膜(J)。

　　為了不使臀大肌(K)呈現靜止、平坦、或太亮的感覺，布隆及諾把最明亮的部分一直延伸到臀中肌(L)，並將陰影置於這兩大塊肌肉末端的界線處。

　　這位具備觀察力的畫家知道，臀大肌底部(M)的皺褶，在站著的腿上比彎曲的那腿更顯著，於是運用皺紋來顯示臀部較低部位的輪廓與方向。由這幅畫的表現，可以看出，腿部彎曲的方向愈傾斜(N)，皺褶的深度愈淺。

Angiolo Bronzino

提香
（Titian, 1477/90～1576）
聖·沙貝香（Saint Sebastian）習作
鋼筆及墨水，183×118mm

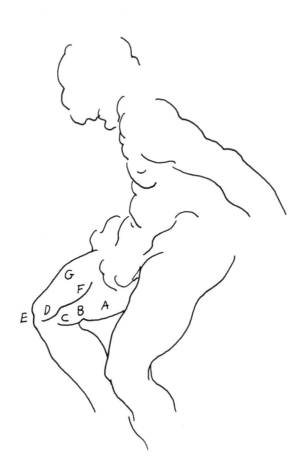

肌肉—內側面

即使在這般粗略的水墨素描中，提香—— 也能很自然地將解剖學上的細節加以簡化，而歸納爲有組織的結構。

畫中輪廓的曲線和內側長長的陰影線，很簡單地描繪出充滿在大腿內側上部的大收肌(A)形狀。當它與瘦長的條狀股薄肌(C)相接，彎過縫匠肌(B)時還有較短的陰影線。

股內肌(D)長橢圓狀的肌肉，伸展到膝蓋(E)中

間。延著縫匠肌末端的向後動作，僅由一條表出其輪廓的長陰影線(F)標示出來。股骨前面的股內肌(D)之上，與映現出股骨長曲線的下面，輕輕的繪出股直肌(G)的輪廓。

事實上，提香的筆一直在紙張上飛舞。因此，如果你想獲得更大的趣味、更多的變化以及更好的設計，應常練習改變用筆的力量和角度。

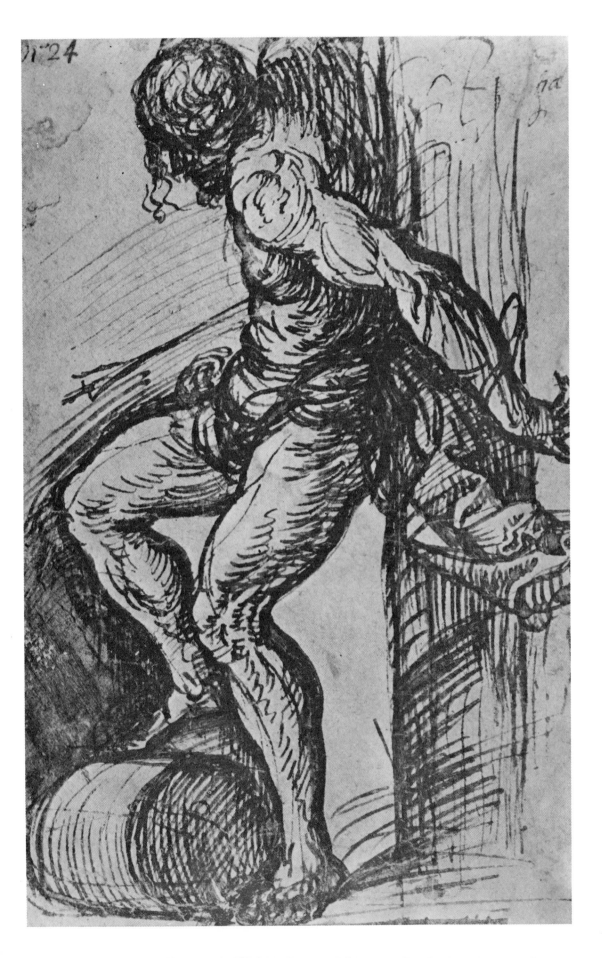

布雷托拉
（Jacopo Bertora）
兩裸女背面習作
紅色粉筆，268×197mm

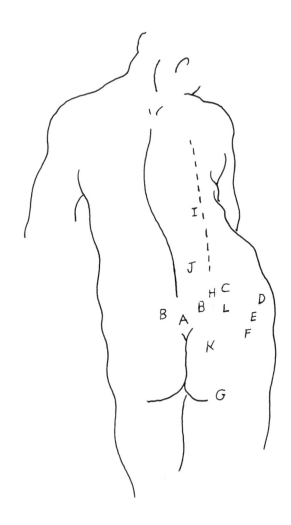

臀大肌

先定好骨骼的位置，將有助於安置身體各部的肌肉。布雷托拉這幅素描中的人像，以右腳站立著，其骨盆往左下方傾斜，右方則因支持身體的那條腿而向上抬起。你可以藉著骶骨三面(A)的位置，對照出其傾斜的程度。從骶骨三角的凹處，髂後上棘和髂嵴的背面(B)，可以推算出其他的骨盆點：最高點(C)，最邊的點(D)，骨盆點(E)，中點(F)以及坐骨點(G)。

藉著這些點，便更容易構造出人體。點(B)與點(C)之間，骨盆的髂嵴造成一個三角形，這是所謂的髂骨凹角(H)。由此角垂直延長的肋骨的那條線(I)，是背部脊柱(J)的最外緣界線，這是背部一條主要的分割線。布雷托拉很巧妙地順此線發展出人像的兩邊。

現在，你就可以很容易的把臀大肌(K)的起點，放在前髂嵴(B)和縫匠肌(A)中。臀大肌覆蓋在臀中肌(L)的前上方，它的作用很大；可以使你伸直或旋轉大腿，讓你由坐姿中站起來，從後面支持骨盤使你直立，並在你走路時使大腿擺動。

Jacomo Bertoi parmesan Scolaro del Parmigianino
mori nel 1558.

拉斐爾
（Raphael Sanzio, 1483～1520）
希臘三美神習作
紅色粉筆，203×260mm

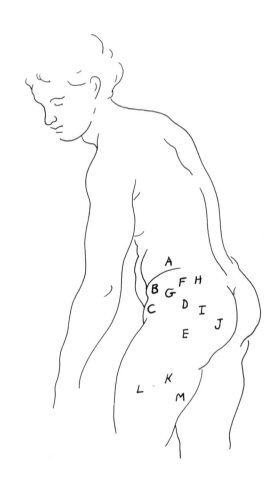

臀中肌

　　這幅素描居中的人像，髂嵴(A)表現得並不十分明顯。不過，在骨盆點(B)上，你還是能區分出短棘突和闊筋膜張肌的曲線(C)。

　　臀中肌(D)由髂骨外面中部開始，而後嵌入股骨大轉子(E)。

　　扇狀的臀中肌，在外形和作用上都與肩部三角肌相同。

　　臀中肌側面的肌纖維(F)，與下面的臀小肌一起運動而使股骨轉動。臀中肌前部的肌纖維(G)，能使股骨向內側旋轉及屈曲。至於後部的肌纖維(H)，其作用在伸展股骨，或使股骨向外轉動。

　　你可以測驗一下自己的臀中肌的平衡動作。

先站直，把兩手放在雙股上方。假使你抬起一條腿，就可以感覺並比較另一條腿的臀中肌變化情形。走路時，支持身體重量那條腿的臀中肌能穩住骨盆和股骨大轉子，使你不致跌倒。跨步時，臀中肌的旋轉動作使骨盤向前移動。步行時臀中肌藉著這種動作的交替，來維持骨盤的高度。

　　拉斐爾在這裏，僅稍微的表現出臀中肌(I)和股骨大轉子(E)運動時顯出的線條。他在臀大肌(J)主要的平面上，運用了強烈的明度對比。下方則輕輕的畫出另一上的線條(K)，這是臀大肌在四頭肌(L)與腿筋(M)間運動而造的。

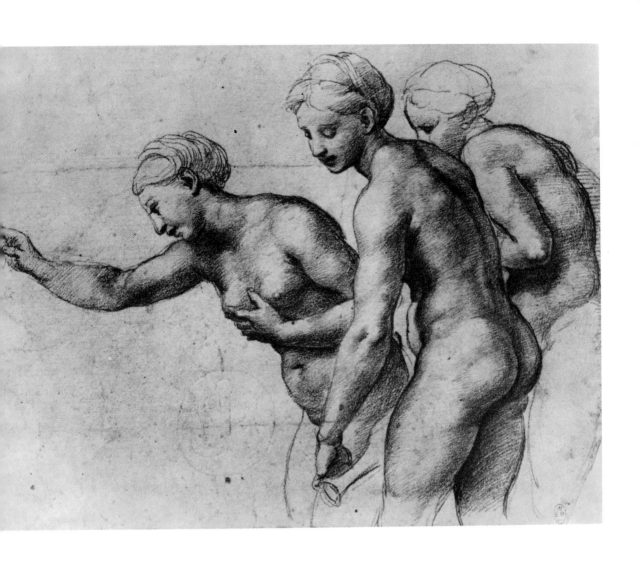

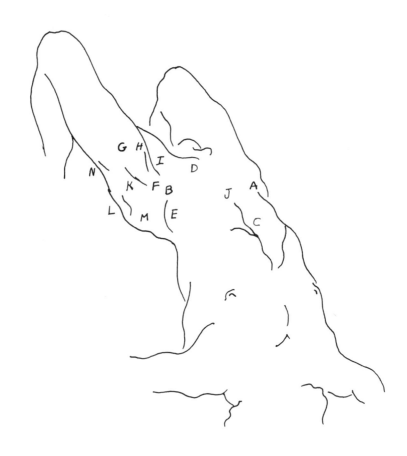

傑利柯
（Théodore Géricault, 1791～1824）
男裸像習作
炭筆畫，289×205mm

闊筋膜張肌

　　在傑利柯這幅素描習作中，人物疲乏地躺在木筏上。儘量讓你自己熟習人體上各個重要的點，如：骨盆上右邊的⑷點與左邊的⒝點、胸廓正中的窪線⒞、恥骨⒟、髂嵴⒠曲線……等，這些對臨摹是很有用的線索。現在你可以開始看看骨盤的傾斜及形狀。

　　在離骨盆點⒝兩支手指遠的後下方，是中點⒡，也是股直肌⒢的起點。傑利柯把大收肌⑴的內側線與縫匠肌⒣的線條引導到骨盤點⒝。

　　在半橢圓形的肚臍⒥，傑利柯再次運用線條。請注意它的位置、形狀，以及附近的陰影線，如何表現出腹部的形狀與方向。

　　股直肌⒢在前大腿中間，此處，藉著附近闊筋膜張肌⒦的輔助，而使大腿彎曲。凹處⑴代表股骨大轉子，臀中肌⑽由其上方嵌入。接近大轉子處，闊筋膜張肌將臀部和大腿前部分開。

　　闊筋膜張肌⒦由髂嵴⒠骨盤點⒝開始，伸張到腿部外側的髂脛束⒩，造成一股力量，使你走路時膝蓋不會歪曲。又因為它位在髖關節之前，所以能輔助大腿內轉或外轉的動作。

　　當大腿如畫中人物般伸展時，畫家將大腿鬆弛狀態的闊筋膜張肌形狀想像成一個紡錘體。如果大腿彎曲時，闊筋膜張肌會縮緊，呈雙卵狀。

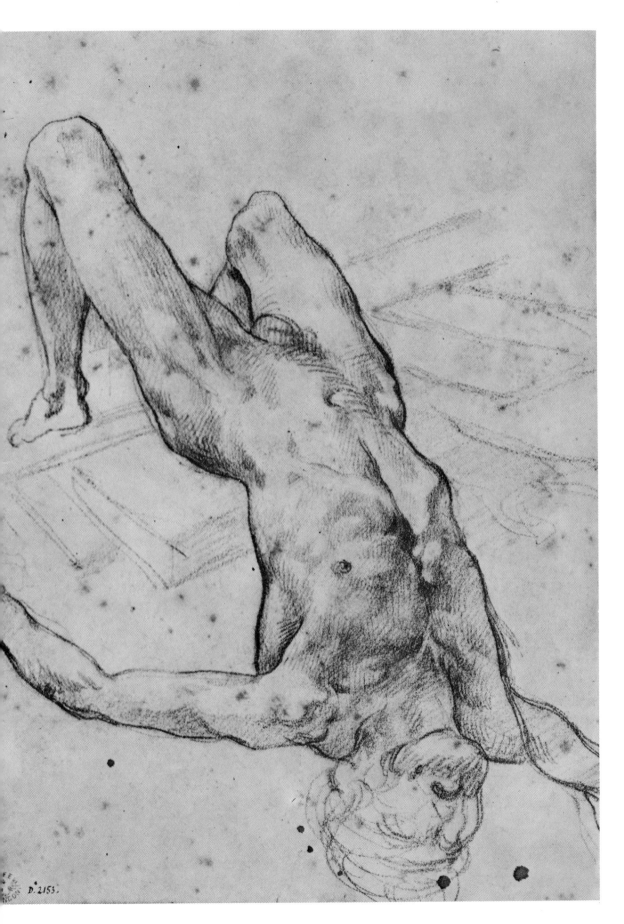

D. 2153.

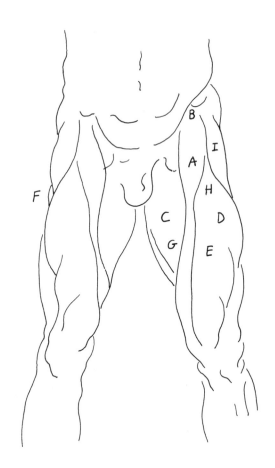

達文西
（Leonardo da Vinci, 1452～1519
裸男正面下半部習作
黑色粉筆，190×139mm

縫匠肌

在這幅畫中，達文西滿滿地畫出大腿前面的肌肉。這些肌肉畫得十分明晰，就好像在美術學校裏，由一個好位置所看到的石膏像一樣。

縫匠肌(A)是因為裁縫師盤腿的樣子而命名的，這種姿勢強調出大腿最表面的肌肉，以及身體中最長的肌肉。由骨盆點(B)開始，蝴蝶結般的縫匠肌在大腿呈螺旋狀地向內或向下斜降，形成大腿內側的大收肌(C)與大腿外側四頭肌(D)之間的界標。

縫匠肌也像股直肌(E)一樣，經過兩個關節，也藉這兩個關節運動。由骨盆的一邊開始，收縮的縫匠肌能牽動其所附著的股骨內側髁，而轉動

大腿。也能彎曲小腿，並使小腿向內轉動。縫匠肌與大腿外側的髂脛束(F)，能保持步行時膝蓋的穩定。

縫匠肌下端與大收肌(C)形成的向下楔形肌肉(G)，和縫匠肌與闊筋膜張肌(H)所形成的向上三角形肌肉(I)相對。在這角凹處之外突起的是四頭肌中的股直肌(E)。

這些解剖學上的術語似乎很複雜，但都是很有意義的。像一般人所用的「肌肉」、「膝蓋」這類含糊語彙，根本一點都不能告訴我們這些骨骼或肌肉的用處、形狀，以及它們之間相互的關係。所以最好能使用比較專精的術語。

提香
（Titian, 1477/90～1576）
腿部習作
藍紙上炭筆，411×252mm

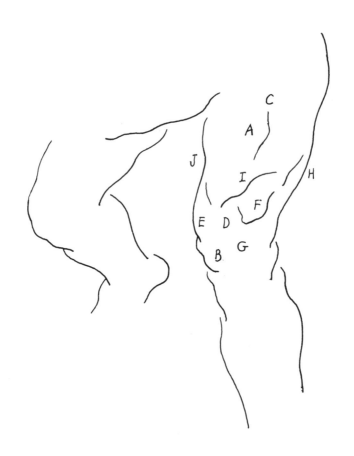

股四頭肌

　　提香一定觀察過小腿的運動對大腿前面四頭肌的形狀，會有什麼樣的影響。

　　提香在那幾乎伸直的腿上，強調出四頭肌中的三條肌肉。其中只有股直肌(A)從上方骨盆，向下伸展到髕骨(B)，穿過髕關節而與脛骨相連。如此，股直肌才能使大腿彎曲，並協助四頭肌中的其他肌肉使小腿伸展。

　　提香將四頭肌中間的一條縱長溝紋(C)強調出來，以表現出股直肌纖維向外及向下的運動。其下約四分之一處，股直肌轉為平坦的肌腱(D)，一直向下伸到髕骨。在股直肌的兩邊，股內肌(E)在大腿內側較低處突起，股外肌(F)在大腿外側較高處造成一個較小的突起。介於其他兩塊股肌之間的股間肌(G)，則稍突出於股外肌肌腱(F)的下方。

　　在腿側與髂脛束(H)相連處，弧形橫靭帶(I)越過前部大腿，和股內肌(E)股外肌(F)突起所造成的角相平行。若與腿內側縫匠股(J)所造成的深陷相比，弧形橫靭帶在大腿前面只造成了很小的改變而已。

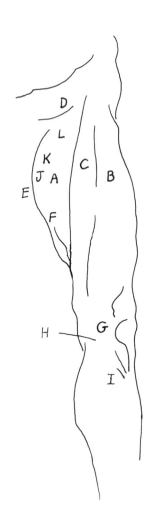

米開蘭基羅
（Michelangelo Buonarotti, 1475～1564）
裸男腿部習作
黑色粉筆，尺寸不詳

內收肌

　　米開蘭基羅這幅腿部習作，讓我們清晰地看出楔形內收肌(A)與大腿前側的四頭肌(B)，大腿後側肌群之間的相關位置。在縫匠肌(C)所形成的股三角地帶、腹股溝皺褶處(D)，以及大腿的內側(E)，都充滿了內收肌。細長的條狀股薄肌(F)斜斜穿過這些部位，向下到達大腿內側，接到股骨的內上髁(G)而嵌入小腿。

　　你可以很有趣地注意到米開蘭基羅用線(H)指出了膝部關節。膝關節之下，內收肌最遠側的股薄肌(F)肌腱，與縫匠肌和半腿肌的肌腱結合成「

鵝足」(I)，它覆蓋在膝部內側脛骨的表面，並一塊兒延展到脛骨嵴附近。

　　米開蘭基羅將外側股薄肌(F)到長收肌(J)與附近恥骨肌(K)之間的這些內收肌，視為一個整體。這些內收肌的底部，是由短收肌與大收肌共同形成的。股三角的內側角中，充滿了這些內收肌，還有由髂肌及腰大肌形成的髂腰肌(L)。

　　當你跨上馬背時，這些足球狀的內收肌在於幫助彎曲大腿，並使你在騎馬時，向內收緊大腿夾住馬背，對大腿內轉的動作有很大的貢獻。

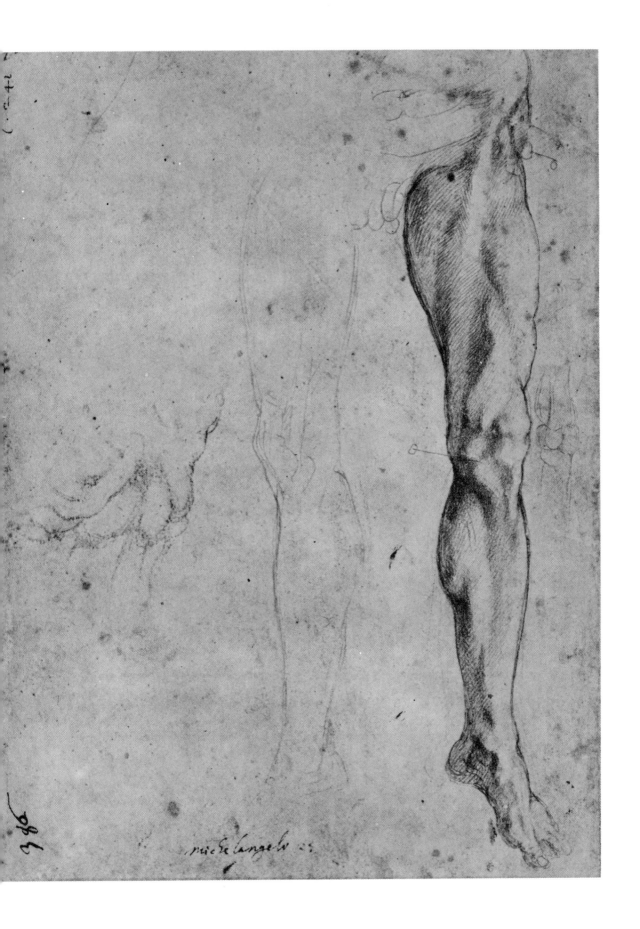

michelangelo

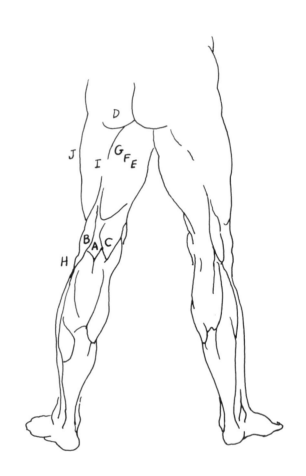

達文西
（Leonardo da Vinci, 1452～1519）
人類腿部，及人類、狗腿部骨骼的習作
鋼筆及墨水，285×205mm

腿筋

　　與其他偉大的畫家一樣，達文西設法了解人體的結構與機能在設計上不變的法則。而他的素描，正表現了他的理論與發現的重點。

　　在達文西的那個時代，戰士們常用劍將敵人膝蓋後面腿彎(A)處的肌腱砍斷，而使敵人殘廢。「割斷腿筋」也從此成為對付罪犯的懲罰。

　　如果坐在椅子上，你可以感覺到腿部肌肉的肌腱、外側股二頭肌(B)強勁的韌帶，以及膝蓋內側半腱肌與半膜肌(C)的肌腱。當你彎下身體以手觸摸腳趾時，就能感覺到大腿後面拉緊的腿筋。藉著有力的臀大肌(D)與這些腿筋合力把骨盤往後拉起，你便可以再度直立起來。

　　在這張習作中，達文西將狗的腿部拉直來和人腿比較。但是我們都曉得，由於狗的臀大肌不夠發達，所以不能維持直立很久。

　　達文西把腿筋內側的半膜肌(E)、半腱肌(F)與外側的股二頭肌(G)聚結成塊狀。前二者與後者之間的溝槽，在這幅素描中看不出來，不過在實際的人體上便能看出來。

　　達文西強調出股二頭肌(B)嵌入腓骨頭(H)的肌腱。股外肌(I)與細長的骼脛束(J)構成背面大腿外側的輪廓。

　　由上面的坐骨，到下面的脛骨、腓骨，這些肌肉不僅連繫了小腿骨與骨盆，並在膝蓋背面形成了肥窩。

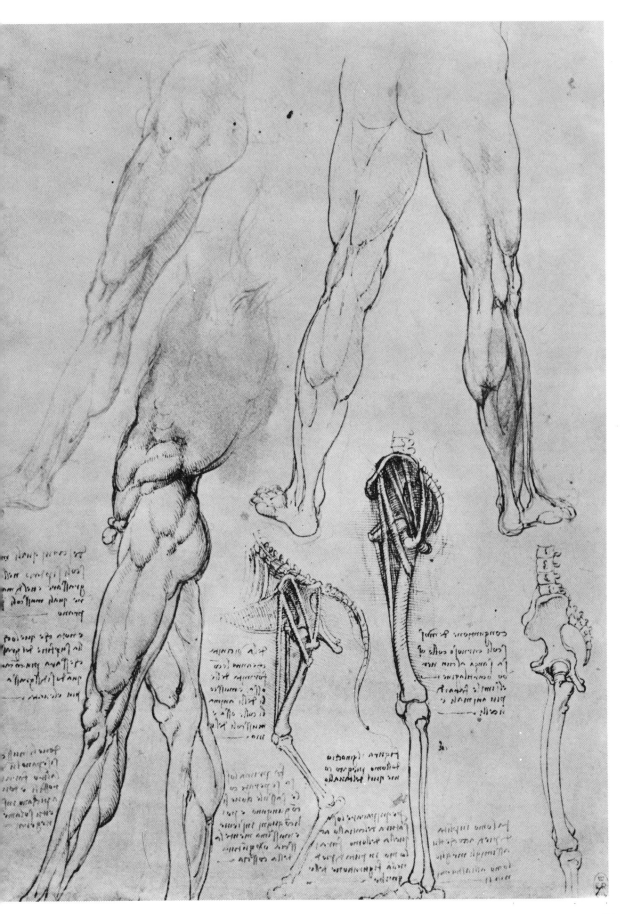

91

第四章
膝部與小腿

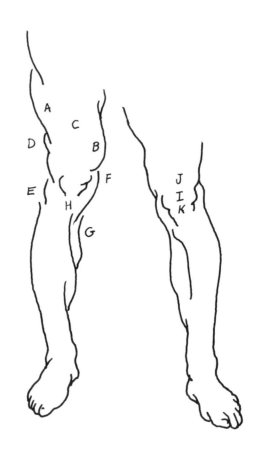

費西尼
（Pietro Faccini, 1562～1602）
前彎站立的裸男正面習作
灰色紙上黑色粉筆，尺寸不詳

膝部—正面

　　大腿的一般形態與輪廓，多由其四周的肌肉形成，而膝部的形狀則是由下方的骨骼所造成的。這個支持體重的關鍵點——膝，由大腿股骨有力的內髁、外髁所強化。臼狀的股骨骼在其下的脛骨頭上滑動和轉動。膝部四周以有力的肌腱和靭帶支持。畫膝蓋的時候，記住它是內側低，外側高，前面窄，後面寬。

　　膝部之上是四頭肌，它是由較高的股外肌(A)，較低的股內肌(B)，中間的股直肌(C)，以及下方的股間肌所組成的。

　　膝部下方，腿筋由兩旁鉗狀地束縛著。當股二頭肌(D)的肌腱向下延伸至腓骨頭(E)時，形成了一條幾近於垂直的線。內側則有帶狀的縫匠肌(F)

、股薄肌以及半腱肌，它們都源自骨盆，而被視為三角肌肉。它們聚成一長條凸起的曲線，向下越過膝部突起的股骨內髁。這條線造成後面腓腸肌(G)的重疊，並延伸到膝關節(H)處，脛骨內側的共同終點。

　　在腿部肌肉這種延伸上，髕骨(I)的位置最顯明。這塊平坦而不規則的三角肌，由上方四頭肌的肌腱(J)及下方髕骨靭帶支持著。鬆弛的那條腿上，髂骨底部與膝關節的高度相當。

　　如果你把大腿想像成一連串環繞著中央骨軸的渦狀物，你就能明白肌肉與骨頭相連的膝蓋，提供了休息與運動的間隔。並使大腿到小腿之間線條的協調，在視覺上有個緩衝的空間。

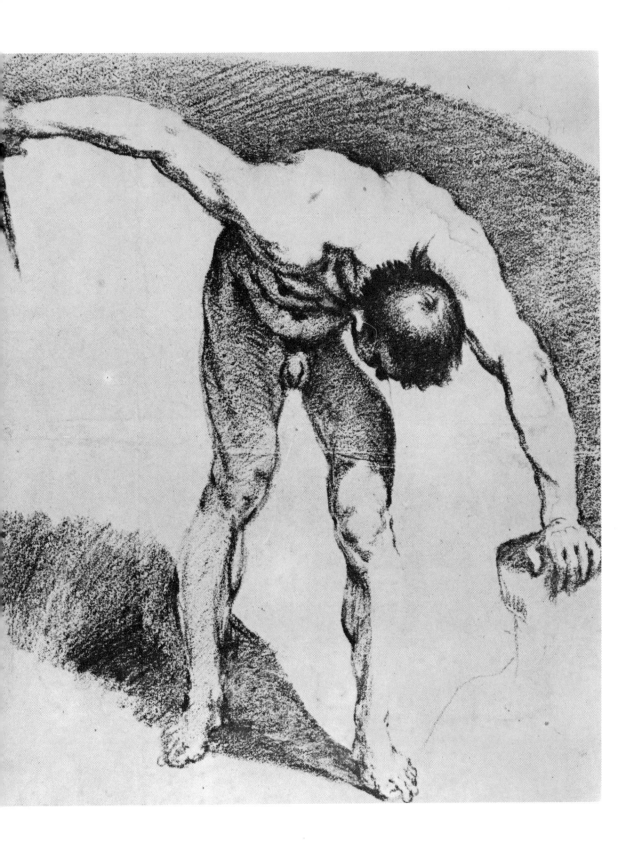

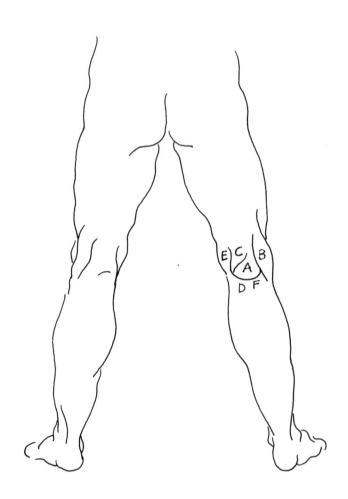

達文西
（Leonardo da Vinci, 1452〜1519）
站立裸男背面習作
紅色粉筆，270×160mm

膝部─背面

　　圖中達文西所繪的人物雙腿是伸直的。位於膝部背面的膕窩(A)──或是俗稱的腿彎，顯得有點突出。在這鼓起部位之下，大腿股骨的末端與小腿的脛骨，像兩個握緊的拳頭一樣對立着，它們巨大的髁，向後壓擠著膕窩。

　　膝部彎曲時，股骨髁向脛骨頭滑動，若仔細觀察，會發現膕窩(A)突起的部分，變成了菱形或鑽石型的凹陷，並被外側的股二頭肌肌腱(B)，內側的半膜肌(C)，以及下面腓腸肌的兩個頭(D)所包圍。

　　你必須注意到全身各處顯示骨骼、肌肉和肌腱等邊緣線的溝槽。由於股簿肌的肌腱(B)、半腱肌(E)兩邊的腿筋，以及腓腸肌(D)上緣的水平曲線(F)，使這條伸直的大腿，在膕窩處形成一個"U"字型。

　　膝關節上運動的肌肉，主要的有大腿前面的四頭肌、大腿後面的屈肌，以及大腿內側縫匠肌與股簿肌。

　　一般而言，女性的膝蓋較男性為寬，髕骨後面的膕窩也比男性飽滿。同時環繞在女性膝部四周的肌肉纖維也顯得較長且較低，因而它的輪廓較為規則和圓潤。

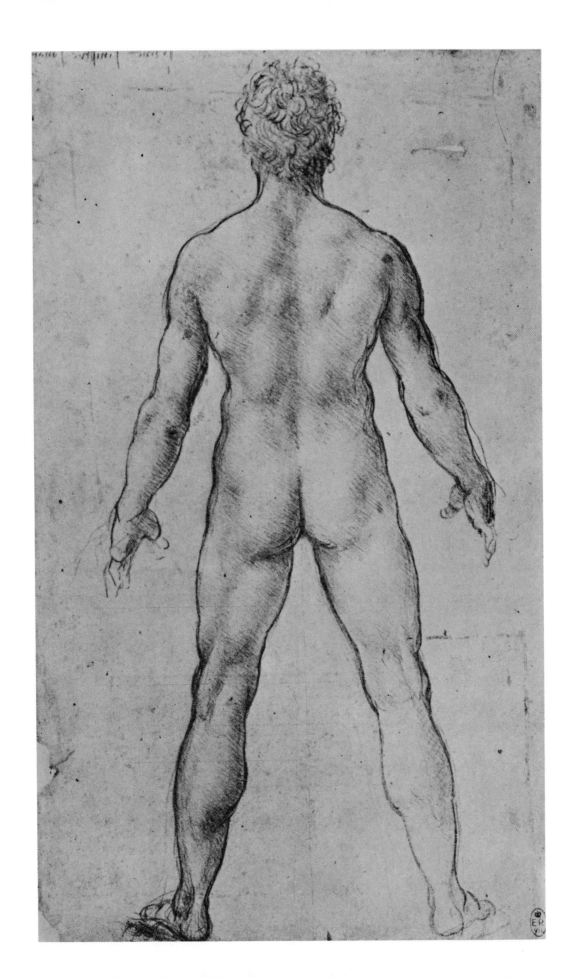

林布蘭
（ Rembrandt van Rijn, 1606～1669）
亞當與夏娃
蝕刻版畫，165×114mm

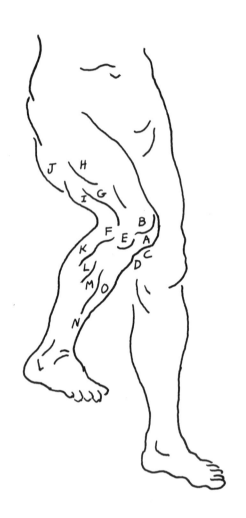

膝部—外側面

　　在這幅亞當與夏娃的素描中，林布蘭將多骨的男性膝部與曲線柔和的女性膝部相對照。他知道髕骨(A)在小腿彎曲時，會深深沒入股骨底部的凹處。膝部的前面是由股骨髁(B)所組成的，髕骨韌帶形成的直線(C)繼續向下往脛骨的膝蓋點(D)延伸。

　　為了要在這張版畫中，顯示出解剖上的各部位，以及膝蓋附近的各個層面，林布蘭規律地改變輪廓陰影的方向、大小以及曲度。由於他對解剖學的知識，使他十分熟習膝部附近的界標：脛

骨外髁(E)、脛骨頭(F)、髂脛束越過腓骨頭到達脛骨前側所形成的長線(G)、股外肌的上方(H)及下方(I)、股二頭肌(J)、腓腸肌(K)和比目魚肌(L)、很直的腓骨長肌(M)、以及經過趾長伸肌(N)到脛骨前肌(O)之間的線條等。

　　圖中夏娃一雙伸直的腿，由正面看為平行站立，不過大腿稍微內彎。因為女性骨盆比男性寬，所以股骨會有較明顯的外斜，不過在此並不十分明顯。有時候你可能會看到這個斜面在人體上被誇張地表現。

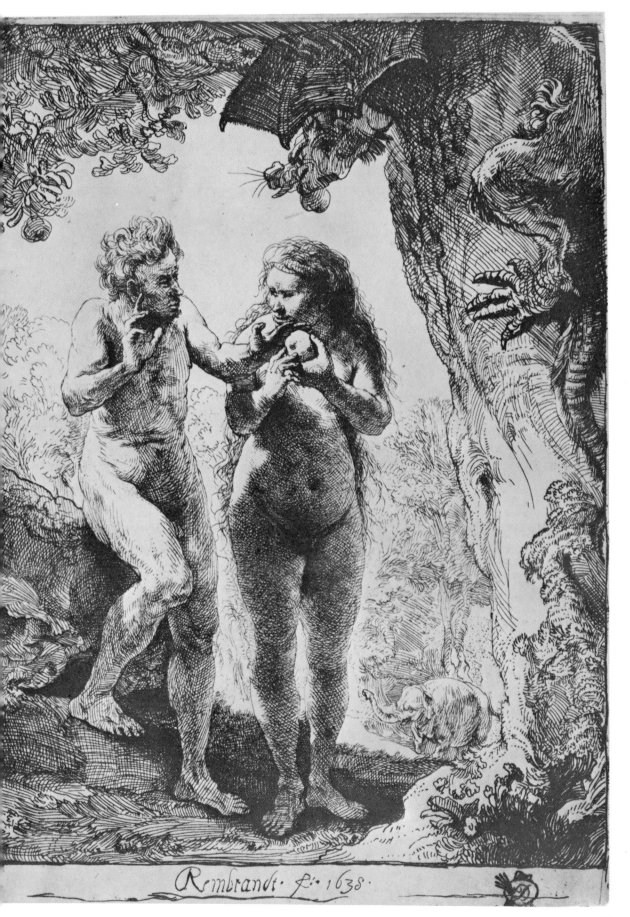

Rembrandt f. 1638.

99

普律東
（Pierre-Paul Prud'hon, 1758～1823）
裸女坐像
黑色和白色粉筆，559×381mm

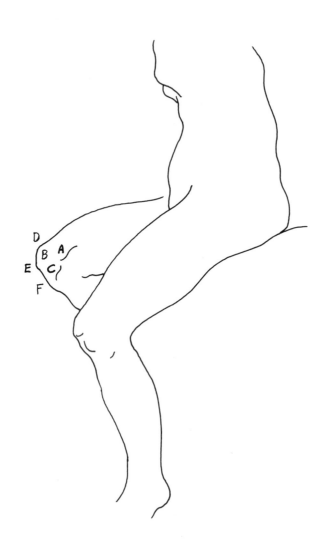

膝部—內側面

　　在這幅素描中，普律東明顯地畫出股內肌的內緣(A)，越過線軸狀的股骨內髁，一直到骼骨的外緣(B)。並引伸這塊肌肉向下越過脛內髁(C)上縫

匠肌與股薄肌的突起。上方，藉著輕微的囘縮與方向的改變，下方，藉著膝蓋點(F)上髕韌帶狹長的陰影部分，來強調髕骨(D)。

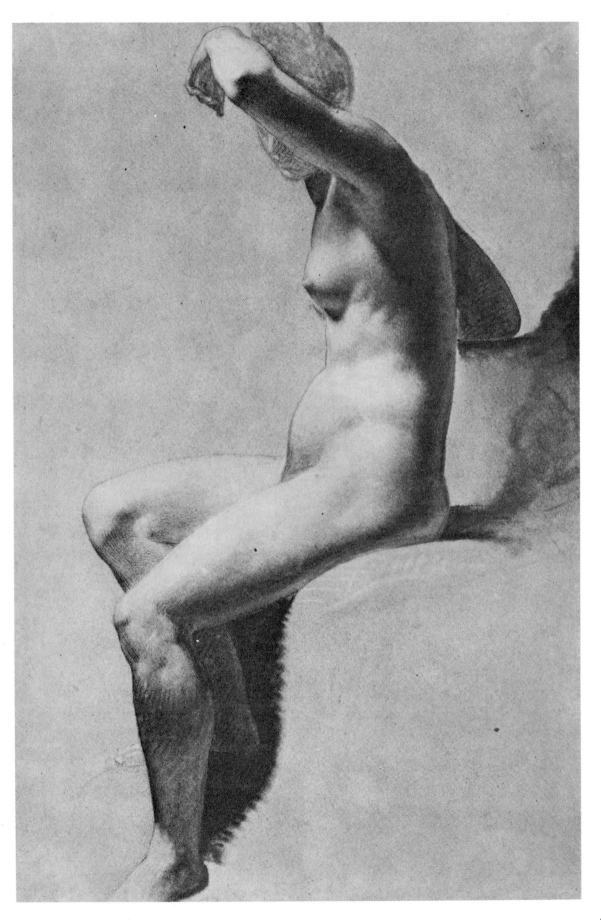

希紐列利
（Luca Signorelli, c.1441/50～1523 ）
赫邱里斯與安泰斯（兩希臘神）像
粉筆，283×163mm

小腿—正面

在希紐列利的素描中，我們可以順著一條由膝點(A)到內踝(B)的長線，找到脛骨。在小腿部位，順著椎狀大腿的軸心，一條明亮的部分顯示出了脛骨(C)。

兩根小腿骨中，較細長的腓骨隱藏在肌肉中，只有在膝部的一側(D)，以及外踝(E)部份才能看得到。

希紐列利以長而斜的陰影來表現腿部形狀，而運用一些巧妙的技法，表達肌肉細節部分，如：外側比目魚肌(F)及腓骨長肌(G)輪廓的改變；內側腓腸肌(H)、比目魚肌(I)、及趾長屈肌(J)大小的改變；線條重疊的運用(K)；兩塊肌肉運動時其間明暗度的改變(L)。小腿的趾長伸肌(M)穿過足踝前部，使外側的四個趾頭伸展，並將腳拉後。

脛骨前肌的肌肉聚集在脛骨的上側與外側(N)。它下方的肌腱在此處越過足踝，陰影部分(O)讓我們看出人像的腳彎曲向上蹺起，而與另一隻稍微伸直向下的腿做了一個比較(P)。

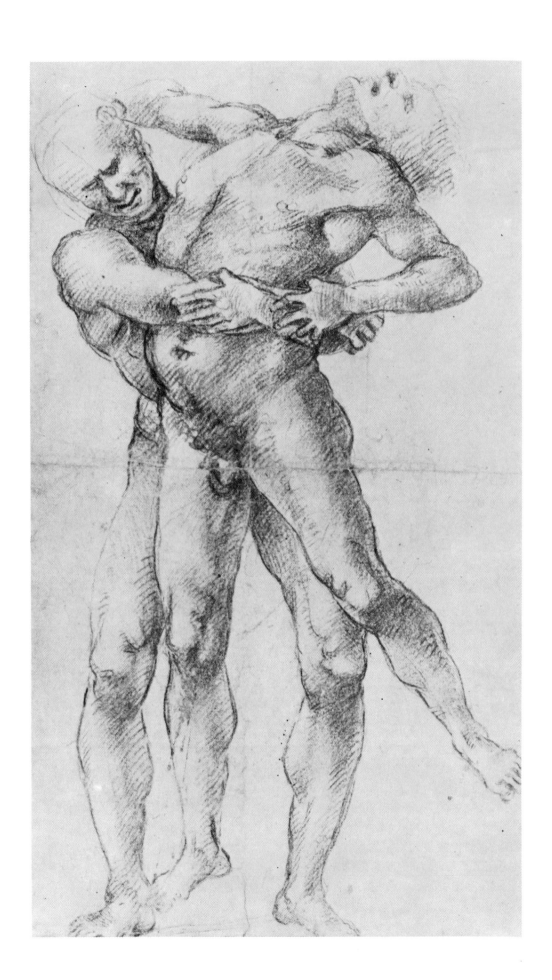

小腿—背面

　　若想將素描表現得更和諧更平衡，運用人體結構上的天然曲線，即為要領之一。在自然界中，形象隨著機能而改變。魚類與鳥類翼狀的曲線，使它們具有游水與飛行的本能。而人類身上一些交錯的線條，也反映出類似的情況。在這張素描裏，希紐列利順著下肢輪廓，由一邊到另一邊，規則地運用大小和諧交錯而平衡的曲綫。

　　大腿外側的輪廓線(A)，向肥窩(B)頂部聚射，而後與內側的腓骨長肌(C)內頭相連接，再回頭沿

著長外踝(D)。

　　大腿內側股薄肌(E)的輪廓線，向下經過膝部，沿著股二頭肌的肌腱(F)與腓骨外側由比目魚肌(G)所造成的輪廓線相連，然後再回頭環繞著跟骨(I)，與內踝連接(H)。

　　在全身各處找尋這些或大或小，內側與外側相連結的線條。一旦觀察過，你便能運用它們而強調出素描作品裏更大的平衡與和諧。

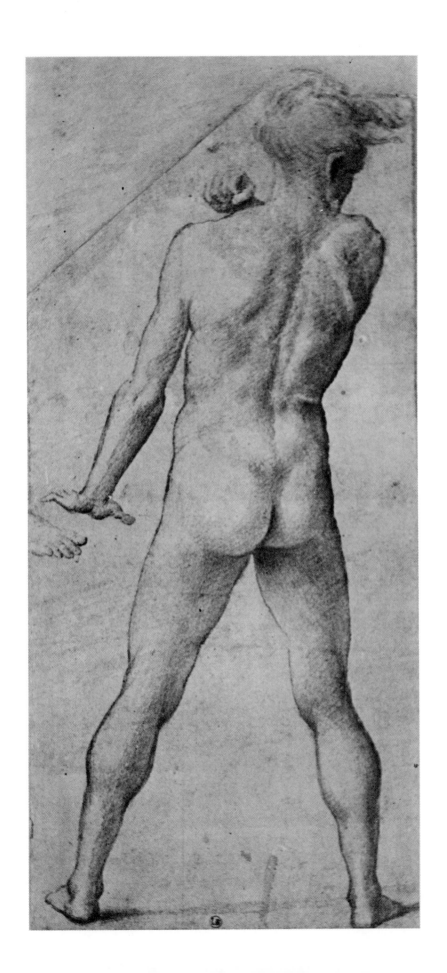

祝卡洛
（Taddeo Zuccaro, 1529~1566）
雙臂上擧之裸男像
紅色粉筆，416×287mm

小腿──外側面

　　畫面上，腓骨長肌(A)聚結在左腿上。脛骨前
肌(B)部分很明亮，髕靱帶在膝蓋點(C)附近重疊，
爲脛骨前緣。

　　祝卡洛所畫的人物正在急走。左腿在身後伸
展，脚跟抬起，腓骨上凸出的腓骨長肌(D)與比目
魚肌(E)，造成一種推離的姿勢。膝部稍微彎曲，
腿部正要轉向前，骨盆的遠側向下傾斜，以配合
右腿向前跨出的一步。這個動作，使身體的重心
落在左腿支持範圍之下，不過，右腿前移的足踝

穩住了不平衡的身體。

　　由脛骨前肌(F)的輪廓上，很明顯的可以看出
前脚的踝關節呈收縮狀態，而幫助足底在與地面
接觸時，形成一種新的支持力量。

　　藉著脛骨後肌(G)對足部內側足舟骨的牽引，
使足稍微向內傾斜，在足部著地時提供一種緩衝
的作用。這種作用與鞋跟的磨損程度，有極大關
係。

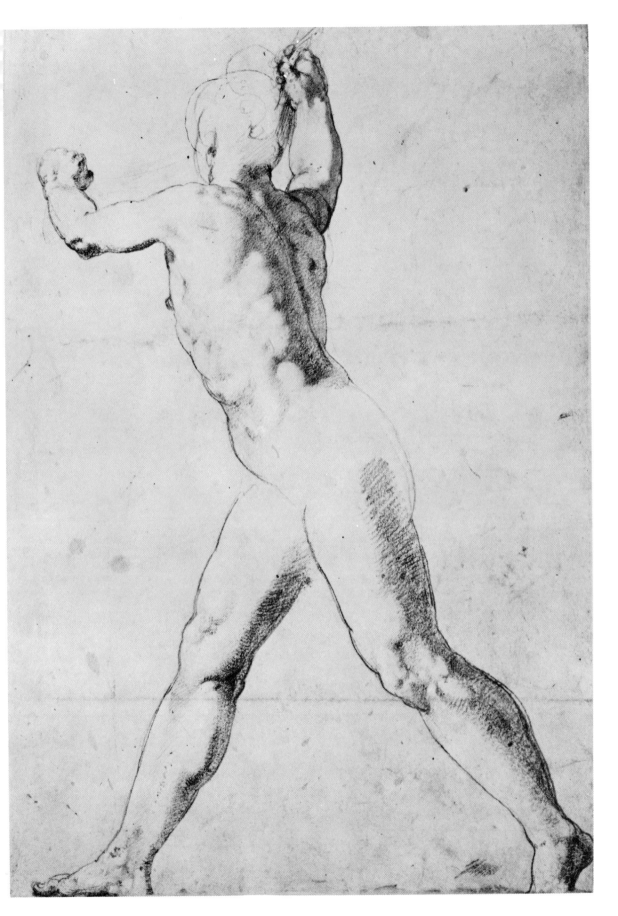

107

拉斐爾
（Raphael Sanzio, 1483～1520）
安尼爾斯與安奇塞斯（Aneas and Anchises）
紅色粉筆，304×170mm

小腿—內側面

　　大畫家們很少僅爲本身了解剖知識，而將它們直接表現在作品上。恰恰相反，他們很謹慎地在廣博的解剖知識中，選取最切當的部分來支持他們想要表達的設計。

　　拉斐爾將殘廢者瘦弱無力的雙腿，與負載者外形強健的雙腿做了一個強烈的對照。他所具備的有關脛骨前肌(A)位置、大小、形態、方向與機能等知識，幫助他表達出這種對照。

　　這位受傷的戰士，虛弱的脛骨前肌(A)隨著腓骨彎曲，使脛骨前緣的線條看起來很僵硬。髕骨上的溝紋(B)及膝部四周稍嫌誇大，以便強調四頭肌(C)與身體上半部瘦弱的外形。

　　相反的，負載者身上的線條極爲強勁有力，肌肉堅穩渾圓。拉斐爾在下面這個人像的股外肌(D)和髕骨的邊緣(B)上面，畫出這種形式的肌肉。拉斐爾知道：腿若前後彎曲，負載者隆起的脛骨前肌(A)會與脛骨上緣略微重疊，所以他使用了柔緩的筆觸，在腿的中下部位，肌肉轉到一個肌腱(E)，他規則地畫出這塊肌腱的邊緣，不過在趾長伸肌形成的平坦肌面(F)處，他再度使用柔和的畫法。

　　在腿部內側，平面突出的邊緣雖未畫出但仍能察覺。由內收肌(G)開始，經過股內肌(H)、縫匠肌(I)、股薄肌、以及用來彎曲和穩定膝部的半腱肌、半膜肌，到腓骨長肌(J)、比目魚肌(K)，最後越過趾長屈肌(L)。這些長短、剛柔、屈直等錯雜的協調運用，完全基於拉斐爾對解剖學的判斷與應用。

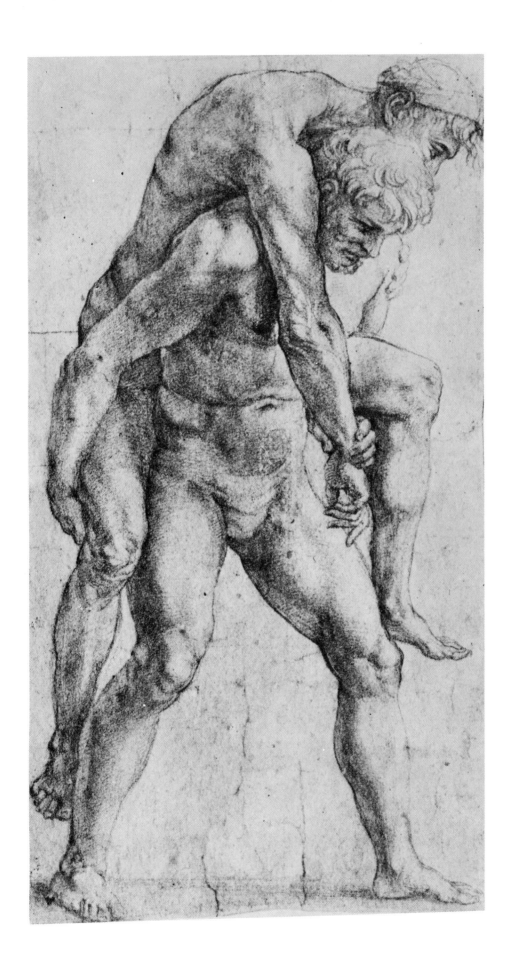

米開蘭基羅
（Michelangelo Buonarotti, 1475～1564）
男性坐姿軀幹像
黑色粉筆，188×245mm

彎曲的小腿──外側面

　　這是表示出小腿兩種彎曲程度的一個好例子。人像的左腿呈直角彎曲，膝部的髕骨(A)因為彎曲而明顯突出，並被拉向股骨內髁切迹。因為股骨的內外兩髁並非完全平行，而且大小不一，因此這條腿垂直彎曲時會內轉。脛骨前嵴(B)與髕骨(A)的相關位置，能幫助表現出腿與足的方向。

　　人像的右腿呈銳角彎曲，米開蘭基羅將髕骨(A)與股骨外髁(C)相接處置於前面。股間肌(D)則由骼脛束下的小腿突出腿筋表現出來。米開蘭基羅在小腿腹側(G)運用了很深的陰影(G)，而在小腿內側肌群(H)與腓骨肌(I)之間，只做了很小的區分。這條線的明度比黑暗部分的光線要比較亮些。

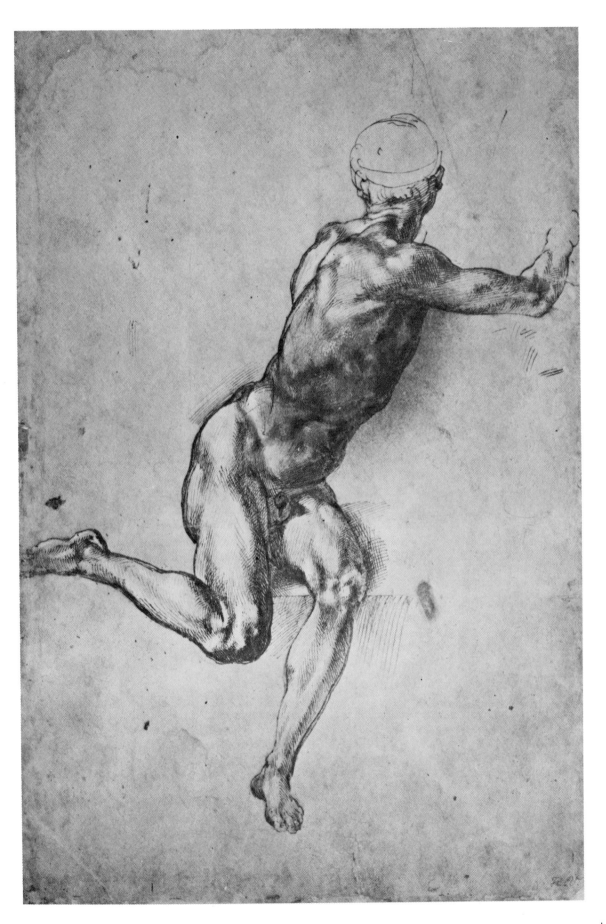

米開蘭基羅
（Michelangelo Buonarotti, 1475～1564）
左腿習作
黑色粉筆，410×206mm

彎曲的小腿──內側面

　　由於關節四周肌肉交互的張力，使關節能夠伸屈自如。在這張素描中，股骨肌群(A)明顯的收縮，使膝部的關節彎曲。股薄肌(B)和縫匠肌(C)斜斜的由股骨內側移到脛骨上側，也輔助了這個彎曲動作。另一方面，股直肌(D)和股內肌(E)，經過髕骨(F)及髕韌帶(G)，嵌入脛骨的前側，維持一個共同而穩定的交互動作。由於它們機動性不大，

又遠離光源，米蓋蘭基羅便使用中間色調來表現。
　　脚是一個槓桿，它的支點在足踝處(H)。雖然圖中畫的是在休息中，但有力的跟腱(I)，連在跟骨(J)上，與比目魚肌(K)和腓腸肌(L)一起作用，可以提高脚跟使你踮脚而立。脛骨幹(M)後面的皮下部位，區分出腓腸肌和脛骨前肌(N)。脛骨前肌與其在足部的肌腱(O)可以使脚跟重新著地。

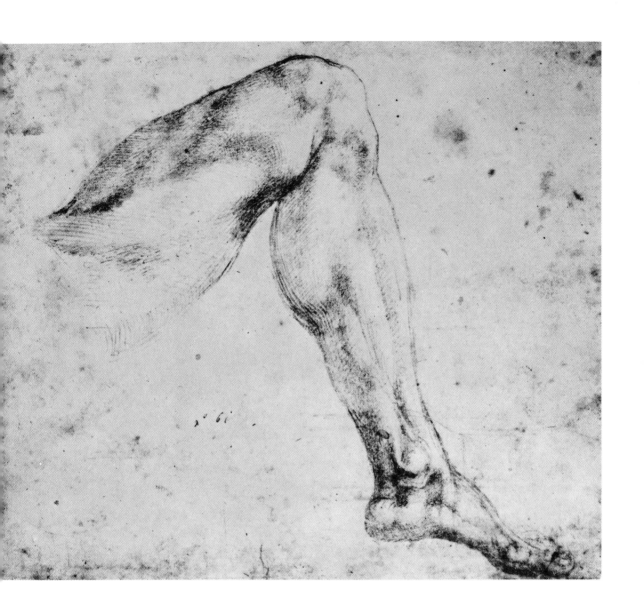

第五章
足　部

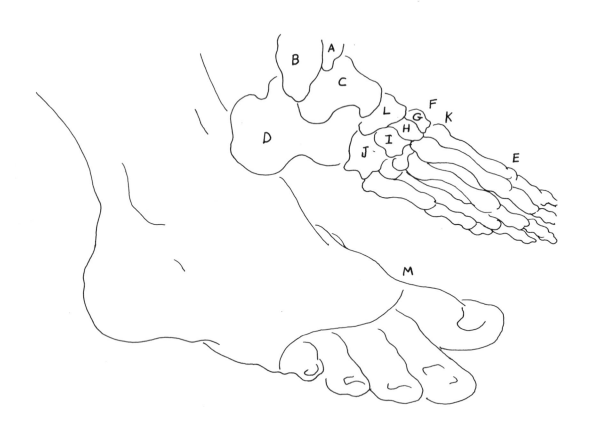

杜勒
（Albrecht Dürer, 1471～1528）
右腳及其骨骼構成
炭筆畫，194×287mm

結構點—外側面

　　一般認為人類足部的進化至少要在一、兩千萬年以前，其時居住亞洲和非洲的人類才利用足部弓架發展成雙腿行走時的有效槓桿。

　　很顯然的，杜勒在素描足部時，對骨骼結構胸有成竹。小腿的脛骨(A)和腓骨(B)位在距骨(C)上，這是足背縱弓的起點和最高點。這個腳背上拱形的圓凸部位，兩端由後面的跟骨(D)，及腳趾上五個蹠骨頭(E)支持著。末排的楔骨：第一楔骨(G)，第二楔骨(H)，第三楔骨(I)；骰骨(J)；蹠骨的基部(K)，這些骨骼的輪廓造成了足背橫向隆起面(F)。距骨(C)聯接著足舟骨(L)，三個楔骨（G－I），

三個內側蹠骨及其趾節骨，這些都是足踝的構造組織。

　　較平、較硬的足跟組織，由跟骨(D)，骰骨(J)，外側的兩個蹠骨和趾節骨構成，它在地面上運行並支持移動的腳。而弓狀可伸縮的足踝組織，增加了足部伸縮的程度。

　　杜勒在畫曲線(M)時，很可能也想到了鞋底的對應線條正好在腳趾根部之後。走路時腳經常彎曲，腳趾經常伸展，便會在鞋子的這一點上造成皺褶。

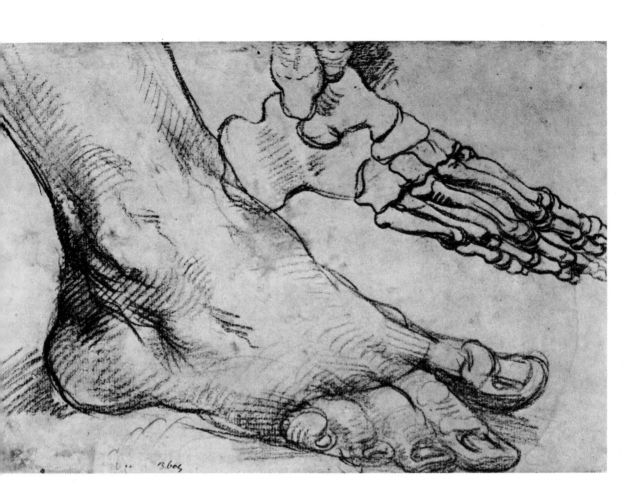

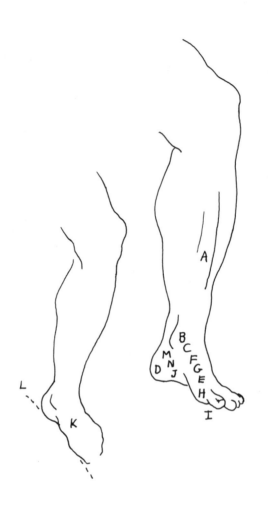

多明尼基諾
（Domenichino, 1581～1641）
左腿習作
粉筆，381×247mm

結構點——內側面

多明尼基諾這張足部素描，可看到在足背弓形頂端，小腿脛骨上有一條長直而有層次的明亮部分(A)。脛骨內踝(B)在距骨(C)之上。跟骨(D)在腳跟形成一個支點，至於前面較大支點的蹠骨(E)與楔骨(F)則支持足弓。

這塊向前的部份，使足背(G)頂面往下突出，形成更圓突的足背。

腳在腳趾部分，比較寬也比較平。姆趾蹠骨頭(H)處為最寬點。多明尼基諾在這部分之後加上陰影，形成一條窄頸(I)，與姆趾第二趾節骨相接。在足底中部內側凹面，多明尼諾表現出這塊區域最重要的肌肉——姆外展肌(J)。這塊肌肉由腳跟伸展到姆趾第一趾節骨，而使足弓內側圓起。

下面這隻腳的腳背(K)很低，由腳跟伸展到腳趾頂端所謂的「水線」（Water line, L）幾乎與地面接觸。上面那隻腳的足弓很高，在走路時提供一個較易於彎曲的支點。

多明尼基諾在足踝內側加了一道斜斜的陰影(M)，來表示內踝(B)與姆外展肌(J)正上方跟骨內側突或距骨之間的溝紋(N)。他在解剖學方面的知識，有助於表現足部的方向和直線運動。

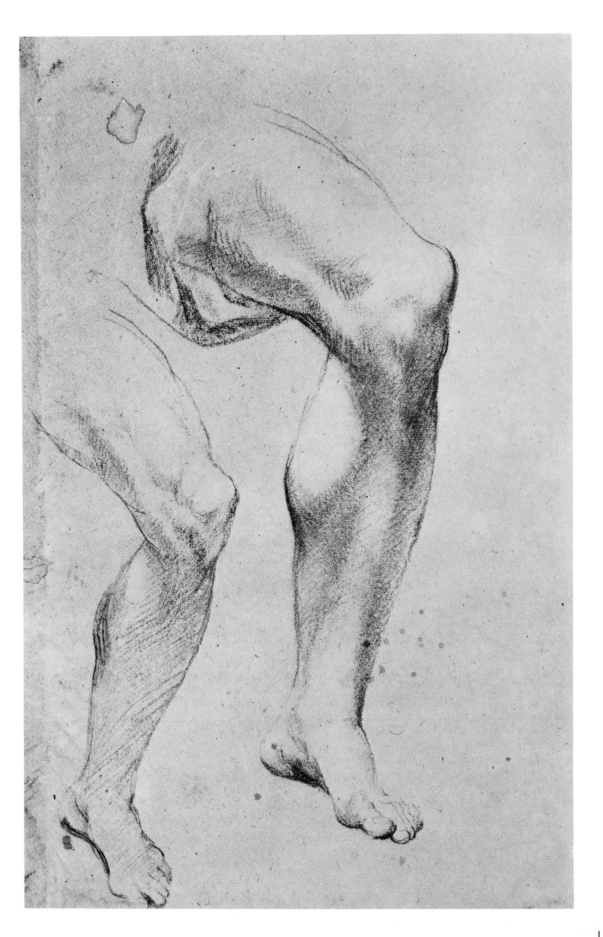

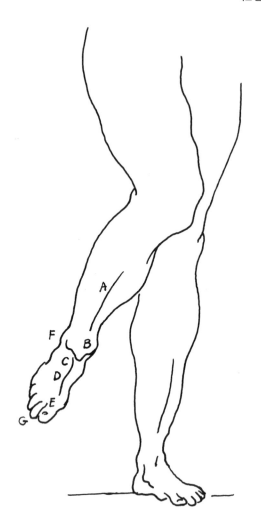

彭托莫
（Jacopo Pontormo, 1494～1556）
裸女下肢習作
紅色粉筆，395×260mm

結構點—足背

　　畫人體素描時，諸如動作的感覺，或藉著透視，必能令人產生某些幻覺，而覺得身體的某部分正深入空間。要做到這點，就得徹底地了解解剖學。同時，你還必需能把動作由簡略的描述或轉換為複雜的細節，而在繪畫時，能很快的把心中的意念表達出來。

　　在這隻抬起的脚上彭托莫強調出向下彎曲的脛骨(A)，並誇大地表現出內踝(B)的上表面。這部位外緣，為足背隆起線之起點。這條線越過內側楔骨頂端(C)，及下面骰骨的頂端(D)，沿著拇趾近側與遠側的趾節骨(E)向下延伸。由於主光源來自

左方，所以他在這條線的末端，以明顯的立面來處理。足背的亮度，由隆起線逐漸向足踝減弱，此乃楔約形骨與足內踝(B)、外踝(F)連結之處。

　　所有的末稍趾骨，都向著較長的第二趾節骨(G)集中，正如所有的手指都集向第二指節一樣。

　　模特兒站立的講台，常是低於視線的。彭托莫在人像下加了一條底線，使我們能知道這個模特兒高於或低於我們視線有多遠。他將向前伸的那隻脚脚跟，放在脚下球面的上方和後方，而增加了這種感覺。

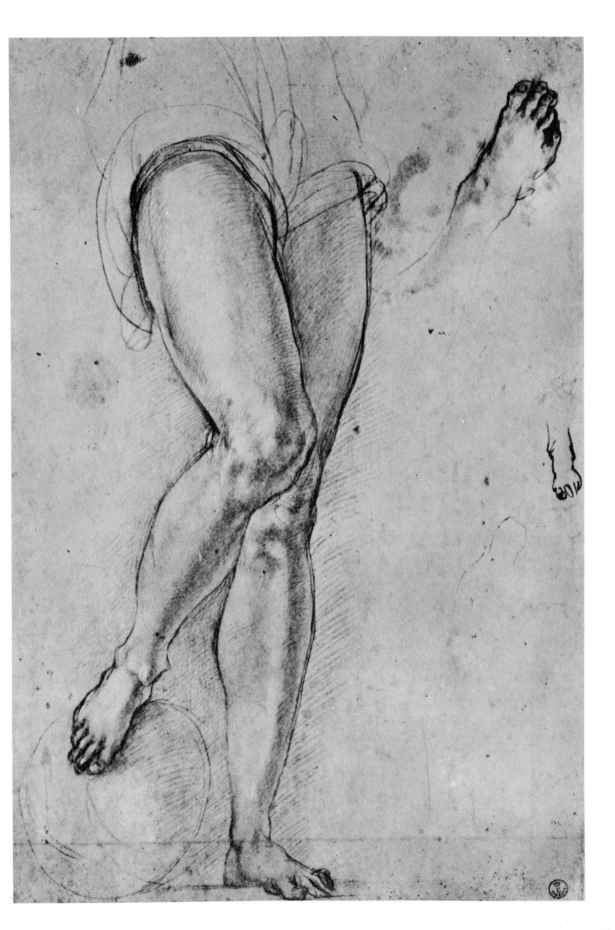

魯本斯
（Peter Paul Rubens, 1577～1640）
撐起上身之男裸像，及下肢、腳部習作
黑色粉筆，207×295mm

結構點──腳底

善於觀察的畫家，可以從海灘上的腳印，注意到足底──也就是蹠骨表面的變化。腳印最寬的地方，在第五蹠骨粗隆（又稱莖突）那條線上(A)，往腳跟(B)處逐漸變窄，但外緣的(C)處最窄，足部內側弓架的中間部分(L)，不接觸地面。腳可分為三個縱的部分：腳跟(D)、內側弓架(E)、腳趾及其肉墊(F)。

當你走路時，由腳跟開始，經過一連串的點而將身體重量均分到整個腳底。當腳的外緣(G)觸及地面時，身體的重量沿著足部外緣，經過小趾蹠骨體(H)和蹠骨頭(I)，移到小趾(J)至大跗趾(K)間的下表面。

足底由肥厚的肉墊覆蓋著，以保護使腳彎曲

、外展、內收與穩定的四條肌肉。在表面的正下方，長條韌帶的作用就好像是為蹠弓繫上了橡皮筋。魯本斯使用不同大小、方向、及明暗程度的輪廓線，越過彎曲時造成的橫褶(L)，來表現足底形狀和深度，暗示出這些由足底中央到腳趾的縱溝紋(M)的方向。

手指近側指節骨(N)的長度，大約與整個腳趾(O)的長度相當。手掌可活動的部分佔手掌全長的一半。在進化過程中，腳部可活動的部分却縮減為整個腳掌長度的三分之一。與手拇指相對的腳跗趾，已失去了機動性，同時依進化論的說法，小趾似乎也正在逐漸消退中。

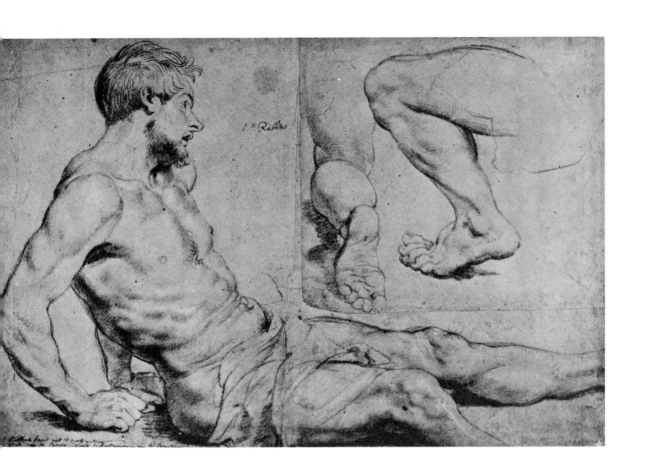

123

多明尼基諾
（ Domenichino, 1581～1641 ）
左腳
粉筆，218×343mm

肌肉—外側面

在這個完美的腳部素描裏，多明尼基諾用立面處理的方式以一條明顯的線條延著腓骨長肌(A)的邊緣，往下到腓骨外踝(B)，然後越過卵形且常呈青色的趾短伸肌(C)，再到趾外展肌(D)長脊上。

多明尼基諾將脛骨前(F)與趾長伸肌(D)之間的凹處(E)，處理成次亮的調子。這條線條，僅以微弱的調子表示。

脚部頂端的廣大部分，被上面斜向運行的大隱靜脈(H)、小隱靜脈(I)，以及來自外踝(B)後方的小隱動脈所分開。不過這些瑣細的部分，是以微妙的調子來表現。

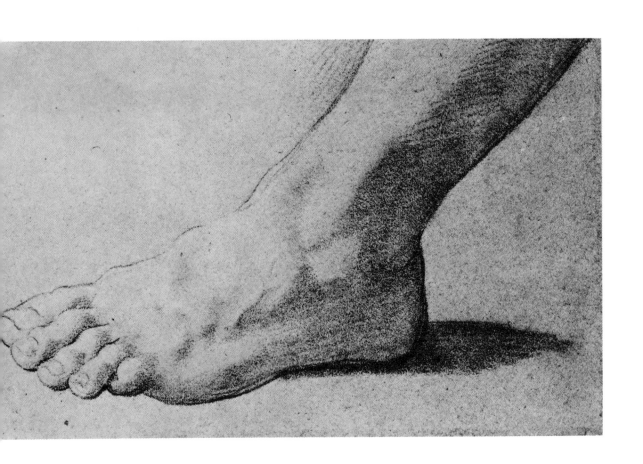

林布蘭
（ Rembrandt van Rijn, 1606～1669 ）
榻上裸女像
鋼筆及棕色墨水、黑色淡彩，211×174mm

肌肉—內側面

　　林布蘭在他簡潔有力的素描作品中，運用了豐富的解剖學知識，脛骨前肌肌腱(A)由小腿沿伸到足部，形成一彎曲曲線。林布蘭所使用的線條並沒在腳跟的內側(B)突然轉彎，而是以一連串相似的線條逐漸轉變角度。

　　簡明的半色調陰影，表示出膝部下的面(C)，平坦的脛骨內側(D)，區分了腿側下方的跟腱(F)及其上的腓骨長肌(E)。

　　足部內側，一抹彎曲的陰影越過踇外展肌(G)狹窄的部分，到達足舟骨粗隆(H)之上。

　　即使在林布蘭這張隨意揮灑而成的作品中，

也可以發現解剖及設計上的意義。小腿內側踝(J)後下方兩條小小的線(I)表示出三角靱帶的長短與方向。這條靱帶的作用與距腓前靱帶是相同的。它由內踝(J)向跟骨(L)延伸，支持著三條通過腳踝側的屈肌肌腱。

　　腳趾趾節骨不同的長度，產生了節奏、動作及趣味。右腳底一條長長的墨水痕跡(M)，定出小趾外展肌上端的高度，並將一個平坦單調的面，轉變成兩個，如果不經意去看，可能會以爲那是個錯誤。

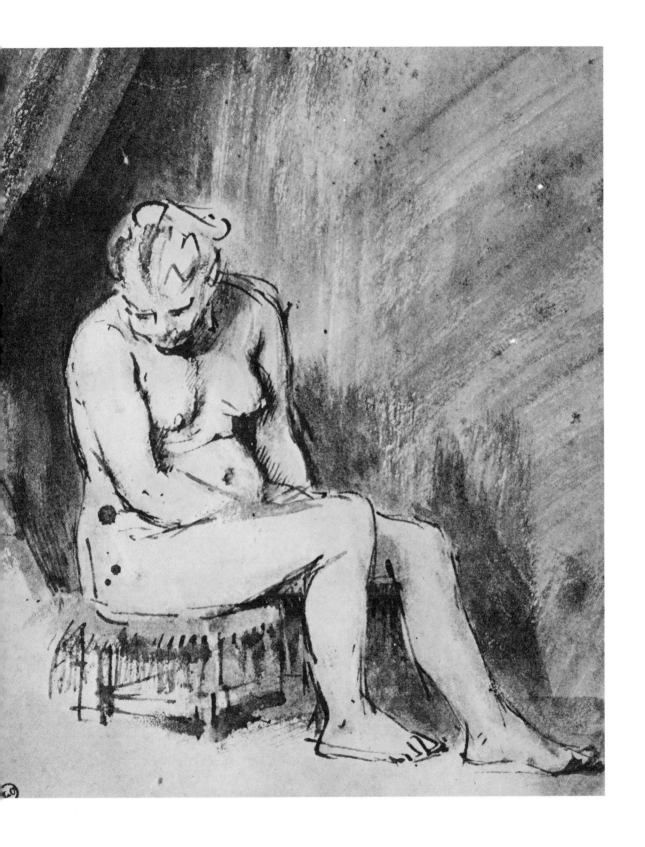

勒伯安
（Charles Lebrun, 1619～1690）
受綁的普羅米休斯（Prometheus）
赭紅粉筆（亮光部分加白粉筆），487×308mm

肌肉—上表面

在人像素描上，畫家常追尋如何在身體一部分轉到另一部分時保持連續性，以及線條的節奏感，以使不同的部位整體化。脚部頂端內側那條縱形隆凸(A)所顯出的線條便是一個例子。這條稜線是脛骨前緣(B)的延續。小腿外側的輪廓，繞著腓骨短肌(C)及第三腓骨肌，以一條假想線，由踝的一側成螺旋狀延伸至另一側，再接到第一蹠骨的內側(D)。一塊明亮部分顯示出第一蹠骨的底部(E)，以及脚背頂。

踇長肌由脛骨前肌肌腱(G)與趾長伸肌(H)間的凹處(F)開始，經過腓距前靱帶(I)的下方，向內越過脚部到達大踇趾的底部(J)，在足背造成隆脊(K)。足踝上一條向下延伸的線(G)，表現出脛骨前肌肌腱向第一楔骨與第一蹠骨的底部伸展。

趾短伸肌(L)的四條肌腱斜斜地穿過足部，分別進入內側四根脚趾。勒伯安在它們的底部運用小小的陰影(M)，以顯示出趾長伸肌肌腱伸展到脚趾底部的趾節骨。

把脚趾擠塞在靴子裏，會使脚趾向內壓縮，而顯得不正常，且向第二趾集中(N)。這便使大踇趾的蹠骨頭向兩旁凸出。

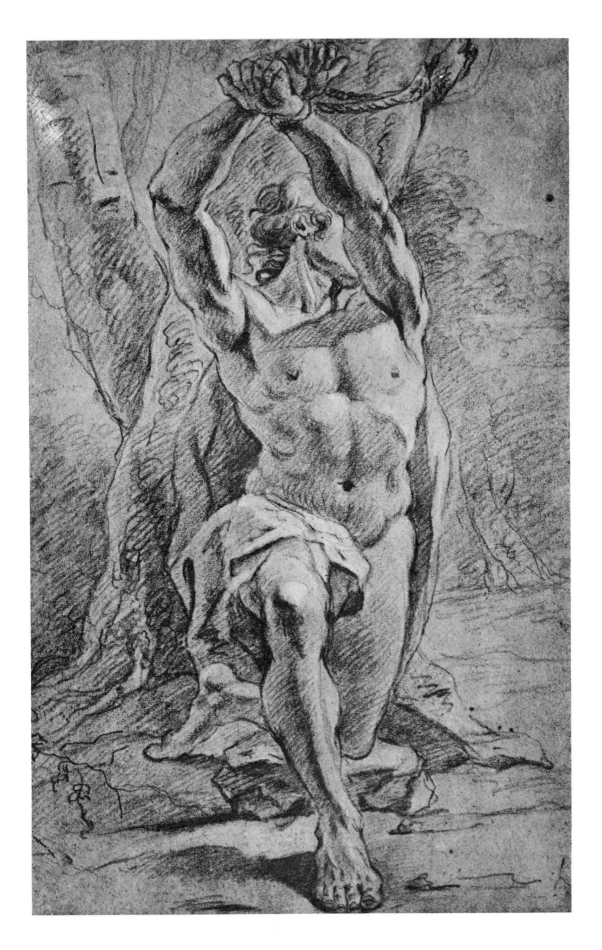

129

林布蘭
（Rembrandt van Rijn, 1606—1669）
坐在地上的裸男
蝕刻版畫，97×166mm

外展與內收

　　脚部蹠骨的彎曲或外展，發生在足踝部位，藉著腓腸肌(A)與腓骨肌群(B)的輔助而達成。當他們收縮時，把脚跟往上拉，並使脚的前部降低而伸展。

　　林布蘭沿著脛骨前側(C)，將陰影分了幾段，以顯示脛骨前肌。在下面足踝處的一小塊陰影(D)，更進一步的表示出這塊肌肉在足部的情況。第一蹠骨下面，延著稜線聚集了一長塊的陰影(E)。

　　姆指(F)及其蹠骨(G)在足的內側凸出，林布蘭用一條線重疊在姆展肌(H)上，來表示脚背弓架的腰部。這線條在足跟前面(I)再度中斷。內踝(J)由一連串的線條表示，一條是底部，另外向上的三條是內緣。當姆長伸肌姆趾或輔助足部內收時，一連串的短線強調出姆長伸肌肌腱的側緣(K)。這條特殊姆展肌肌腱，與手部姆長伸肌肌腱類似。

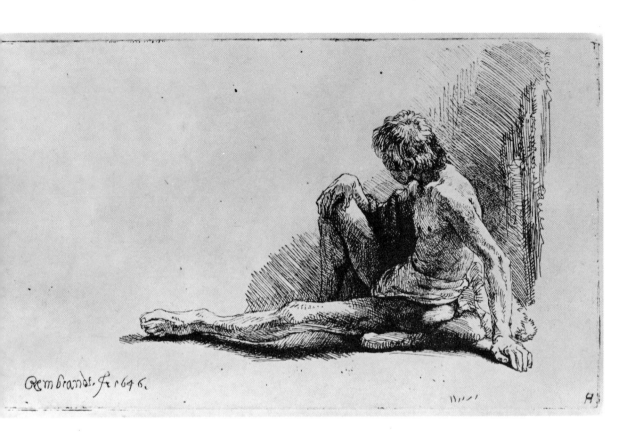

林布蘭
（Rembrandt van Rijn, 1606—1669）
浪子回頭
蝕刻版畫，156×136 mm

彎曲與外展

在林布蘭的這張版畫中的浪子正跪著。下跪的動作是藉著重力，以及腿部伸肌、屈肌所控制。畫中年輕人的臀部和膝關節都是彎曲的，足踝向上（或者說向背面）彎曲。足部藉著下端趾墊平衡，大姆趾向背面彎曲。腳稍微離開身軀向外伸展，以便支持在地面上。

脛骨前肌(A)使足部彎曲。髕骨(B)保護著膝關節。跪時膝部著地的那點(C)，藉著脛骨粗隆支持住全身重量。

林布蘭用一條斜線的橫過大腿，劃分腓腸肌

群(D)與腓骨長肌(E)。在它下方有條平行線(F)，由腓骨長肌底部經過，然後沿著這塊肌肉的前緣，變成線段繼續伸展。其下又有一條較短的斜線，滑過腓骨短肌(G)底部，經過腓骨長肌肌腱(H)向內移動。

隆起的趾短伸肌(I)被兩條線圍繞著，上面的線條是表示趾長伸肌的外側肌腱(J)，下面的線條是代表小趾外展肌的外緣(K)。

再向左方，林布蘭利用第五蹠骨莖突(L)，使腳底長直的輪廓顯得呆板。

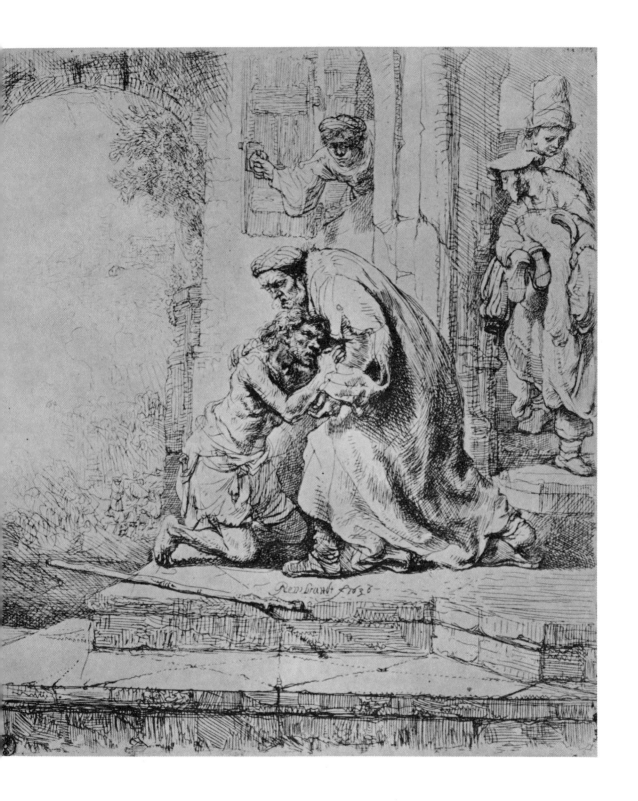

133

第六章
肩　部

米開蘭基羅
（Michelangelo Buonarotti, 1475—1564）
沐浴者習作
鋼筆略加白色，415×280 mm

鎖骨

鎖骨(A)是肩部前面最明顯的骨骼，也是連接肩部與胸廓之間唯一的骨骼，它支持肩胛骨的上端，使手臂運動的幅度增大。

在這張素描中，鎖骨內側的曲線遵循胸廓圓凸的輪廓線，米開蘭基羅特別強調了鎖骨的胸骨端部份(A)，這裏是鎖骨與胸骨柄相聯的地方。第一節肋骨被鎖骨蓋住了一部分，不過米開蘭基羅很明顯地畫出第二節肋骨的隆突(B)，以表現出胸骨角和胸廓的方向。

鎖骨的雙曲線，向下繞出，到肩胛骨處與肩峰(C)相接。在肩胛頂處，三角肌(D)由鎖骨外側三分之一的地方開始延伸。下方斜斜的陰影則表現胸大肌上的部分鎖骨(E)。上面，斜方肌(F)由頭骨部分開始旋轉，然後嵌入鎖骨外側三分之一處。

頸部的三角形凹窩(G)係由斜方肌(F)的末端，鎖骨(A)，以及頸側的胸鎖乳突肌(H)組成。注意在手臂輕輕向前時，這個三角形會的凹窩怎樣變深拉長、拉寬，就像圖中左邊的手一樣。不過像圖右那隻手的後擺處，三角形則縮成了僅是一道縫了。如果你站在鏡子前面觀察自己身體的這些動作，就會記住的。

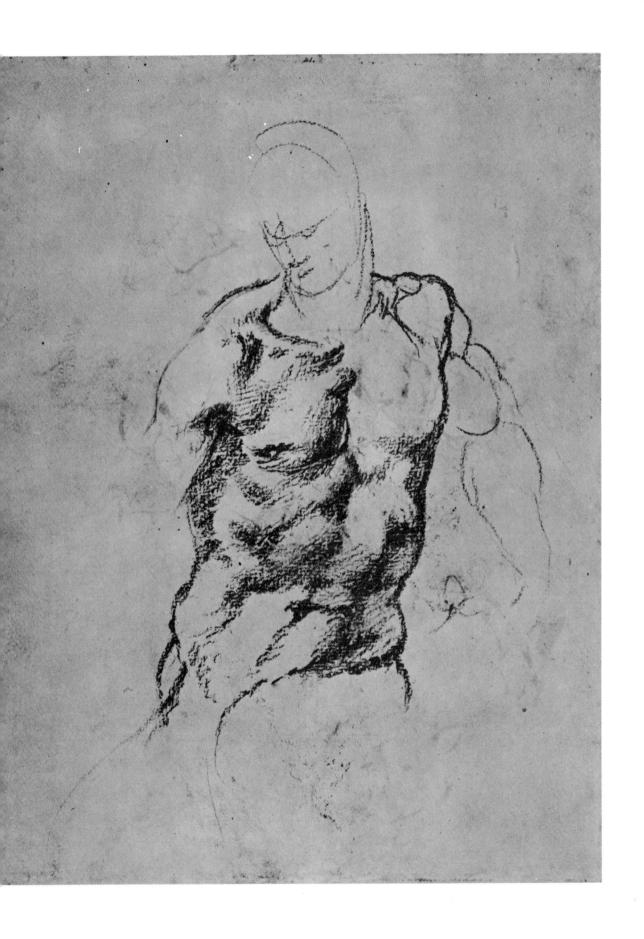

魯本斯
（ Peter Paul Rubens, 1577～1640 ）
河神習作
黑色粉筆（亮光部分加白色粉筆），454×445mm

肩胛骨

　　在肩部運動中，肩胛骨的作用是一個流動而共同的基點。當這個平坦的三角形骨骼在胸廓上半部來回移動時，可以把它想像成一個在鷄蛋上運動的三角形。

　　肩胛骨內側稱脊柱緣(A)，可由畫中(B)點的角往下到(C)點的暗調處理見出概略形狀。下角(C)向外突出，由背闊肌(D)所覆；上角(B)則由斜方肌(E)連至胸壁。

　　注意這種協調的動態，魯本斯讓三角肌(F)在肩峰(G)上的起點隆起，並伸向水平位置。順著三角肌在肩胛部位(H)的上緣，可以發現與其相連的肩胛岡外緣。岡上肌(I)與岡下肌(J)穩定肩胛骨關節盂內的肱骨頭，並輔助手臂的外轉和伸展。

　　右臂向前垂下，肩胛也順著垂下。魯本斯強調了肩胛的脊柱緣終點(K)，以顯示整個肩胛的方向。按著這個點，到三角肌在肩峰(M)上的中央部分(L)，可以看到肩胛岡的曲線（K-M）。大圓肌隆突部分(N)，由背闊肌(O)接續下去，造成背闊肌的下三角(P)。

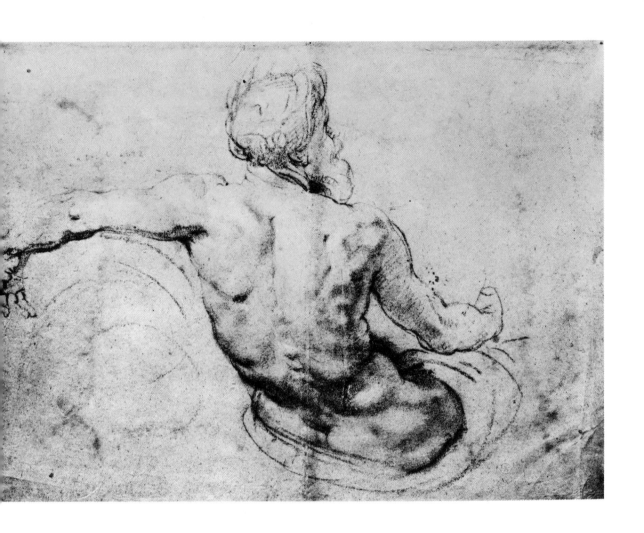

米開蘭基羅
（ Michelangelo Buonarotti, 1475～1564 ）
站立裸像背面
鋼筆及褐色顏料，381×189mm

斜方肌

背部上方各類肌肉和骨骼，幾乎把米開蘭基羅都弄迷糊了。在這張素描中，我們可以很清楚的看到人像上，寬平而有著四個邊的三角斜方肌。斜方肌的中線，由頭骨(A)開始往下順著脊柱椎骨棘突連成的方向，經過第七節頸椎(B)，一直延伸到第十二節胸椎(C)，而與背濶肌三角形的筋膜交疊(D)。

把鉛筆沿著右手側的斜方肌往上移動，越過骶骨棘肌(E)、菱形肌(F)，以及肩胛(G)的內上緣，而到達岡下窩。米開蘭基羅用深色陰影來強調斜方肌在肩胛上的末端，再由這點引到斜方肌在肩峰(H)上的外界。

左邊，也可以在斜方肌(I)與肩胛肩峰(J)之間，看到一連串圓凸的曲線。突出的肌肉清楚地顯出了肩胛喙突(K)的輪廓。在下方可以看到岡下肌(L)、大圓肌邊緣(M)，以及越過大圓肌與肩胛下緣的背濶肌(N)。

在你學習分析這些大畫家的素描時，就會逐漸了解每一位大畫家如何運用自己精深的解剖學知識，巧妙地表現個人的特性或風格。

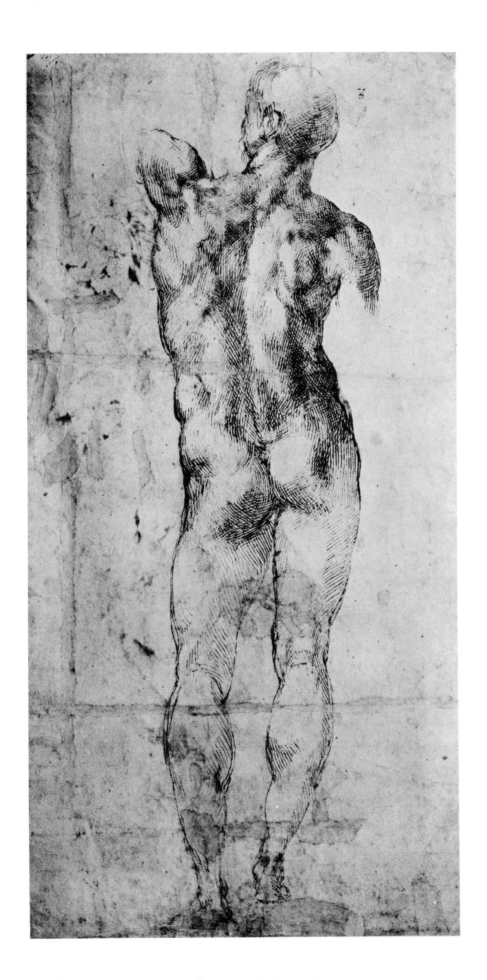

米開蘭基羅
（ Michelangelo Buonarotti, 1475～1564 ）
最後審判中復活者之一的習作
黑色粉筆（亮光部分加白色粉筆），290×235m

菱 形 肌

　　各種肌肉的名稱，能幫助你記住肌肉的形狀
或功能。肌肉命名的理由和根據各有不同。菱形
肌(A)就是因爲它的外形而得名。菱形肌略似平行
四邊形，其短邊直線(B)，起自第四節頸椎至第五
節胸椎間之棘突。較大的一邊是菱形肌與肩胛內
側相連的界線(C)。

　　岡下肌(D)因位在肩胛岡的下方而得名。肱三
頭肌(E)是因爲它的纖維分爲三股。胸鎖乳突肌(F)
因其起自胸骨與鎖骨，止於顳骨的乳突而得名。
斜方肌下面的肩胛提肌(G)，是因爲它有提高肩胛
的作用。而旋後長肌(H)，則是因爲能轉動，又很
長，所以得名的。

　　在這幅米開蘭基羅的畫中，手臂伸展到背後

，菱形肌(A)突出，而能夠與斜方肌中央部分的筋
膜(I)區分出來。

　　就機能而論，上方的小菱形肌與下方的大菱
形肌可以看成兩個獨立的肌肉。大小菱形肌與斜
方肌中央部分一起使肩胛收縮、肩膀後拉，而造
成在「立正兩肩微張」的姿勢。菱形肌收縮肩胛
時，它的對抗肌——前鋸肌(J)便產生微小的向前
對抗與向後穩定的動作。

　　如果你認爲肌肉在大小、形狀、方向、位置
及功能上都是個別而不相干的，那麼它們就只會
成爲一些毫無意義的肌塊、隆凸與凹窩。事實上
你會逐漸了解，在身體各種不同的設計構圖上，
它們都是這重量的部分。

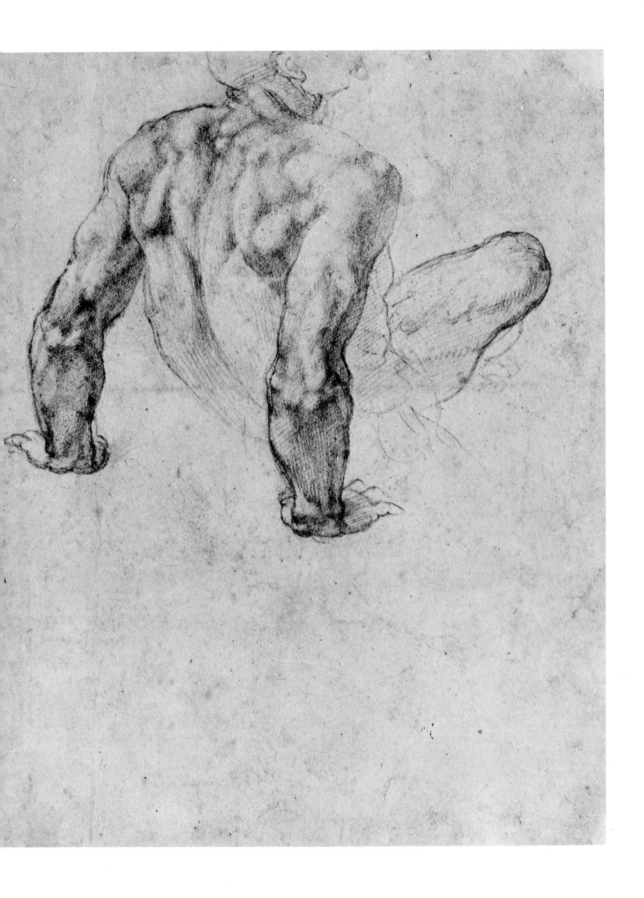

范戴克
（ Anthony Van Dyck, 1599～1641 ）
睡婦習作
黑色粉筆上加紅色粉筆，310×378mm

岡下肌

　　在這張素描中，上手臂延著胸廓邊緣向前彎曲，具備往前迴旋作用的岡下肌(A)與岡下肌下方相連的小圓肌，都是呈靜止狀態。

　　陰影線(B)標出了赤裸的岡下肌，也顯示出三角肌(C)後緣嵌入肩胛的情況。其後，斜方肌(D)延伸過肩胛岡底部(E)和肩胛骨內緣。在岡下肌的下面，大圓肌(F)被背濶肌(G)所包圍。

　　如果有一隻蒼蠅停在畫中人像的膝上，而畫中的人想用手把它揮掉，那麼岡下肌(A)、大圓肌和岡上肌(H)將一起運用，可以幫忙支持肩胛關節上的肱骨頭(I)，也能幫助她向外轉動手臂。注意如何在三角肌中央部分明亮處，表示出肱骨頭球狀的輪廓。

　　各種姿勢都是爲了維護身體重要功能而造成的，在這方面，肌肉負有雙重的任務：不但要使骨骼運動，還要保護關節。

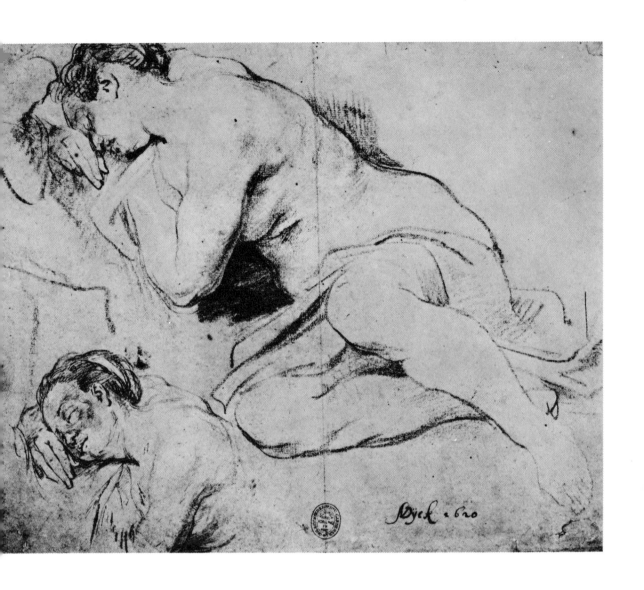

145

卡拉契
（Annibale Carracci, 1560～1609）
裸體習作
素材不詳，321×231mm

大圓肌

　　卡拉契這幅畫裏的人物，其動態可能正在推開或投出什麼東西。這個動作由大圓肌(A)所引發，此外還借助於背濶肌(B)向外轉動手臂，以使手臂向前推。

　　注意卡拉契如何運用緜延的線條，以配合胸廓的輪廓、肌纖維的方向，以及手臂的向前運動。像這種伸展與收縮，可想像爲：由大圓肌在一隻手的肩胛前角(C)的起點，與在另一隻手的肱骨(D)前側的止點而造成的。

　　背濶肌(B)支持著肩胛骨基部而連向胸廓，在大圓肌下方(A)彎曲，與大圓肌一起伸展到肱骨附近的終點(E)。胸大肌(F)與大圓肌(A)及背濶肌的前部，共同形成了腋窩壁。

　　三角肌(G)中束向下嵌入肱骨(H)，岡上肌(I)由斜方肌下面伸展到粗大的肱骨大結節(J)，手臂便藉著它們而維持了這種向上的姿勢。胸大肌(K)自下方往上伸展，到達手臂的肱骨(L)上。這條稍顯不規則的線，引導我們到肩膀頂端和肩胛骨的肩峰(M)。

　　如果你經過乳頭（N,D）畫一條曲線，繞著肩胛骨的前緣下角(C)，就能覺察出肌肉下面圓柱狀胸肋骨的輪廓。

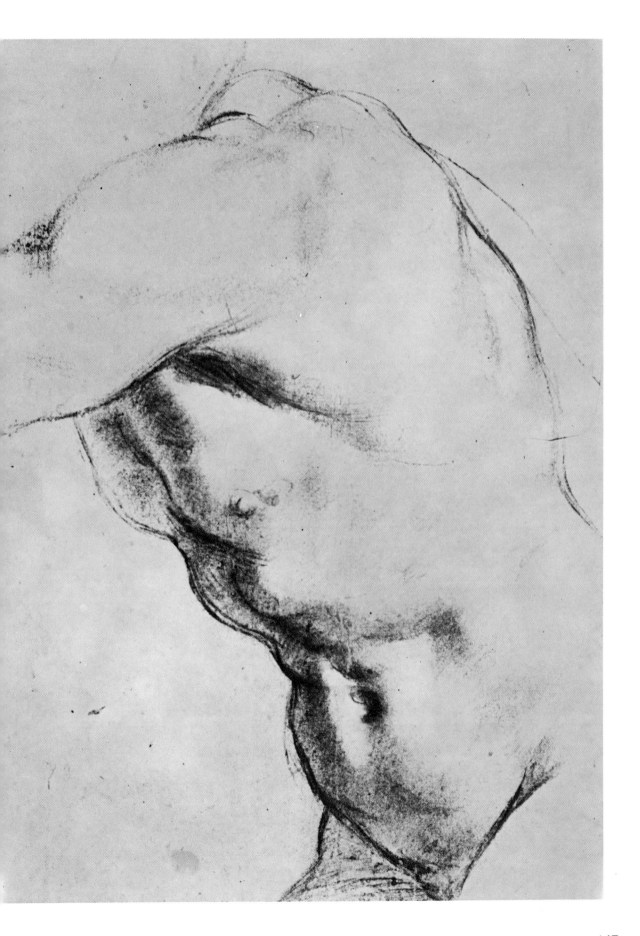

佛謝利
（Henry Fuseli, 1741～1825）
波利菲墨斯（Polyphemus）在奧狄賽（Odysseus）擲石
鉛筆及淡彩，460×300mm

背闊肌

在這裏，我們可以看到佛謝利的人像，擺出
正要拋擲的動作那種扭曲姿勢。人像的右腿有力
地支持著身體，左腿正產生一股向上的衝力，以
配合胸廓和肩部正要發生的扭轉動作。

石頭的重量延著左手肱骨(A)，一直壓到肩胛
(B)上。肩胛岡(C)與上方的岡上肌，被支持著的斜
方肌(D)推出。

用鉛筆循著背闊肌(E)的邊緣移動。背闊肌有
力的肌纖維封住了肩胛下角(F)和指狀的前鋸肌(G)
，然後勾出胸廓一邊的輪廓，再伸展到最高點(I)
，骼峰後三分之一處，以及第七至第十二節胸椎
(J)。

背闊肌肌纖維的線條(K)，表現出其腱膜三角
的邊緣和突起的棘骨肌(L)。左邊，佛謝利將背最
長肌(M)與背闊肌下方指狀的前後鋸肌(N)聯合在一
起。背闊肌(O)一邊明顯的陰影面，使我們注意到
它的肌纖維在幫助拉下肩膀和肱骨時的動態。胸
廓轉動，再加上重量的壓力，背闊肌便會與三面
肌後束(P)及胸大肌一起將肱骨，上手臂，及石頭
向下推到右邊。

只要是在能自由觀察、素描，和分析人體各
種動作的地方，像運動場、健身房、籃球場等，
你應該繼續這種解剖學的研究。

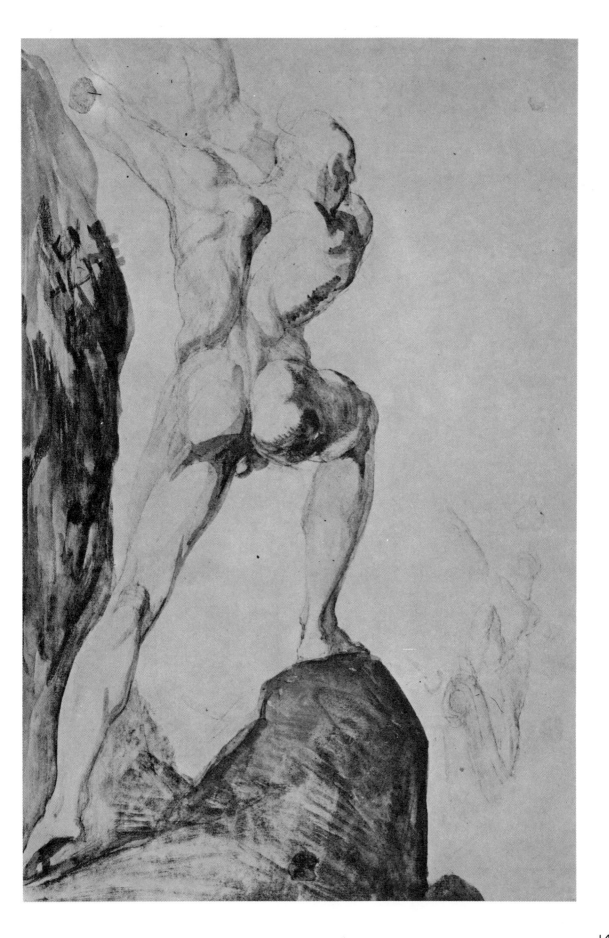

米開蘭基羅
（ Michelangelo Buonarotti, 1475～1564 ）
西斯汀禮拜堂頂棚壁畫之年輕裸男習作
紅色粉筆，335×233mm

胸大肌

　　就像米開蘭基羅這張素描中的人像一樣，當
手臂上舉越過頭部時，可以看到胸肌(A)因為手臂
與肩胛的動作，而發生了許多變化。

　　胸肌(A)下部由胸骨(B)及第四第五肋骨的側面
(C)開始，向胸小肌(D)上的肌腱集中，一直到達上
面的肱骨(E)。當手臂上下擺動時胸肌將跟著運動
。細長的胸肌邊緣(F)與背濶肌前緣(G)，胸部側面
(H)，及前鋸肌(I)，手臂內側(J)，共形成腋窩明顯
的輪廓。

　　胸肌(K)上方在鎖骨起點處，與肩胛相接。胸
部動作因手臂的位置不同而產生變化，手臂向下

時，胸肌使肩部聳起。手臂伸平時，它像內收肌
一樣，將手臂向前拉進，就像這幅圖中的一樣。
圖中右臂舉過水平的高度，胸肌向上拉動鎖骨下
肌纖維，在肩關節的上方轉向，同時這些肌纖維
不再內收，轉而使肱骨外展。

　　肌肉產生功能的基礎，是由於肌纖維具有收
縮及拉動骨骼的能力。若肌肉移向關節，將影響
骨骼運動方向。大畫家們都了解身體的功能，從
詳細的研究中，我們可以看出他們如何在自己的
素描作品中，運用這一方面的知識。

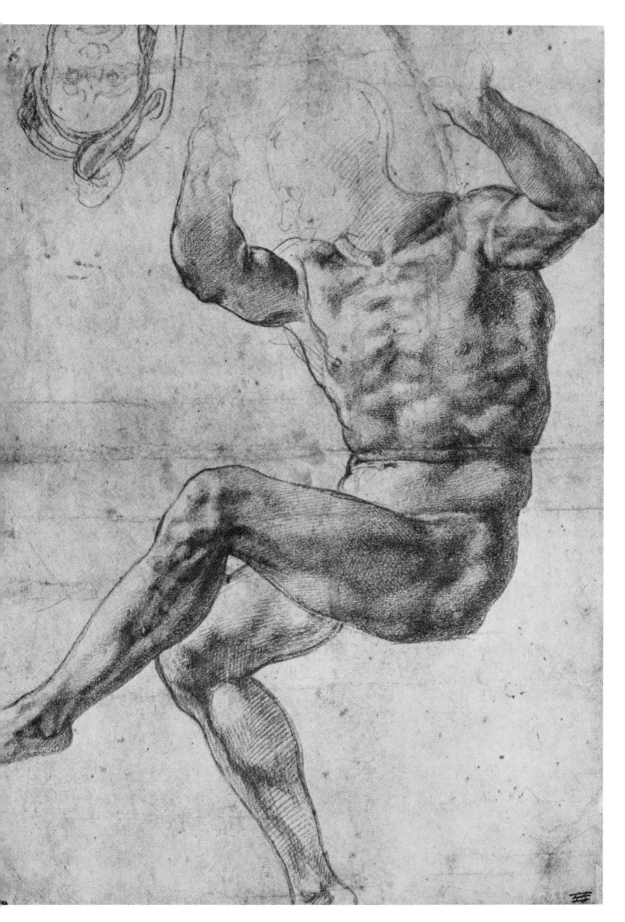

彭托莫
（Jacopo Pontormo, 1494～1556）
裸像習作
紅色粉筆（亮光部分加白色粉筆），406×225mm

三角肌

三角肌的體積並不很大，但由於複雜的結構，及其肌纖維和各類相間肌肉的配合，而具有強大的運動潛力。

在彭托莫這張素描中，人像右手臂正舉過水平面。這個舉臂動作（也就是肱骨外展），由整個三頭肌帶動，一直上達肩部、肩上的任何向上運動，都是因為肩胛(A)的轉動而造成的。至於向前或向內的轉動，則由三角肌前束(B)輔助而達成。彭托莫用兩條小線，來表示三角肌中束(C)移動到肩胛上的肩峰(D)。三角肌前束的線條(E)，由肩峰後面向內伸到鎖骨外側的三分之一處。三角肌向外運動的曲線，在肱二頭肌(F)前面彎曲，聯接三角肌中束(C)與後束(G)的肌纖維，並在中途嵌入肱骨(H)。

三角肌後束幫助手臂向後伸展與轉動。一條陰影線(I)表示出了這塊肌肉在肩胛岡的起源(J)。

左下方人像，順著三角肌輪廓的構造線，可看到肩峰(K)與三角肌中束(C)的起源；鎖骨(L)與三角肌前束的起源(B)；以及越過三頭肌長頭(M)與側頭(N)，三角肌前束向內沿伸的曲線。這條線與三角肌中束(C)、前束(B)的肌纖維聯合在一起，往肱三頭肌與肱二頭肌側頭(O)之間伸展，一直到達肱骨。在大畫家們的作品中，你會發現這類解剖學上的速簡畫法。

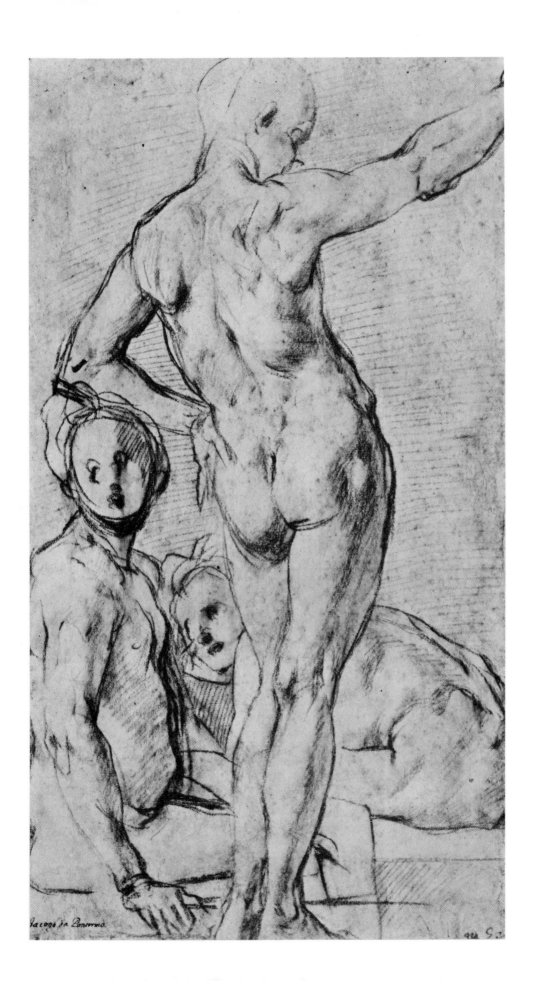

Iacopo da Pontormo.

153

提也波洛
（Giovanni Battista Tiepolo, 1696～1770）
裸像習作
淡彩紙上加紅色及白色粉筆，270×185mm

界標—正面

學習解剖學時，你可能會對同屬肌肉或骨骼，却使用這麼多不同的名稱，而感到困惑。這些名稱中有外行人用語、教師習慣用語，形容起點、終點，機能的專用語、英文術語、拉丁名稱，以及繁複艱深的醫學術語。等到你能挑選並運用自己所需的適當而有用的術語時，就會發覺藉著它們彼此之間的關係了解這些界標術語是很容易的。

提也波洛這張素描即是很好的例子。由於界標的位置造成了整體的方向，它們並在上半身形成了一個扇狀突出，一些凹窪與溝紋。扇狀突出的柄部在胸骨下方，這些名稱類似的肌肉，可以歸納整理如下，以便於記憶。

A：胸膛窩。

B：乳下弧線。

C：腋窩（或稱腋下皺紋）。

D：三角肌溝紋。

E：鎖骨下窩。

F：鎖骨上窩（或稱頸後三角）。

G：胸鎖窩。

H：頸窩、胸上切迹、頸動脈切迹。

在觀察這樣的整理後，可能你會注意到明暗、大小、輪廓的變化、各界標的方向，與光線的方向及人體不同的動態有關。你也可能會注意到提也波洛在這些界標上所表現的尺度、平衡、諧調與統合的關係，而開始在自己的素描中實際應用出來。

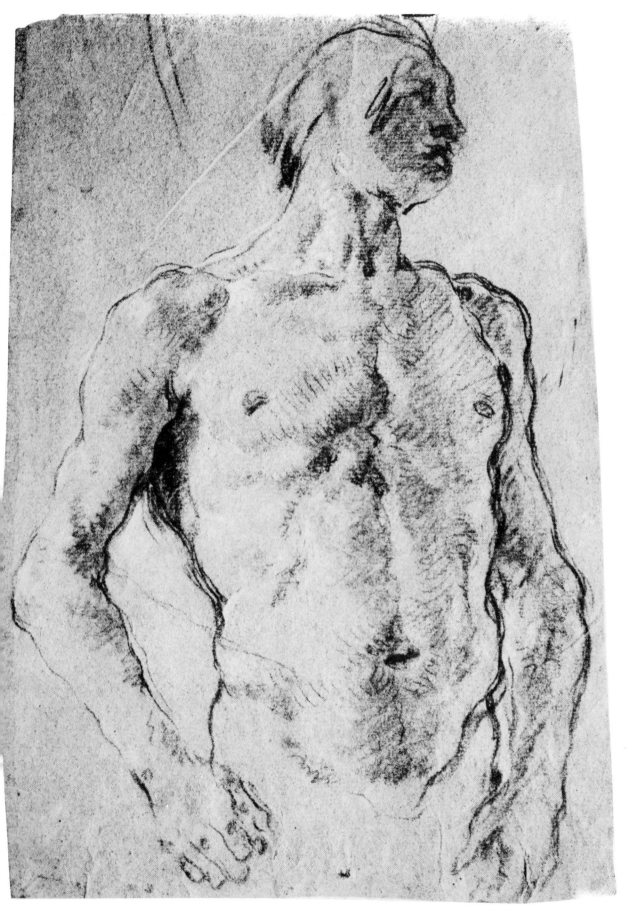

155

拉斐爾
（Raphael Sanzio, 1483～1520）
五裸男
鋼筆及墨水，269×197mm

界標—背面

　　讓我們看看拉斐爾如何處理肩部後面的界標
，以及手臂位置的改變對這些結構的影響。

　　由上面斜方肌(B)開始，順著它在枕外隆凸(A)
前面曲線上的起點向下移動。斜方肌下面突出的
小三角形，顯示肩胛提肌(C)將肩胛的內側角(D)提
高的情形。肩胛提肌的作用正和它的名稱一樣，
在於提高肩胛骨。斜方肌的中部腱膜(E)正好覆蓋
了肩胛骨及起自該處的岡上肌。

　　斜方肌外線的曲線(F)，被鎖骨於肩鎖關節處
的隆突(G)阻斷。然後再在三角肌中束(H)的輪廓線

上重新延續。

　　順著三角肌後束(I)的陰影線，到肩胛岡(J)的
陰影。由拉斐爾在畫中表現的各種形式與關係，
可知他對肩部的通盤了解：諸如肩胛骨的脊椎緣
(K)，棘突肌上的菱形肌(L)，肩胛前角的背濶肌(M)
，以及大圓肌(O)，岡下肌(P)一側的陰影等等。

　　在拉斐爾這張素描中，請觀察並比較圖右下
線條簡單的那支前移的手，與圖左畫得較詳細的
後擺的手臂，兩者有些什麼不同。

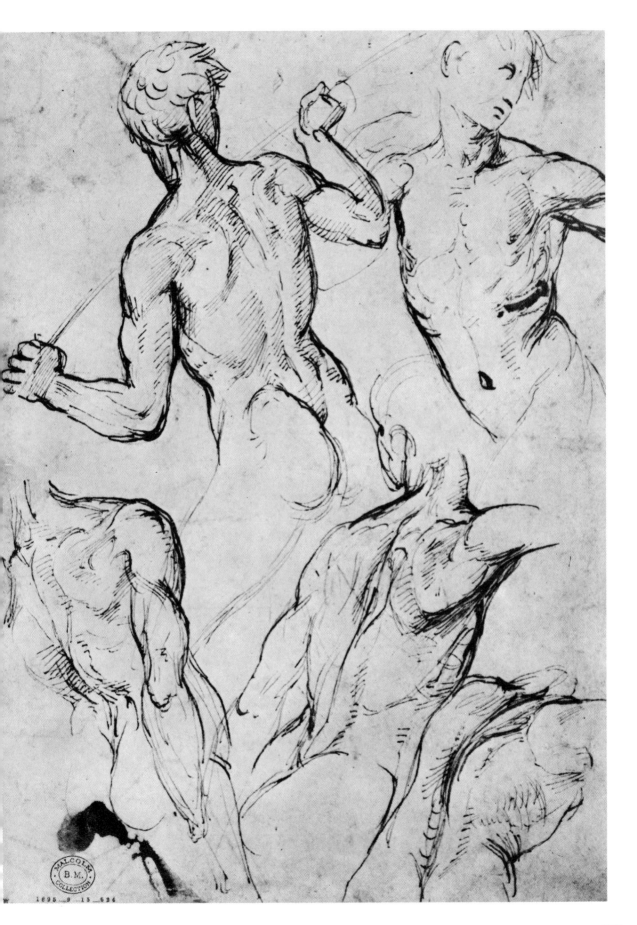

157

米開蘭基羅
（Michelangelo Buonarotti, 1475～1564）
聖殤圖習作
黑色粉筆，254×318mm

胸鎖關節—上提與下降

胸鎖關節是肩部所有運動發展的中心，也是肩部與胸廓間唯一的骨骼連結點，由鎖骨胸骨端(A)和胸骨柄(B)的鎖骨切迹相接而成。

在正常狀況下，胸鎖關節對所有手臂的運動，在某種程度內都是可動的，這一點與肩鎖關節類似。而胸鎖關節最大幅度的動作，是發生在手臂向前的九十度運動時。

在這幅畫中，肩膀提起承住向側傾斜的頸部，像聳肩似的。在聳肩動作中，藉著背部的肩胛提肌(C)、斜方肌(D)，及前面胸鎖乳突肌的鎖骨頭(E)，使前面的鎖骨與後面的肩胛骨提到胸廓上。從胸鎖關節處，鎖骨隨著這種肩部向上之變動而向上運動。

米開蘭基羅很清楚地表現出許多上層的改變。左邊、鎖骨(F)上移到胸鎖乳突肌及頸側時，胸鎖窩(G)就不明顯了。而手臂上舉時，三角肌前束(H)就向上、向內壓，使得鎖骨上窩(I)加深，胸肌輪廓變長。

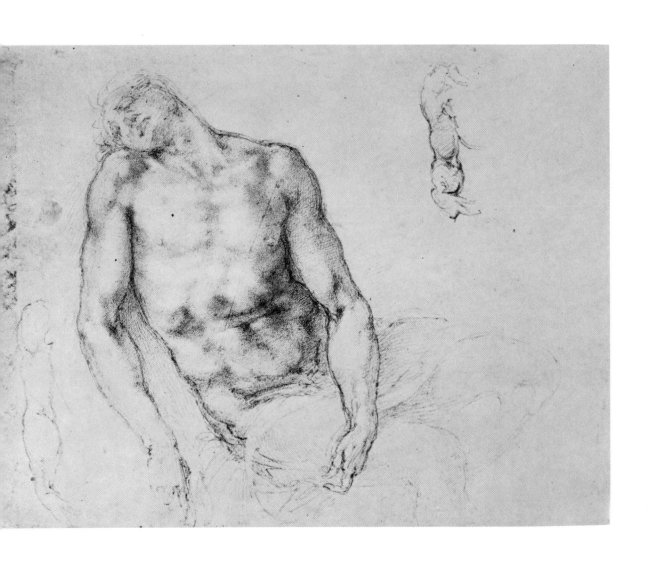

胸鎖關節—向前與向後

　　肩部若整個動作，將造成手臂向前抬高或彎曲。三角肌前束(A)與鎖骨部位的胸大肌(B)收縮，再加上部分喙突肌與肱二頭肌(C)的參與，共同造成這個動作。

　　在手臂從體側移到正前面時，鎖骨(D)由胸鎖關節(E)開始，在第二頸椎處向上轉動，肩峰(F)與肩胛也跟著轉動。鎖骨內側圓凸的曲線(G)，使鎖

骨在胸廓上作有限的移動。手臂向前伸時，鎖骨從胸鎖乳突肌(H)和頸柱移開，加深了胸鎖窩(I)的凹陷程度，並減小了肩胛岡與鎖骨之間的角度。

　　米開蘭基羅知道當肩膀向前移動時，鎖骨在胸鎖關節(E)上的內側端點比較不明顯，因此他轉而強調了它附近的肌肉。

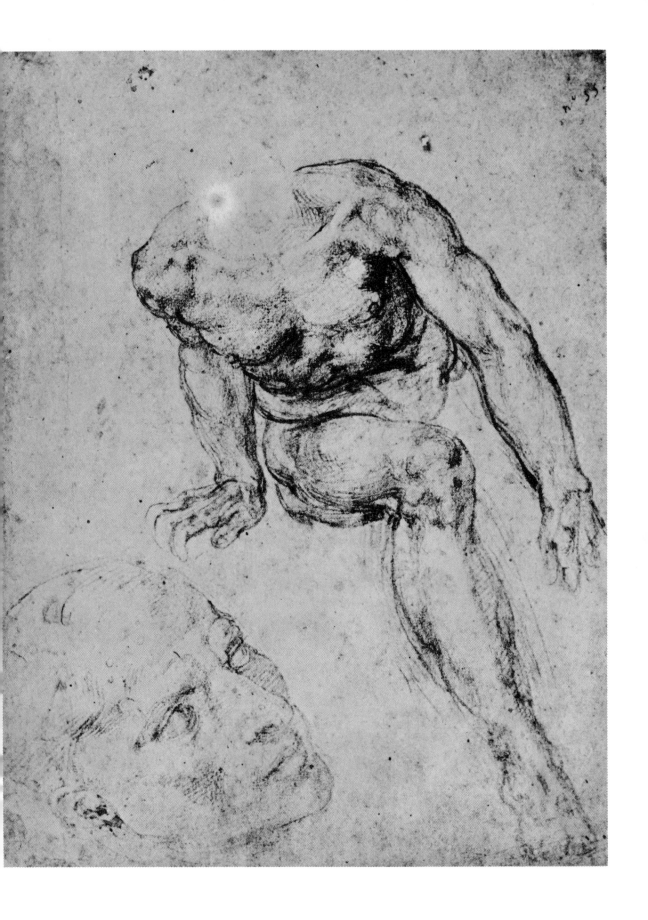

米開蘭基羅
（Michelangelo Buonarotti, 1475～1564）
裸像習作
紅色粉筆，278×211mm

肩鎖關節——向前與向後

　　鎖骨與肩胛之肩峰相接的肩鎖關節，由於具有極大的可動性，因此幾乎在所有的肩部運動中，都有它的活動。

　　當鎖骨(A)在肩胛岡外端的肩峰(B)上稍微抬高時，由其拉長的外端突出部分，可以找到這個重要的關節。

　　從凸起處(A)外側和內側之間畫一條螺線，伸到三角肌後束(C)，就可以看出肩胛岡的方向。肩胛上由岡上肌(D)、岡下肌(E)，和大圓肌(F)構成了突出的肌肉組織，順著這塊隆凸的肌肉組織末端，可以找到肩胛內側的脊椎緣(G)。肩胛的前緣與下緣(H)，被前鋸肌(I)下面的肌纖維向後拉，在前鋸肌上可以看到一些鋸齒狀外貌。斜方肌(J)的中間部份，覆在肩胛岡上，藉著向內和向上的動作，幫助肩部上舉。肩胛在第二頸椎上轉動，並隨著手臂運動。

　　藉著肩鎖關節(A)與鎖骨的聯繫，肩胛在肱骨運動時，成為一個可調節的基礎，同時加入整個肩部的動作。

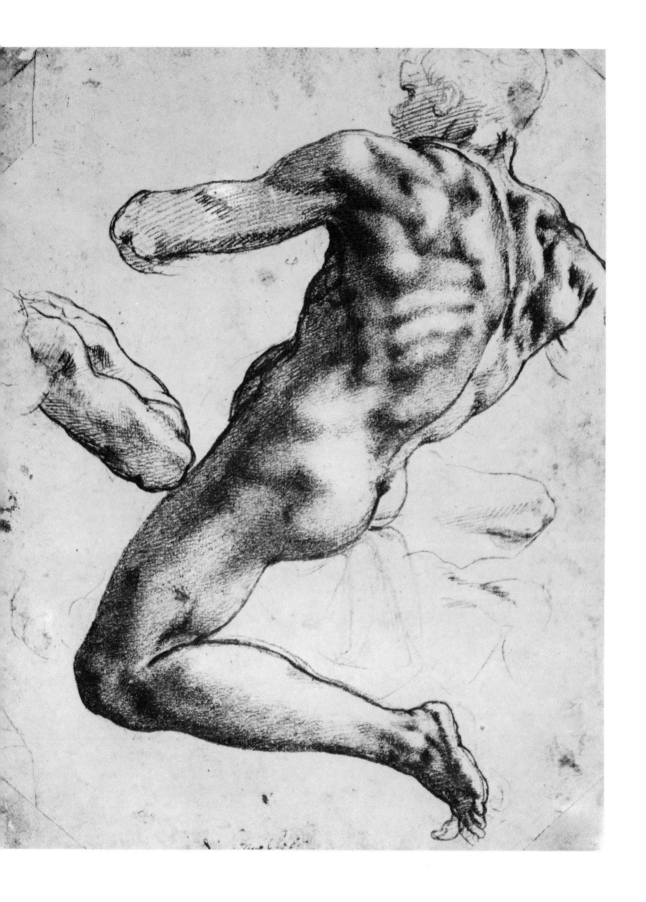

拉斐爾
（Raphael Sanzio, 1483～1520）
兩裸女中一裸男像
鋼筆及墨水，290×215mm

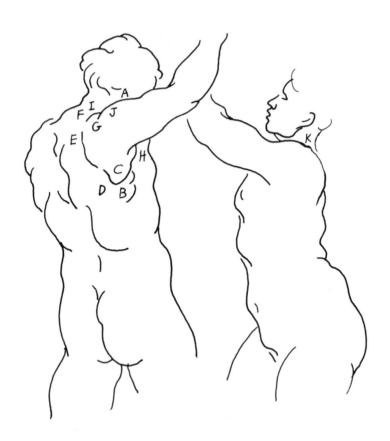

肩鎖關節──向上與向下

　　手臂高舉過水平，需要肩鎖關節(G)更多的動作。當手臂上舉超過水平高度時，三角肌(A)便到達它向上動作的極限。手臂提起，前鋸肌(B)下面的肌纖維便將肩胛腋緣(C)拉向前。這個動作使肩胛向上轉動，並使肩關節移至一較合適的位置，而使手臂抬得更高。

　　肩胛由前鋸肌(B)、背濶肌(D)和斜方肌(E)支持著與胸骨架相對，斜方肌的中部(E)與上部(F)肌纖維輔助肩膀的向上運動。肩胛上的肩峰(G)在上移

的鎖骨四周形成一個弧形隆凸，以配合手臂強勁的上舉。這個動作與肱骨外轉一起發生。手臂彎曲與向前的動作，則由胸大肌(H)與三角肌前束(A)共同完成。

　　圖中的肩峰(G)係以一條骨骼溝槽表現，它的一端是斜方肌(I)的止點，另一端是三角肌(J)的起點。在肩峰上，鎖骨外端突起部分，看起來就只是個腫凸(K)。

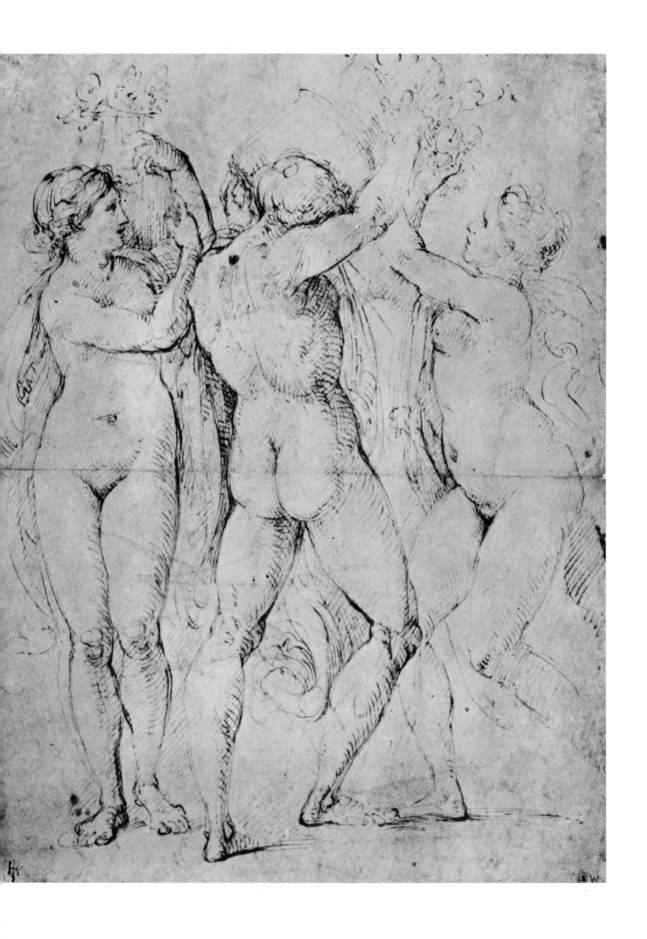

第七章
手臂

沙托
（Andrea del Sarto, 1486～1531）
聖約翰習作
紅色粉筆，尺寸不詳

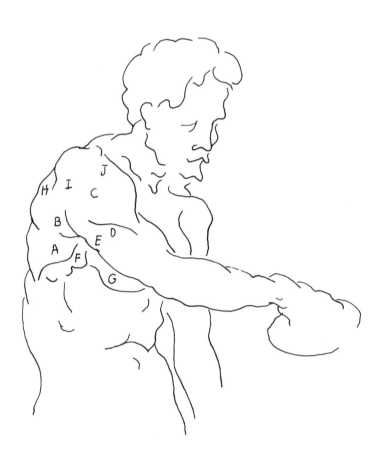

腋窩—彎曲的手臂

　　當手臂向前伸，離開軀幹時，在手臂下可以看到一個小小的凹處，這就是腋窩——手臂與軀幹相連的地方。

　　這凹窩的部位，大部分是由連結軀幹與手臂肱骨之間的肌肉所形成。腋窩後壁由背濶肌(A)以及大圓肌(B)所構成。背濶肌起自第七至第十二胸椎及全部腰椎之棘突、骶骨、髂嵴後部，大圓肌則起自肩胛骨腋緣下方。然後分別於（C,D）嵌入肱骨。從畫面上看，腋窩的凸處被肱三頭肌的

長頭(E)遮住。同時可以看到前鋸肌(F)與胸廓形成了腋窩的內壁。而胸大肌的邊緣(G)形成的腋窩前壁，只能在肱三頭肌的下面看到一點。

　　注意背濶肌(A)、大圓肌(B)、岡下肌(H)，以及三角肌前束(I)、後束(J)等的輪廓線。這些線條由它們內側的起點開始到伸展的手臂，集中成楔形的指標。你可以很容易的找到這些由軀幹轉換到手臂的線條與組織，所形成規則的趨勢。

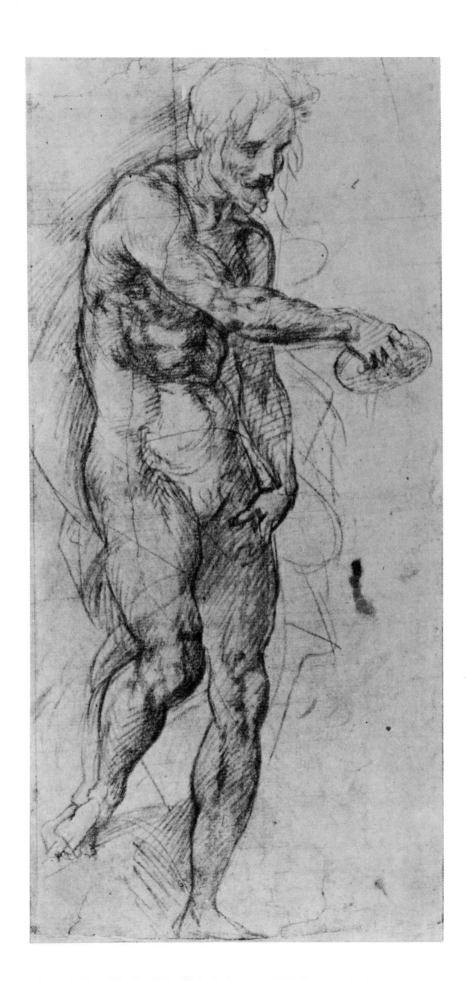

169

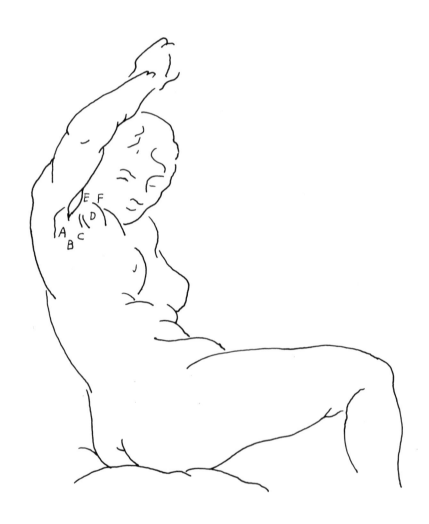

林布蘭
（Rembrandt van Rijn, 1606～1669）
裸像習作
棕色紙上鋼筆及棕色淡彩，233×178mm

腋窩—垂直提高的手臂

　　腋窩的形狀與大小，隨著手臂不同的動作而改變。在這張林布蘭的這幅人像素描中，女子的手臂高舉過頭，而明顯地露出腋窩凹處。

　　大圓肌(A)與背濶肌(B)組成了腋窩的後壁，同時遮隱住內壁(C)。側胸溝，將胸大肌(D)與背濶肌(B)分開。這條前溝繞著喙肱肌(E)扭轉，並延著胸大肌的邊緣，伸展成腋窩的前壁。

　　學生們常常利用記憶術來幫助學習。蘇格蘭醫學院的學生就利用一種記憶術，來幫助記憶從腋窩的背面到正面，肌肉的位置和次序。將肱三頭肌（Triceps），大圓肌（teres）、背濶肌（latissimus）、肱肌（corocobrachialis）、肱二頭肌（biceps）、胸肌（pectoralis）等肌肉各稱第一音節的發音，編成一個句子，" 試著讓烏鴉成為寵物"（Try to let corbie pet）。" corbie " 的蘇格蘭語 " 烏鴉 " 的意思，這就是一種利用想像力，將肌肉的位置與次序，用文字的次序組合起來，而便於記憶的方法。

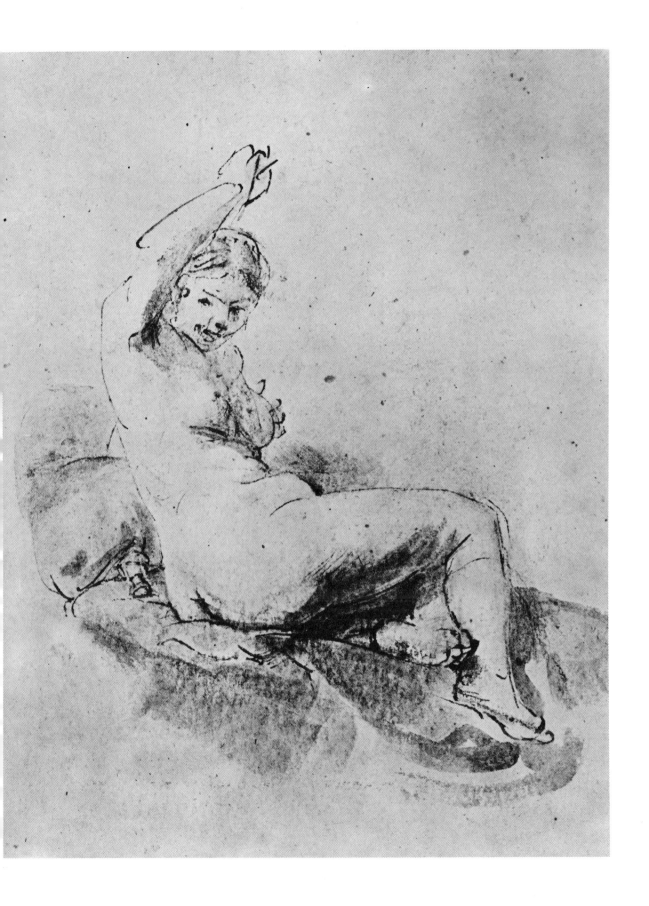

彭托莫
（Jacopo Pontormo, 1494～1556）
人像習作
紅色及白色鉛筆，204×158mm

肱二頭肌—正面

　　上臂肱骨的兩側，有數塊多脂的肌肉。肱骨自肩胛骨的關節盂開始向下伸展，大約有兩個肩胛骨或一個胸骨的長度。其上端膨大如半球狀，對向內上方，骨幹則略呈彎曲以配合胸廓。下端變爲兩個寬扁的髁，在肘部分別與橈骨及尺骨相接。

　　圖右人像手臂，內側由兩塊肌肉填滿：喙肱骨肌(A)及肱肌(B)，兩塊肌肉都位於肱二頭肌短頭(C)與肱三頭肌側頭(D)之間的凹處。肱二頭肌的外側頭(D)與短頭(C)位於肱肌(B)之上。

　　肱二頭肌聯合肱肌（A，B），使手臂彎曲。這些肌肉收縮時便會隆起，變得較短、較厚，

以便拉起前臂橈骨，使手肘彎曲，在這張素描中，請比較肱二頭肌由放鬆伸直(F)到彎曲成直角(G)，其外表有何不同。

　　在繪畫人體時，對於人體結構的觀察與解剖學的知識，可以幫助你調和的處理各組織之間的裂縫。舉例來說，嵌入前臂的肱二頭肌肌腱(H)造成一個小小的曲面，使上下手臂之間的直角顯得比較柔和。再舉另一個例子：當肱二頭肌在肩胛與橈骨之間運動時，肱二頭肌長頭(E)與短頭(C)明顯的分別及不同的長度，形成了兩者大小、外形一個有趣的對比。

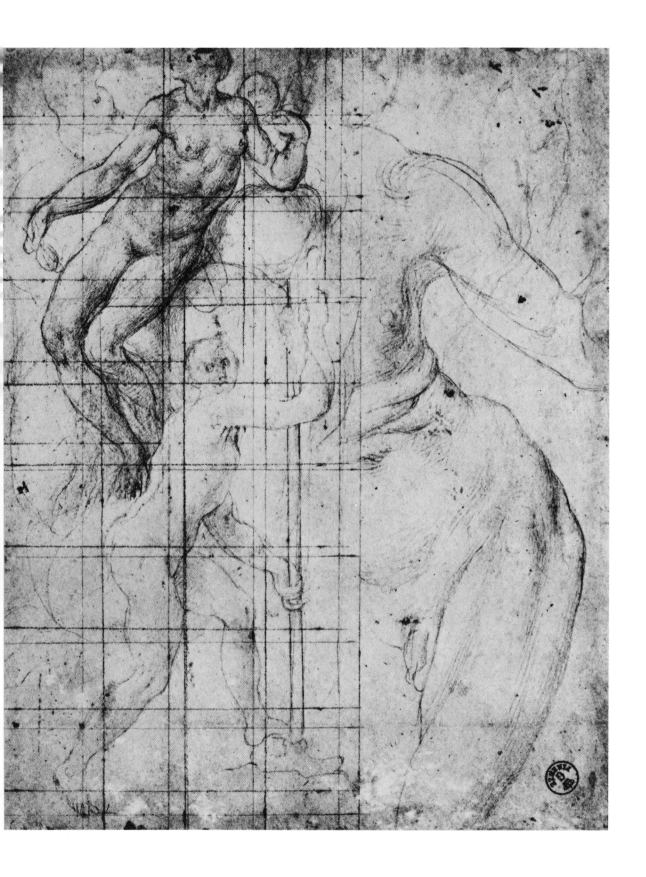

丁多列托
（Jacopo Tintoretto, 1518～1594）
臨摹米開蘭基羅「麥第奇」（Giuliano de' Medici）雕像
黑色及白色粉筆，尺寸不詳

肱二頭肌─外側面

　　機能塑造了外形。魚的外形使它能在水中輕
快地游動，就如具備了翅膀般靈活。陸上跑動的
動物必需用四肢清理身體，所以彎曲的肱骨便提
供一項實際的功能。就人類來說，上手臂主要的
肌肉順著微彎的肱骨生長。

　　且試著由肩部骨骼開始到下臂骨骼之間，畫
出上臂的肌肉。首先畫好鎖骨外緣(A)隆起的部分
，再由這點畫出肩部的頂端(B)以及肩鎖關節，鎖
骨就在這個地方抬高，越過肩胛骨上的肩峰。接
著，肩峰護住肱骨頭的關節盂(C)。三角肌周圍
的明亮部分，反映出關節盂內的肱骨頭。將你的
鉛筆置於關節盂的頂端(C)，順著肱二頭肌的長頭

邊緣(D)移到肱二頭肌嵌入橈骨的肌腱(E)。現在把
鉛筆置於關節盂(C)的底部，向下移到肱三頭肌外
側(F)的輪廓綫上。再順著三頭肌移到它在尺骨鷹
嘴(G)的附著點。

　　在三角肌由肱二頭肌與肱三頭肌之間的凹處
(H)移到其附著點時，應特別觀察一下三角肌。它
順著肱肌肌纖維(I)延伸，並在輔助手臂彎曲時，
與肱二頭肌一起隆起。丁多列托巧妙地將手臂視
為粗圓的柱體，利用最明亮(J)與最黑暗的部分(K)
來處理肱二頭肌與肱三頭肌之間的分界綫──肱
肌溝(I)。就像這種方法，他很明確地用塊狀處理
的概念來顯現出臂部細節的外形。

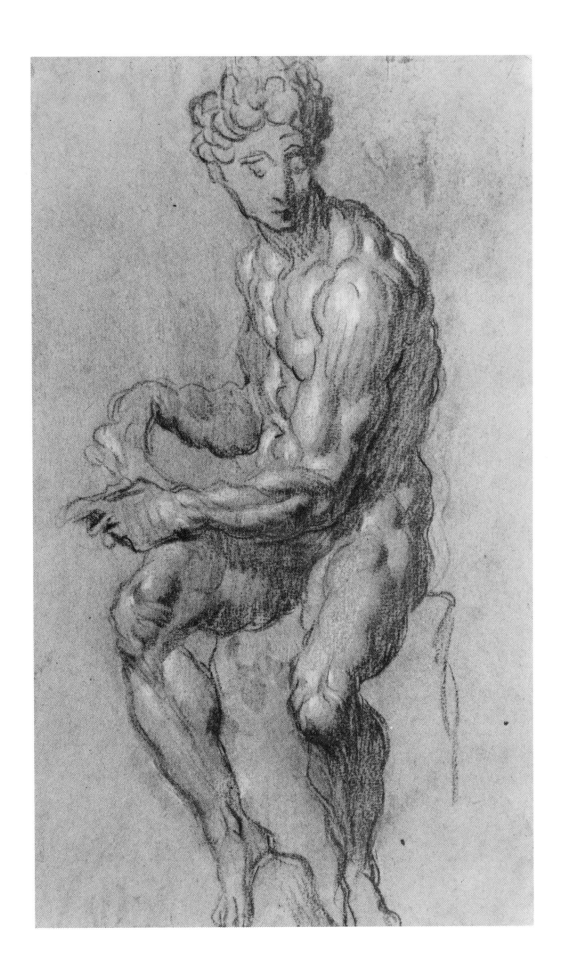

丁多列托
（Jacopo Tintoretto, 1518～1594）
亞特蘭帝斯（Atlantis）像習作
藍紙及黑色粉筆（亮光部分用白粉筆），268×181mm

彎曲

上臂的彎曲，是由肱二頭肌(A)與橈肱前肌(B)帶動的。休息時上臂懸在手肘上，肱二頭肌呈細長的圓柱狀。畫中，丁多列托使肱二頭肌收縮以便將上臂向上彎曲。在上臂中間處，他把肱二頭肌畫得較短而呈球狀，同時由前到後都很厚實。二頭肌的上部覆蓋著三角肌(C)，三角肌一直延伸到肱二頭肌(A)與肱三頭肌(D)之間的凹處。

肱三頭肌在作用上與肱二頭肌是相對抗的。肱二頭肌使手臂彎曲，而肱三頭肌在抵消這種反作用力時，會稍微突起。彎曲的手肘，使肱二頭肌在手臂中間的共同肌腱(E)，伸到它在鷹嘴(F)上側與背側的終點。這塊肌腱平坦的表面，與四周肌肉多處的隆突有很大的區別。

丁多列托知道尺骨鷹嘴的上背部(F)形成了手肘的頂端，而且在手肘彎曲時，會顯得格外突出。在此可注意到他在處理尺骨與肱骨相連的手肘部位時，使用的是曲線而非直線。

旋後肌(G)位在肱三頭肌與肱二頭肌之間，大約在手臂往上三分之一的地方。如圖中，當橈骨越過尺骨時，旋後肌便覆蓋在這兩根骨頭上，使前臂的上方顯得很寬。丁多列托強調出前臂背面的伸肌(H)，在手腕和手指彎曲時，這些肌肉就共同作用，以平衡或緩和反作用力。

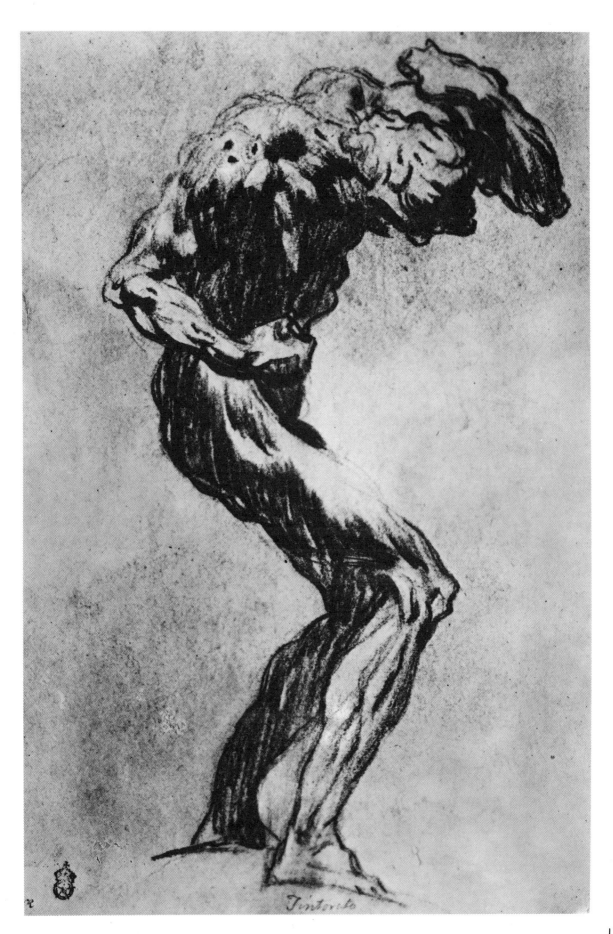

Tintoretto

拉斐爾
（Raphael Sanzio, 1483～1520）
坐在石上的裸男
黑色粉筆，345×265mm

肱三頭肌—背面

　　實際上，三頭肌由三條肌肉合而為一，而覆蓋著整個上臂背面。這塊肌肉的三個頭，相合後形成一個大的肌腱(A)而嵌入尺骨鷹嘴(B)的底部。

　　肱三頭肌是上臂的主要伸肌，它的長頭(C)由位在肱骨的起點開始，越過肩關節，幫助了上臂的伸直與彎曲。

　　肱三頭肌的外頭(E)位於肱二頭肌長頭(D)隆起的曲線之上，它從三角肌下方(F)，自肱骨上表面的起點開始，向前外方移動。肱三頭肌的內頭(G)也起源於肱骨，不過是在較低的內側部分，所以覆蓋了肱骨下方的整個背面。

　　手臂伸直時，肱二頭肌有一個很明顯的特徵，那就是它向外傾斜的線條(H)。肌肉四周的肌纖維在那裏與共同肌腱低而長的平面相接。

　　如果你以側面角度觀察共同肌腱在尺骨鷹嘴突上的附著點，就會看到肘肌小小的三角形突出(I)。這塊小肌肉填在肱骨外上髁的背面(J)與鷹嘴外緣、尺骨背面(K)之間的裂縫中。上臂伸展時，肘肌(I)造成這個動作，並使肘關節穩定。如果需要更多的力量，那麼肱三頭肌的內頭、外頭及長頭就必需開始作用了。

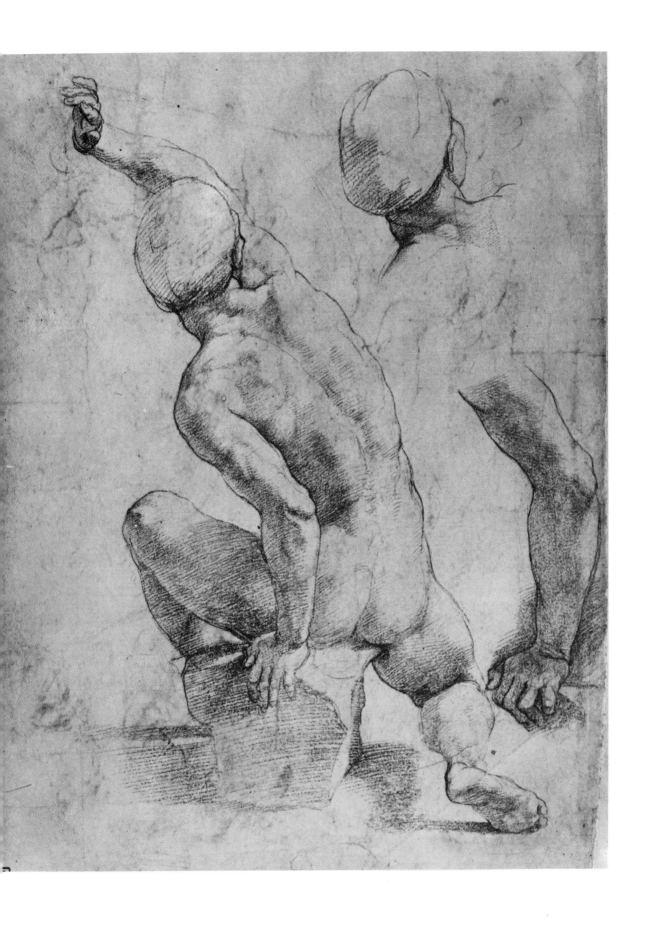

布雪
（François Boucher, 1703～1770）
傾身的塞提爾（Satyr）
炭筆畫，500×390mm

肱三頭肌—外側面、內側面

看布雪這張人體的側面素描，幫助我們了解：若將手臂視為一個大圓柱，則它又可以分成幾個由肱三頭肌外頭(A)及肱二頭肌(B)組成的小圓柱。球狀的三角肌(C)下角，伸進兩個小圓柱間的凹槽，一直到達它在肱骨中間(D)的附著點。

在上臂中點附近，可以看到肱三頭肌輪廓上的凹處(E)，肌肉與肌腱便在此相接。經由這條長平的共同肌腱(F)，肱三頭肌的三個頭嵌入尺骨鷹嘴(G)。你可以在上擧的手臂上，看到一條溝紋，區分了肱三頭肌的長頭(H)與內頭(I)。

肱三頭肌的內頭(I)的功能若與肱骨相較，那麼肱骨好比手臂屈肌的原動機。當手臂伸長時，肱三頭肌的外頭(A)與長頭(H)在物理功能上呈備用狀態，而肱二頭肌的兩個頭在手臂彎曲時，也一樣。為身體各部肌肉，藉著穩定和支持的運動，共同完成各種動作，同時也遵照身體的要求，執行動作。

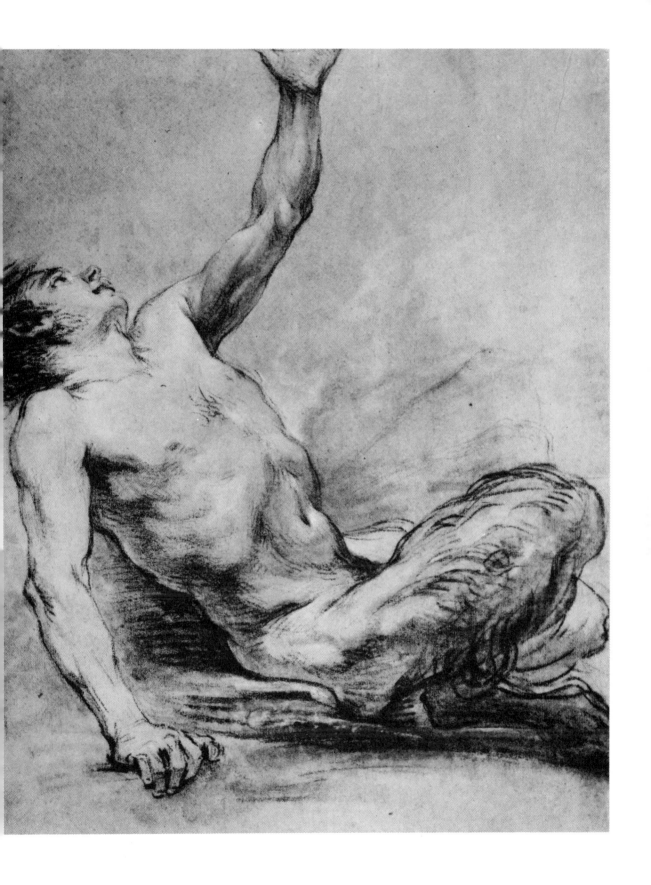

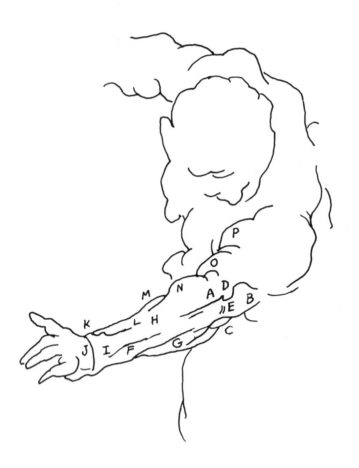

肯畢亞索
（Luca Cambiaso, 1527～1585）
該隱（Cain）與亞伯（Abel）
鋼筆及淡彩素描，286×159mm

伸展

　　伸展是彎曲的相反或對抗動作。它的動作在於使關節之間的角度變大，所以也就是伸長或展開的動作，在這張圖例中，手指從掌上展開，手腕從前臂伸展，前臂從上臂伸出。而其中最後一項動作，是由肘肌(A)與三頭肌(B)所帶動的。

　　從這隻伸直的手臂背面，你可以看到手肘處的三個骨結：肱骨的內髁(C)、外髁(D)，以及位在它們中間的尺骨鷹嘴(E)（圖中係以兩條伸展的皺紋線顯示）。你可以很容易的順著尺骨的方向，由鷹嘴(E)，向下經過屈肌(G)與伸肌(H)之間的尺骨溝(F)，然後到達在腕部掌面尺側莖突(I)的下緣極限。

　　許多畫家為了在透視圖法中辨明方向，所以將複雜的解剖外型，簡化成簡單的形式，肯畢亞索也不例外，他將臂和手看成一個立方體，利用腕部環狀靱帶形成的彎曲褶線(J)，將手環繞起來。視線由這裏被引到圖中的背面，由一部分移到另一部分。從腕部掌面橈側的橈骨(K)，沿著指伸肌(L)向後移動，經過橈側短腕伸肌(M)、旋後肌(N)伸入上臂的兩個重疊的肌肉，然後到達覆蓋著三角肌(P)的肱二頭肌(O)。

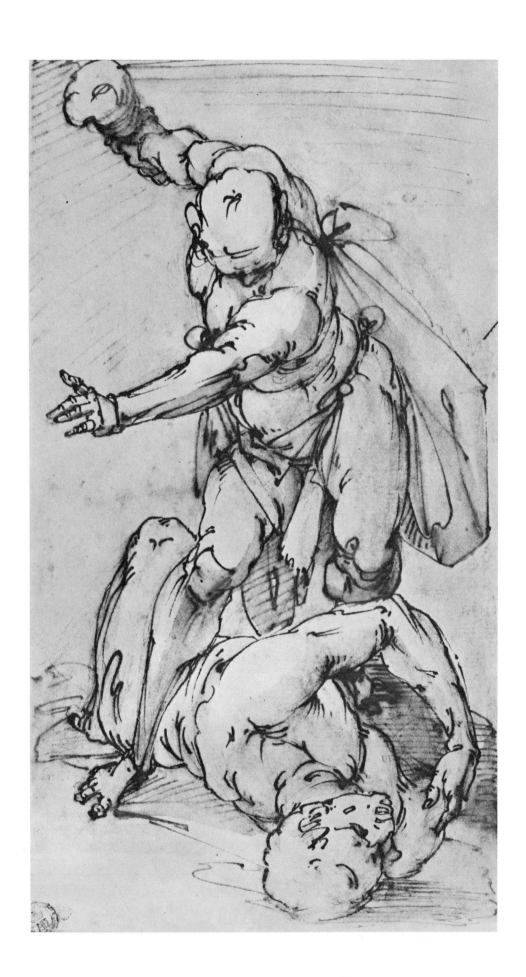

杜勒
（Albrecht Dürer, 1471～1528）
亞當手部三習作
雕凹版畫，216×274mm

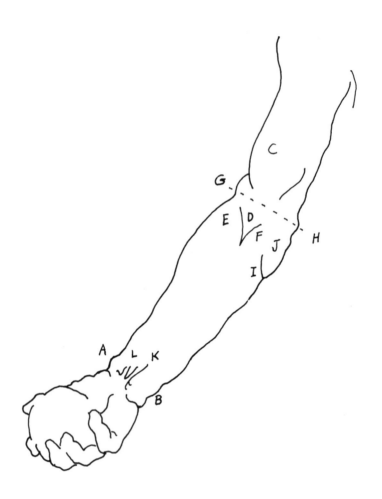

前臂─正面

　　在杜勒這張素描裏，右側的兩隻手臂在手肘處伸展開來，同時手指微微向上彎曲。在這姿勢中，前臂的兩根骨頭並排而列。你可由它們造成的表面界標，以及與它們有關的肌肉，來印證其位置。

　　腕部橈側的橈骨莖突(A)，與尺側的尺骨莖突(B)，分別是這兩根骨頭的下端。

　　肱二頭肌(C)位在肘關節前面的上方，兩側溝紋集中到手肘前面的肘三角窩(D)。這個三角形是向下的，它的外緣是旋後肌(E)，內緣是旋前圓肌(F)，底部是肱骨外髁(G)與內髁(H)之間的連線。這條虛線並未與上手臂成直角，而且內側較低。上臂軸與前臂軸之間的角叫做"轉接角"。

　　肱二頭肌在屈肌的上端(J)，形成一個淺淺的斜紋(I)。大塊的前臂肌肉──外側的旋後肌群(E)、以及內側的屈肌群(J)──沒入腕部與肘部之間細長的肌腱。指長屈肌(K)與橈側腕屈肌(L)的肌腱，在前臂底端部份突出。如果你把手指放在橈側腕屈肌上，就可以感覺到橈側動脈的跳動，這裏就是醫生量脈博的地方。

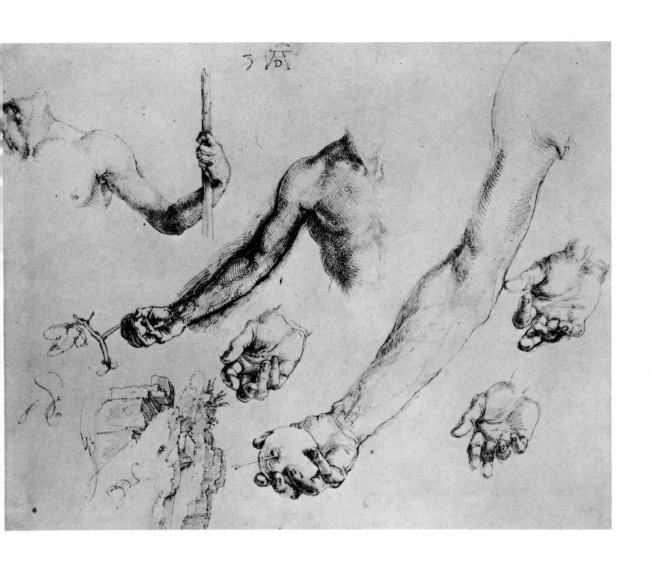

前臂—背面

　　前臂的尺骨鷹嘴(A)形成了肘部的頂點。在圖右彎曲的手臂上，鷹嘴突形成了由三個骨狀突出所構成的三角形頂點。肱骨外髁(B)與內髁(C)之間的結構線，形成三角形底部的骨骼界標。魯本斯在這隻彎曲的手臂上，將內髁與鷹嘴強調的更顯明、更突出。

　　對外型了解得愈多，會使你對骨骼、肌肉位置的處理愈得心順手。略微突出的三角狀肘肌(D)，由肱骨的外髁(B)開始，向下延伸到它在尺骨背面的附著點(E)。尺側腕屈肌(F)與尺側腕伸肌(G)位

於肘肌(D)及尺骨骨幹兩側，形成一條尺骨溝(H)。

　　旋後肌(I)使前臂的上半部隆起。指伸肌的肌腱(J)，則有助於腕部的描繪。一旁的微微隆起的是拇伸肌(K)。

　　當手臂伸展時，鷹嘴(L)向後、向下移動，造成一個向外的深凹(M)。如果你把手臂伸直，並用手指放在這條凹處，就可以感覺到肱骨外髁(B)的骨塊。如果你由內而外得手臂前後轉動，便會在外髁的正下方，感覺到肘部與肱骨頭或肱骨小頭相連的橈骨頭。

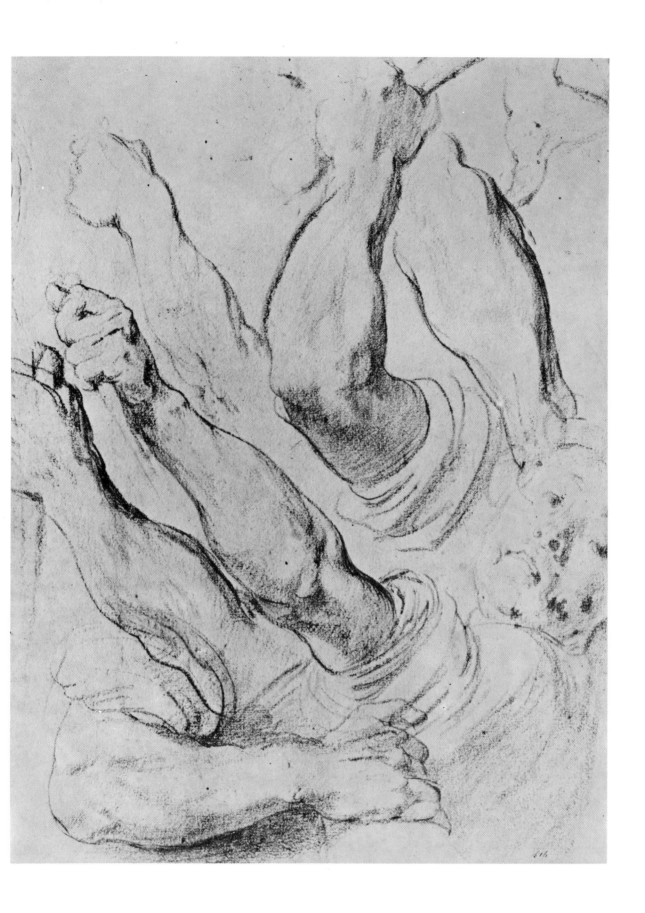

巴洛奇
（Federico Barocci, c.1535～1612）
「聖維多殉教」（The Martyrdom of San Vitale）的習作
粉筆，尺寸不詳

前臂—外側面

　　手臂外側最突出的肌肉塊，是螺狀的旋後長肌——又稱作肱橈肌(A)，以及橈側腕長伸肌(B)。這兩條螺狀肌肉聚結在一起，又稱為旋後肌群。

　　旋後肌群從上臂三分之一處的肱三頭肌(C)與肱肌(D)之間開始。在肱骨外髁(E)的下方，是它的最寬處。到前臂中間的地方，漸漸縮小進入伸肌群的肌腱(F)。

　　你可以在橈側的腕長伸肌(G)內緣隆起與肘肌

(H)之間，看到這隻伸直的手臂背面，位在外髁與橈骨莖突之下的一條深溝。在全身各處骨突造成的凹處中，這是較大的一個。像這一類的凹處，你還可以在骶骨以及臀側的股骨大轉子的地方找到。這種凹處是由突起的肌肉圍繞著一塊骨骼而造成的，肥厚的肌肉造成一個突出物，骨骼則下陷成裏面的凹窩，於是形成這樣一個凹處。

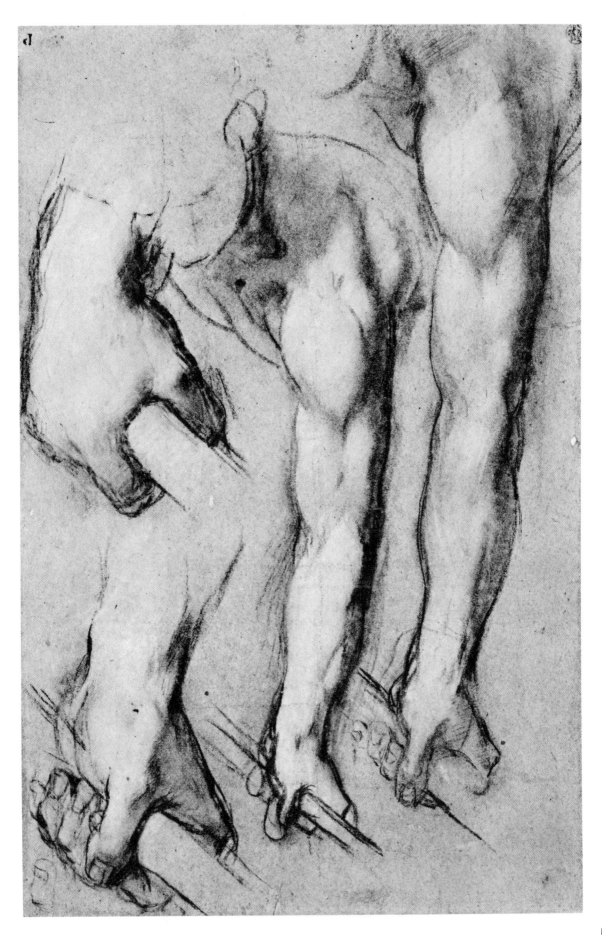

杜勒
（Albrecht Dürer, 1471～1528）
夏娃臂部
棕色墨水及淡彩，335×267mm

前臂—內側面

　　這幅前臂內側素描中，杜勒利用塊面處理的陰影(B)，來顯示其下的尺骨溝紋(A)。這塊面處理的陰影沿著尺側腕屈肌(C)伸展。尺骨溝紋則由莖突(D)向下移動，將前臂正、側兩面的屈肌群(C)與背面的伸肌群(E)分隔開。

　　你還能以自己的身體當做人體模型，站在鏡子前面，仔細觀察，並感覺自己肌肉的運動，如此要比僅用文字表達更容易記住。伸直右手臂，然後向上轉，把前臂上方比較粗大的部分置於左手手掌。先將右拳握緊再放鬆，彎曲前臂腕部，

並試著用手指觸摸手臂的正面，你會看到並且感覺到屈肌(C)由背面尺骨邊緣，移動到前臂正面時的收縮與放鬆。

　　要想感覺到手臂背面的伸肌，最好儘可能的把手腕向後移動，多做幾次「向上伸展」或「向後彎曲」的動作，使手腕由一側移到另一側地交替進行。如此，將可感覺到長長的伸肌束(E)在收縮或伸展時，其外形所作的改變。由這塊肌肉的運動所帶動的動作，藉著前臂較窄的下方細長索狀的肌腱傳遞到腕部與手指。

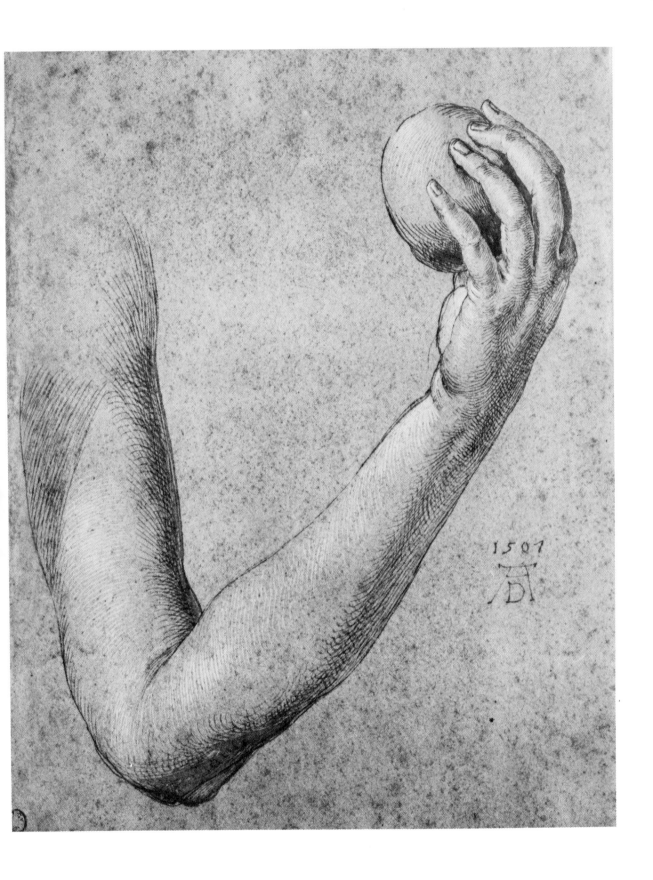

畢亞契達
（Giovanni Battista Piazzetta, 1683～1754）
男性人體習作
灰紙上黑色粉筆（亮光部分加白），537×386mm

旋前

　　這裏的兩個例子，是兩隻相反旋轉的手臂。右手臂旋前並向下轉，左手臂在軀幹後面的伸展，是旋後並向上轉。

　　旋前的向下移動，是由前臂正面兩塊肌肉帶動的，這兩塊肌肉是旋前圓肌(A)與旋前方肌(B)。它們從內側的起點，將橈骨以及手部拉過尺骨。旋後長肌(C)、旋後短肌、以及肱二頭肌(D)將前臂往後拉動，由一個有利位置牽引到相反的方向，

而形成旋後的姿勢。

　　在所有的肌肉運動中，簡單的機械槓桿原理，也能應用於人體軀幹上，以及克服重力與慣性。手臂旋前時，收縮的旋前圓肌(A)與旋前方肌(B)，被它們在橈骨上的肌腱所牽引。橈骨以它位在肱骨底部的關節為軸而旋轉。手部為了支持重力及本身的重量，在它越過尺骨時，由橈骨將手向內牽引。

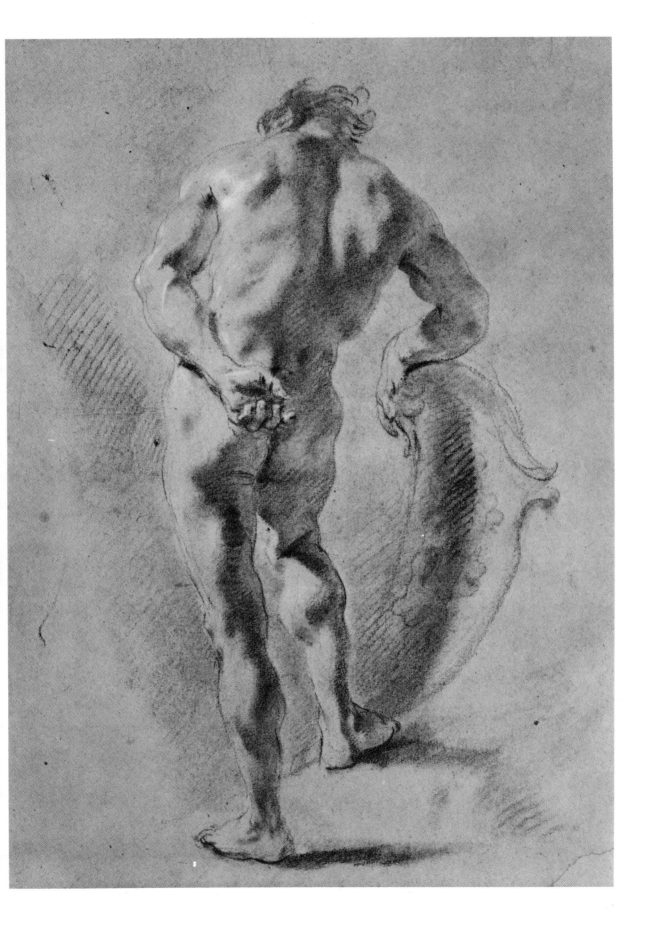

魯本斯
（Peter Paul Rubens, 1577～1640）
裸男軀幹像習作
炭筆及白色粉筆，315×367mm

旋後

　　螺狀的輪廓線是旋轉時的線條標記。那條越過手臂下方拇伸肌(A)的曲線，表示魯本斯畫中的模特兒，正將前臂從手掌向下或旋前的姿勢，轉動而變爲手掌向上或旋後的姿勢。

　　指伸肌(B)與拇伸肌(A)的收縮動作，使手指與拇指得以伸展。你可由自己的前臂試試這些動作，同時觀察這兩塊肌肉在拇指及其他手指運動時，所發生的變化。

　　旋後動作是由旋後長肌，與深層的旋後短肌共同帶動的。在突然的動作或旋後的動作——如當你把鑰匙插進鎖眼卻卡住了不能轉動時，肱二頭肌(D)便會加入作用。藉著旋轉的動作，旋後肌與肱二頭肌將旋前的橈骨，往後拉過尺骨，於是這兩根骨骼便又與向上的手掌平行。（比如你手裏抓住一塊肥皂，即是這種姿勢）。肱二頭肌在旋後動作中，因爲收縮而變得較短。如果你轉動一隻手，並把另一隻手放在這隻手的肱二頭肌上，就會能感覺到它的運動。

　　在一些日常簡單的動作，像上緊螺絲釘或扭開瓶蓋時，你會經驗到兩個解剖原理的實際應用——那就是通常右手比較有力　而且旋後動作也比旋前動作有力。

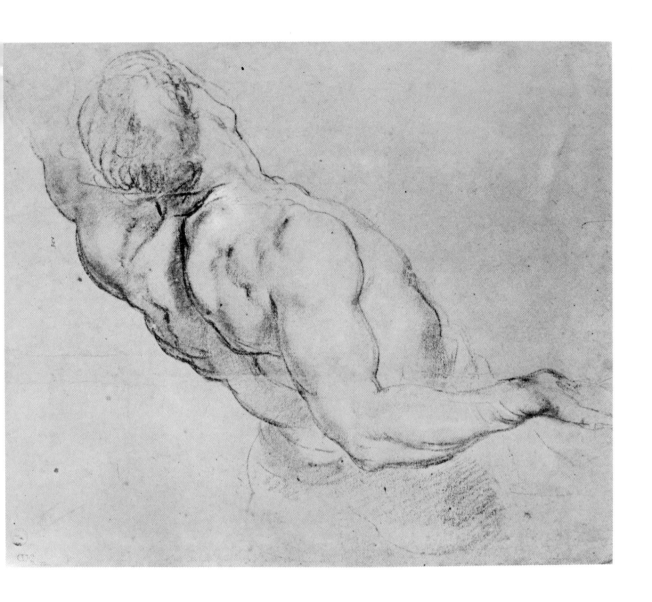

彭托莫
（Jacopo Pontormo, 1494～1556）
抱小孩的青年
黑色粉筆，389×227mm

半旋前

　　在前臂半旋前的姿勢中，手掌是面朝內的。這是前臂的自然姿勢，或休息姿勢。這種姿勢在你把雙手交於胸前時是最常有的。如果手臂滑下兩側，手掌既不會在旋前時掌面朝前，也不會在旋後時掌面朝後，只會在半旋前時掌面朝內。這也是使上臂能發揮最大機械功率的姿勢。

　　這張素描中的人物，正抱著一個侷促不安的小孩子。收縮的二頭肌(A)與旋後肌(B)，聯合相反的旋前圓肌(C)，共同維持手臂半旋前的姿勢。腕部與手指彎曲時，屈肌群(D)因收縮而突起。

　　彭托莫在旋後肌塊上，用了一些動態線條，來表示前臂上方的擺動。在前臂下方，他將內側與屈肌塊(E)的輪廓用斷續的線條，與其他緜延的線條相對照。同時把明暗融合成同一色調，使肌肉的背面與正面有統一感。

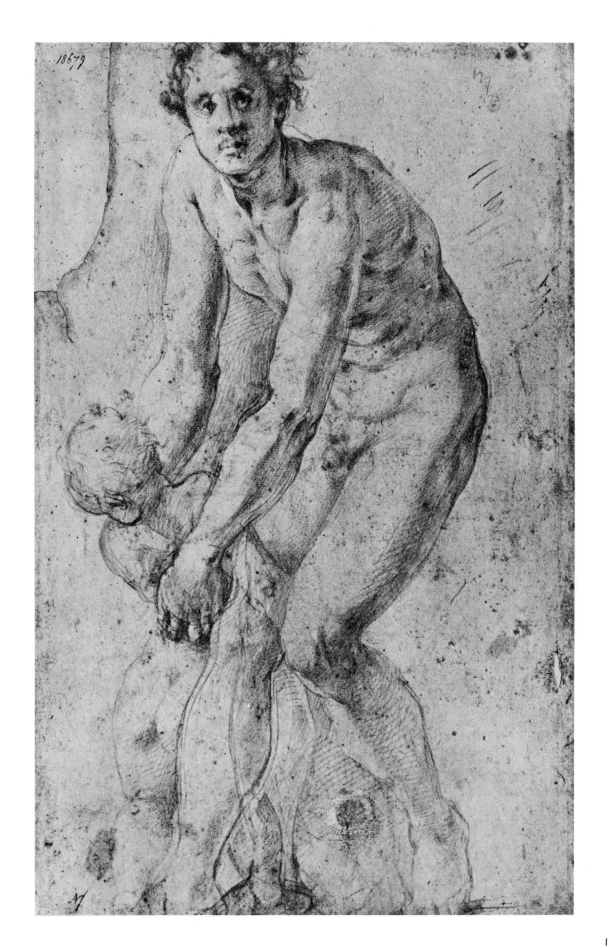

拉斐爾
（Raphael Sanzio, 1483～1520）
「辯論會」（The Disputà）之初稿習作
鋼筆及墨水，280×415mm

勉强的旋前

　　即使在最初的階段，旋前的動作或旋轉手腕使手掌向下的動作，都是藉著肱骨某些轉動而完成的。在勉強旋前的特別情況中，肱骨轉動得相當大。肱骨這種向內及向前的轉動，是由大圓肌(A)、背濶肌(B)，以及胸大肌共同拉動肱骨正面與前面而造成的。

　　注意前臂由旋後時平坦的外形，轉變到勉強旋前時圓柱似的外形，這兩種不同姿勢所造成前臂形態的改變。旋後肌塊(C)延著橈骨到達手臂內側，使渾圓的前臂上方顯得更厚實。前臂另一側屈肌塊的隆起(D)，則是由於腕部與手指的彎曲而造成的。

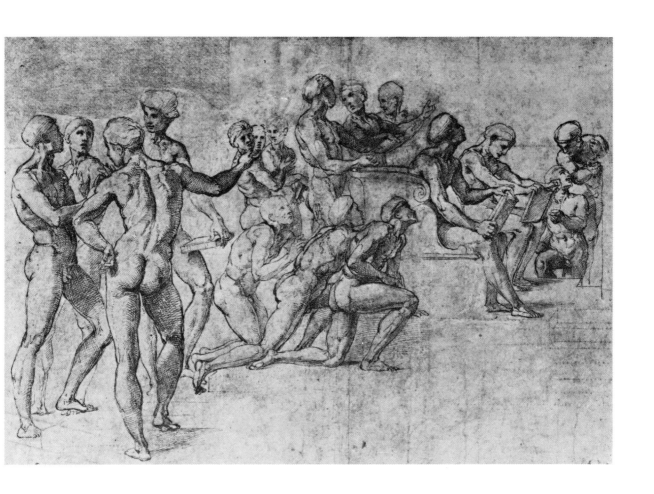

第八章

手部

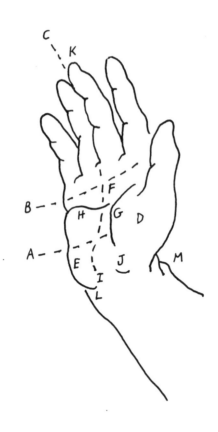

拉斐爾
（Raphael Sanzio, 1483～1520）
赫瑞斯（Horace）之長袍習作
黑色粉筆上加鋼筆棕色墨水，343×242mm

肌肉與骨骼的界標—正面

在拉斐爾這張素描中，下方的兩隻手手指伸開，腕部呈向上伸（或稱向後彎曲）的姿勢。手掌正面的骨骼與肌肉的突起，表現得相當明晰。

手部骨骼的組織可視成一連串的弓狀排列：近側橫弓(A)之下是遠側縱弓，遠側橫弓(B)與掌骨頭連成一條線，縱弓（C-I）則延著手掌中線的方向。

手掌內短小的肌肉，可分為拇指側肌群(D)、小指側肌群(E)，及在掌膜肌(F)下方與掌骨之間的骨間背側肌。拇指與其他手指上肌肉的運動，會造成一些手部的紋路，這常在手相中被當成預言運道的依據。這些掌紋順著手掌的輪廓伸展。拉斐爾把兩條紋路表現得最明顯：一條是魚紋，又叫生命線(G)，另一條在手指末端附近，即愛情線(H)。掌中間的那條線，在手相中叫事業線，由凸出的手舟骨(J)內側開始，向下經過手掌，到接近手掌中線的中指(K)。中指與腕弓(A)則約成直角。

手部尺骨側隆起的豌豆骨(L)，與手舟骨相對，在手掌的底部。拇指側肌群上端(D)的橈骨莖突(M)，則表示出腕部的外緣。

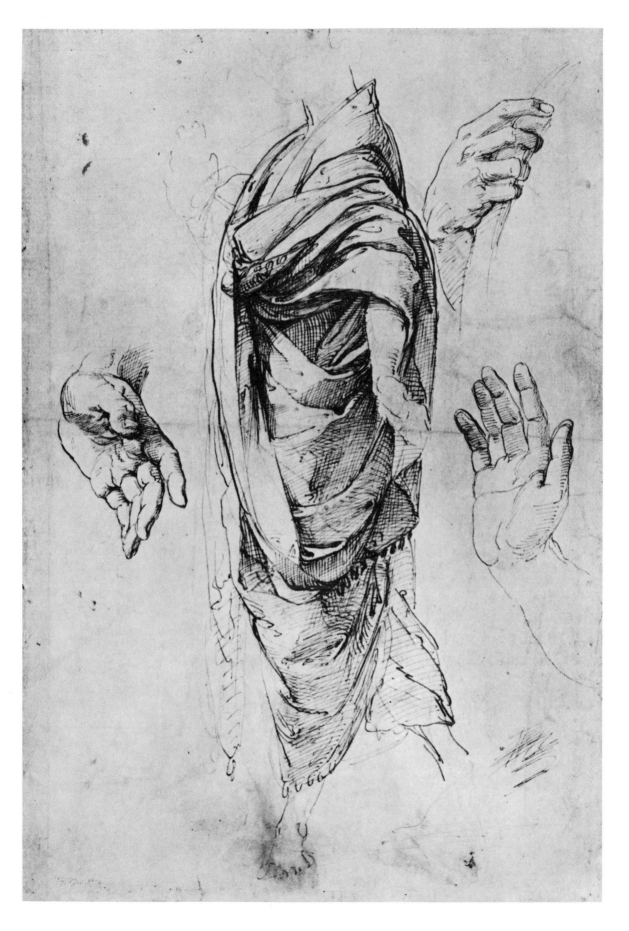

派薩若提
（Bartolomeo Passarotti）
裸像及手部習作
鋼筆及棕色墨水，410×263mm

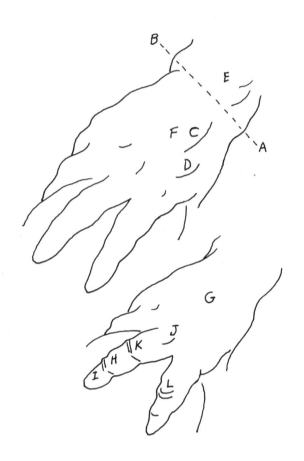

肌肉與骨骼的界標—背面

手部就像是個由線帶動的木偶，而這些線就是前臂上細長的肌腱。這些肌腱經過腕部，一直伸展到手部。

腕部最突出的部分，是橈骨(A)與尺骨(B)的莖突。如果你在這兩個界標之間畫一條線，會發現這條線並不是水平的，而是斜斜的穿過腕部，經過這樣的分析，你會發現橈骨莖突比尺骨莖突明顯，位置較前也較低。

抓攫的手，掌背會呈圓凸狀。派薩若提沿著食指隆突的部份(C)，將手背處理成塊狀，並在下面用輪廓陰影線表示出卵狀的第一骨間背側肌(D)，又叫做食指展肌。這塊肌肉由拇指的骨頭伸展到食指的骨頭，把骨骼轉入手掌。

把拇指放在橈骨莖突上，慢慢向上移動，一直到你感覺到李斯特氏結節（Lister's tubercle, E）隆起的地方。這個界標與手背最高的部分—第三指（即中指）掌骨隆突(F)，成一條直線。位於手背中央細長的手指伸肌(G)，以四條肌腱分別嵌入各根手指的第二(H)及第三(I)指節骨。指關節顯示出第二與第五掌骨頭的位置，微彎的手指使第三掌指節骨(T)顯得格外突出。

派薩若提用直線特別強調出繞在中指關節(K)上的皮膚褶紋。他把食指安排在陰影部分，並在中關節處運用較不明晰的輪廓以減弱明暗的對比，明晰地畫出明暗的兩個部位。

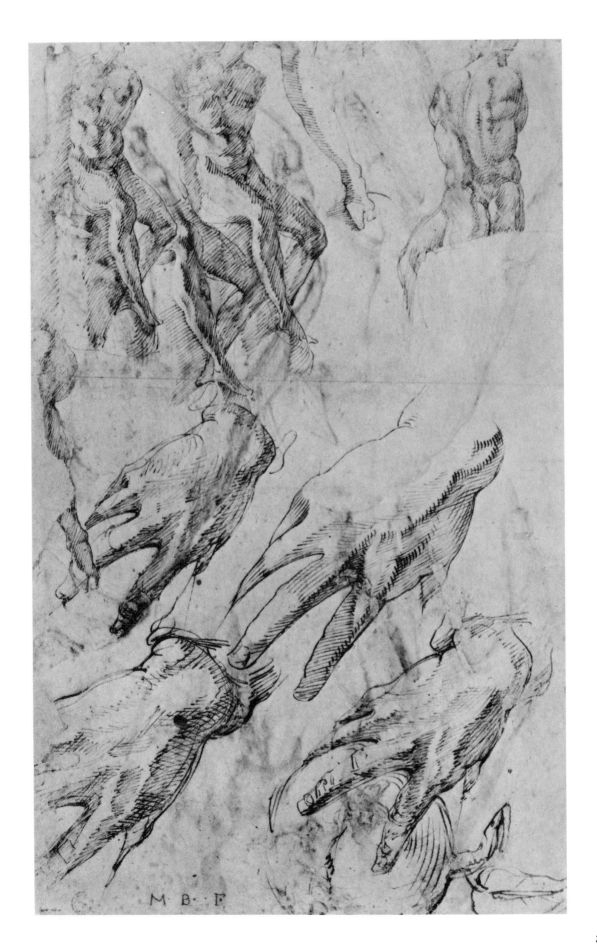

205

杜勒
（Albrecht Dürer, 1471～1528）
天父的手部習作
素材不詳，209×295mm

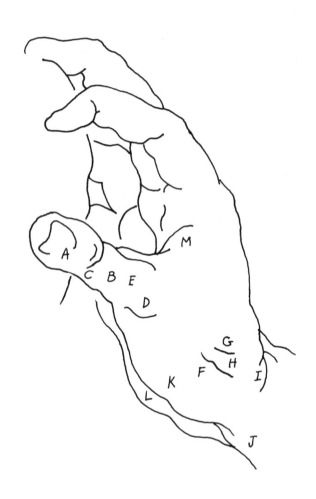

肌肉與骨骼的界標—外側面

　　手蹈指與脚蹈趾一樣，只有兩段指節骨，即
第一指節骨(B)與第二指節骨(A)，這兩段爲關節處
的皺紋(C)所區分。杜勒特別強調第一掌骨(D)，在
拇指微彎抵住球時的突出。

　　第一指節骨的明亮部份(E)，有一條伸肌肌腱
經此延伸到掌骨，但在此點上方，此一伸肌肌腱
就分爲：橈側拇短伸肌肌腱(F)與尺側拇長伸肌肌
腱(G)。兩條肌腱中間，形成一條在解剖學上稱作
「鼻煙盒」（snuff box）的溝。當拇指向上伸

到最高點時它最明顯，不過在這裏，只略微看出
一點。

　　手腕彎曲時，在手背總能看到彎曲的皺紋(I)
。其下拇長伸肌(J)柔和的輪廓一直延到拇側肌群
(K)，而在此圖中與手掌和小指側肌群(L)的形象相
疊在一起。

　　杜勒在第一掌骨間背側肌或食指展肌(M)的部
分處理得較明亮，輪廓線則稍稍傾斜地延展到肌
肉的長短軸。

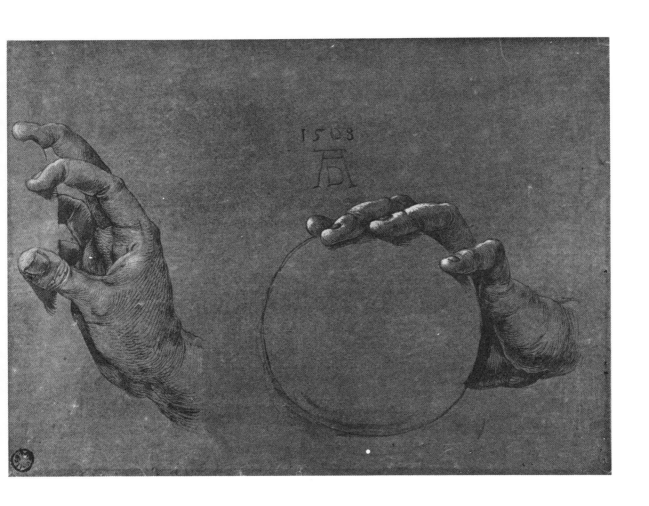

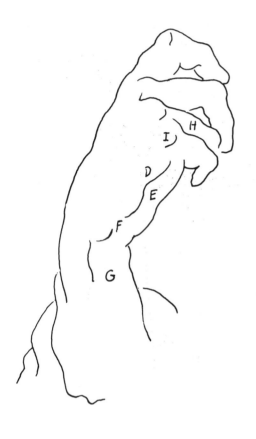

沙托
（Andrea del Sarto, 1486～1531）
手部習作
粉筆，尺寸不詳

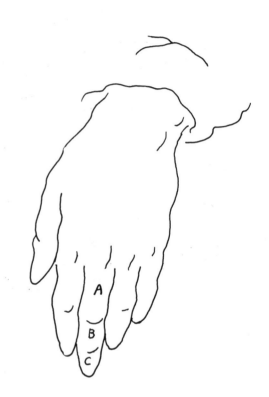

肌肉與骨骼的界標──內側面

當手處於自然放鬆的情況──如沙托素描中右側的那隻手──手部便會略微曲起，並朝內彎向手掌。在這種姿勢中，第一指節骨(A)伸直，至於第二指節骨(B)及第三指節骨的關節(C)則均呈現彎曲狀。這是一種休息的姿勢，即肌肉處於平衡狀態。

圖左那隻手，掌面也稍微向內彎曲。手腕向內拉動，手指微彎，像鈎住什麼東西。這種姿勢沒有什麼抓攫的力量，因為指長伸肌是伸長的。（倘若手指緊握成拳，手腕必定直直伸出）。警察最了解這個，在他解除敵人的武裝時，便將對方的手腕用力扭轉彎向手掌，使他喪失抓攫的能力。

沙托知道，若以塊面的觀念來着手部，則手背內側之第五掌骨(D)邊緣，可視為一水平塊面。小指的伸肌(E)使手的側面顯得很柔和，它由豌豆骨(F)，以及嵌入豌豆骨的尺側腕屈肌肌腱(G)開始伸展。

有些肌肉可能以某一功能來命名（如收肌、屈肌、外展肌），若因此而認為它僅有這一項功能，是不正確的。因為事實並非如此，比方說小指外展肌(E)，不但能使小指外展而轉離無名指(H)，同時也能在拇指抵住小指時，穩定住掌指關節(I)。小指外展肌還具有略微的伸肌功用，能幫助小指伸直。

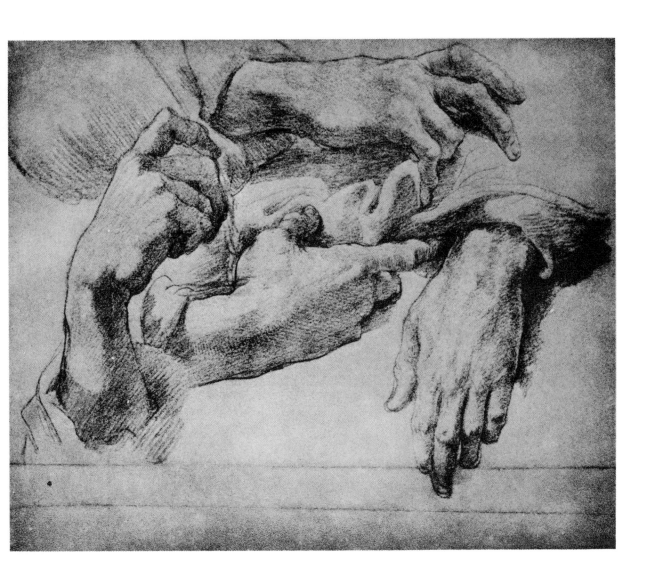

吉爾蘭戴歐
（Davide Ghirlandaio, 1452～1525）
著衣青年及張開的手掌
素材及尺寸不詳

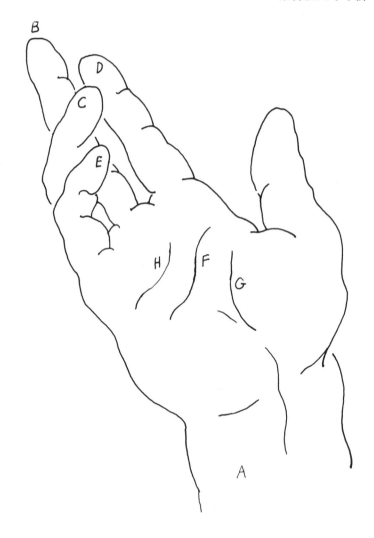

伸展

　　手腕可以轉向任何方向，彎曲成各種角度。畫中這隻手向上伸展，或者說向後彎曲，即直直的向後、向上伸。相反方向的手掌彎曲，幾乎可以使腕部成九十度角。如果仔細觀察手部各種彎曲的情況，你將會發現腕關節向尺骨彎曲（即內轉）的程度，大於相反方向——向橈骨彎曲的程度。

　　用來穩定腕關節，並在其上作用的肌肉有兩種，就是腕背面的伸肌與腕正面的屈肌，它們一直伸展到掌骨及手指的指節骨。手背部的兩條橈側腕伸肌，以及手正面的尺側腕屈肌(A)，是腕部最大的動力來源。

　　如果在這張素描中，無名指和小指也和其他的手指一起伸直，五指的長度就會各有不同，中指最長(B)，無名指(C)其次，食指(D)再次之，小指(E)最短。當這些手指一起部分彎起時，四個指尖會形成一條直線。當它們一起完全彎曲時，會碰到手掌上一條介於生命線(G)與愛情線(H)之間的紋路(F)，即手相學中所謂的智慧線。

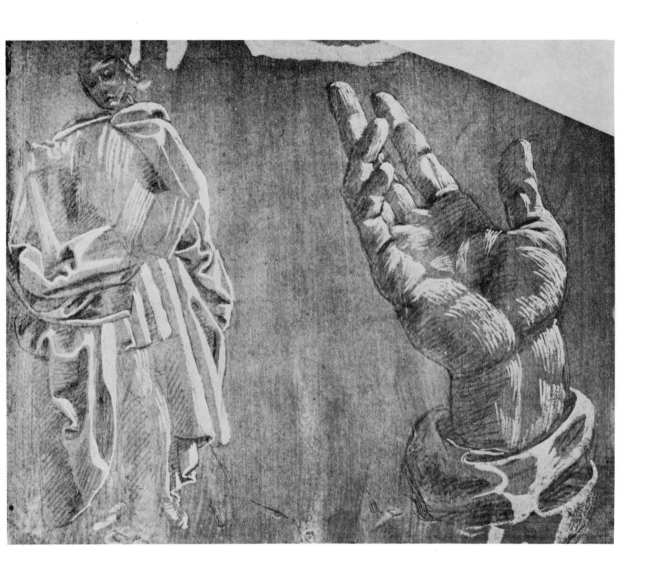

德拉克洛瓦
（Eugéne Delacroix, 1798～1863）
女性人體背面及持圓規的手
粉筆，尺寸不詳

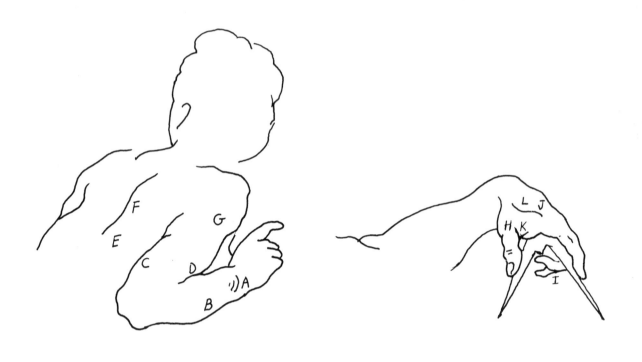

彎 曲

　　手部的轉動，不僅要靠手部骨骼的機動性，還要靠遍及軀幹全身的關節與肌肉的活動。

　　德拉克洛瓦圖左的人像，腕部向後彎，而手指彎曲。且注意腕側那道彎曲的皺紋(A)，如果圖中人物握住一個鎚子，將會採取更有力的握法。更進一步假設，如果她要鎚一個釘子，則腕部、肘部甚至肩部將會產生更強的力量。強勁的尺側腕屈肌(B)與尺側腕伸肌在腕部作用；肱三頭肌(C)及肱肌(D)則在於穩定住手部。肩部背濶肌(E)下方的三分之二、斜方肌(F)下部、前面的胸肌，以及三角肌(G)……等，對手部用力的運動，都提供了很重要的作用。

　　就像在圖右的素描中所看到的，手部動態的骨骼架構，呈杯狀。靈活的第一掌骨(H)，以及無名指與小指(I)的掌骨及指節骨，能使手部較穩宜地將食指與中指向內移動。手在動作中有點像小鳥的動作，當你要抓住東西時，兩側的翅膀便向中間靠近。

　　德拉克洛瓦的素描中持著圓規的手，無名指與小指勾起來，拇指和食指則直接握著圓規。拇收肌(K)及第一骨間背側肌(L)，使拇指與食指稍微抵住圓規。德拉克洛瓦在彎曲的肌肉上加了一條有力的黑線條，來強調第一骨間背側肌的活動。

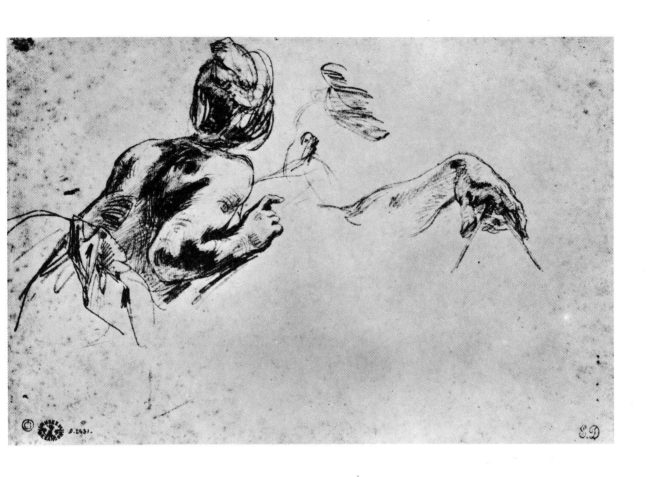

杜勒
（Albrecht Dürer, 1471～1528）
「賢士中之基督」（Christ Among the Doctors）初稿
鋼筆及淡彩，249×415mm

內收

　　就解剖學的觀點來看，手腕運動是由兩側的
雙手和手掌向前運動造成的。內收表示把身體的
中心或中線向裏或向前拉。外展則正好相反，是
把身體拉離中線。由於手臂是可以活動的，而且
又可以轉到很多方向，因此一些像尺骨偏移（
ulnar deviation），橈骨偏斜（radial devia-
tion）等術語，都是用來解釋腕部的運動。尺骨
偏移就是內收或一種移向尺骨的動作；橈骨偏移
則是外展或移向橈骨的動作。

　　在杜勒的素描中，正在翻書的手上有幾條明
顯的彎曲皺紋(A)，這表示腕部向尺骨內收，即尺
骨偏移。反方向的運動是外展；也叫橈骨偏移。

　　在手背上，長伸肌的肌腱(B)循著手掌方向，

在脈管(C)下伸展，同時在掌邊緣形成指關節(D)。

　　陰影線的方向表示下面組織的輪廓。在接近
黑暗部分的第五掌骨(E)，杜勒仍保持著明亮，因
爲他希望把這兩隻手的手背顯得比較平坦。同樣
地，他將這隻手上較亮的兩根手指提高。藉著對
比，他在左邊的手上運用較大塊的中間色調來區
別明亮與黑暗部分，以產生圓的幻覺。在無名指
中關節上的皺紋(F)改變的方向，就是第一指節骨
的方向。

　　食指(G)與無名指(H)被擠向中指(I)或手的中線
，小指(J)則藉著位在小指側肌群(K)的運動，向外
移動離開手的中線。

214

格茲
（ Jean- Baptiste Greuze, 1725～1805 ）
裸女坐像
紅色粉筆，445×370mm

外展

　　所謂外展，就是向外運動而離開身體中心或
中線的動作。以解剖學的位置來說，手臂位於軀
幹的兩側，手掌朝向前面。腕關節向外移動時，
乃是循著拇指的方向，而往身體的一旁運動。腕
關節的運動又可稱爲橈骨偏移。手指的外展即手
指離開中指或手的中線向旁邊移動。相對照之下
，當拇指向掌外移動而與手掌成直角時，拇指就
外展，當它向掌內運動到食指時，就是內收。

　　這張素描中，右邊的手腕(A)正處於外展狀態
。這是藉上臂前方的橈側腕屈肌，以及手腕外的
旋後肌(B)所達成的。手掌的彎屈運動，若藉著腕
關節的旋轉常可以加大外展的限度。

　　學習手部構造有助於研究足部結構，因爲兩
者有許多相通的地方。但由於某些機能不同，會
產生某些結構上的差異，蝴蝶似的雙手，使人類
能活用他的智慧，而兩脚只是用來承擔巨大重量
與壓力的人體結構。你對結構與機能之間的關係
了解愈多，就愈能從解剖學的研究中看出一些不
變的原則。

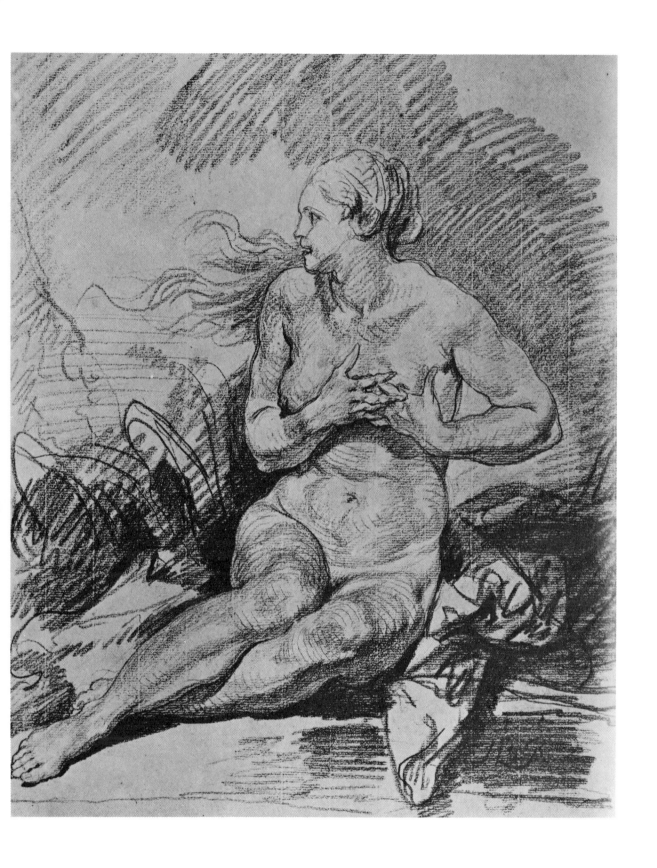

217

第九章
頸部與頭部

貝卡夫米
（Domenico Beccafumi, 1485/6～1551）
西那大教堂壁畫中摩西部分之習作
鋼筆及棕色淡彩，203×295mm

頸部—正面

頸柱內側底部，順著背部脊柱的曲線，起自
第一節肋骨。胸前，兩側鎖骨(A)，從胸骨上窩(B)
一直到兩側的肩峰(C)，而形成頸部的下限界標。

在這張素描中，人像頭部與頸部轉向右方。
頸部最明顯的肌肉——胸鎖乳突肌(D)，成螺旋狀
向下直降，這個具有轉動作用的肌肉，內頭由胸
骨柄(E)，外頭由鎖骨內側三分之一處，開始往上
延伸到耳後的顳骨乳突(G)。當胸骨把頭往後拉並
轉向一邊的斜方肌(J)時，當胸鎖乳突肌的內頭(H)
在顎角(I)的正下方突起。

頭部和頸部轉動時，甲舌骨肌或喉結(K)也被
拉到一邊。頸部的中線(L)順著頦結節(M)（在頦骨
的中心），伸展到頸部下緣的(B)點而與另一邊鬆
弛的胸鎖乳突肌(N)交疊。被拉下的胸鎖乳突肌斜
斜地在頸部的前三角(O)與肩胛上斜方肌(J)的前側
相疊。

一塊陰影顯示出下顎二腹肌的三角及下顎舌
骨肌(P)的部位。二腹肌三角後面的腹狀肌肉(Q)，
沿著這個三角肌的底邊，伸到前面的甲狀骨(R)。

甲狀軟骨(K)在女人的頸部較明顯，藉下面深
暗的輪廓線(S)而強調出來。

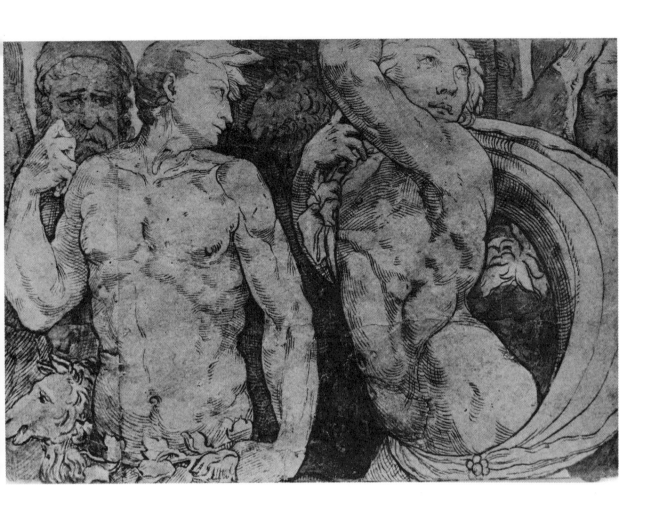

米開蘭基羅
（ Michelangelo Buonarotti, 1475～1564 ）
「凱辛納戰役」（ The Battle of Cascina ）之習作
黑色粉筆，194×267mm

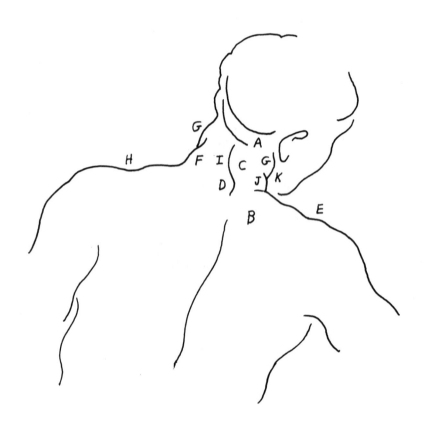

頸部—背面

米開蘭基羅這張素描的輪廓，表現出球狀和卵狀的頭部。在脊柱上，微具弧度的曲線表現出頸部柔軟的特性。約在耳朵中間的高度，米開蘭基羅強調出後腦的枕骨隆凸(A)，這是頸部的最高點。下方是第一頸椎骨的邊緣，頭部在這裏可向前後彎曲或伸展，再下面是第二頸椎骨，頭部利用這裏轉動，這兩節頸椎和以下的五節脊椎骨一起形成頸部背面。

頸部有力的肌腱，連接頭骨底部與脊椎，幫助頭部保持直立，並協助頸部運動。斜方肌(B)由枕骨隆凸開始，向下伸展，在肌肉內層成形，並在頸部中間溝紋兩側，各造成一塊縱行高起的平面(C)。這條溝紋沿著脊椎向下伸到第七頸椎(D)，經過第七頸椎到肩胛的肩峰(E)，可畫出一條假想線，就是頸背的下緣。

下方的斜角肌及肩胛提肌，使斜方肌(F)的上方輪廓顯得很寬。胸鎖乳突肌(G)構成了頸部上方的輪廓。下面，斜方肌肌纖維由肩峰(H)向上斜斜地延伸到第五頸椎(I)，而改變了輪廓的方向。

米開蘭基羅在斜方肌上緣(J)，運用立面處理，以一條橫紋(K)表示出胸鎖乳突肌扭向斜方肌。他在明亮部分減弱頸溝的對比，在黑暗部分把反光減到最小，以統一這兩大色調。

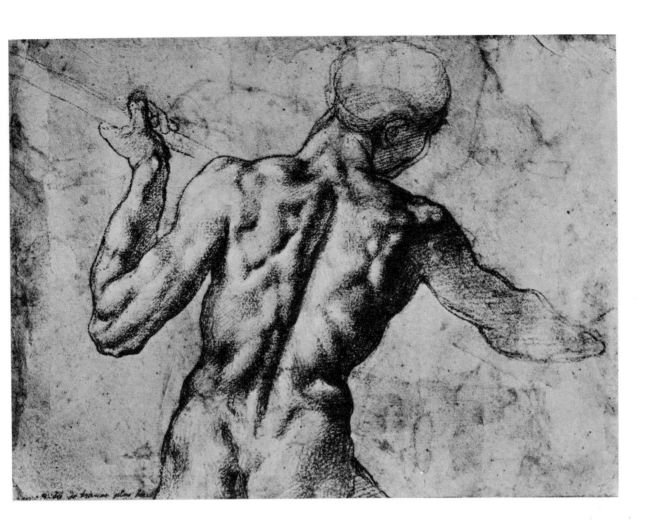

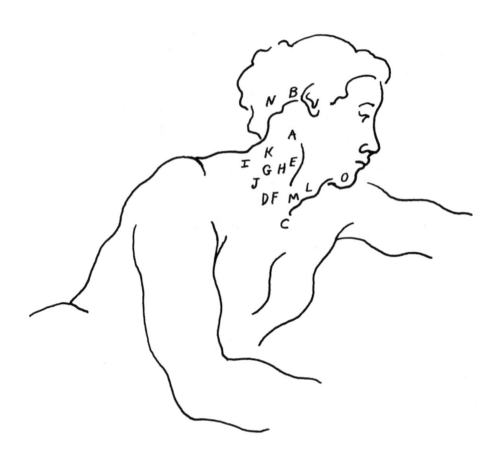

布雪
（François Boucher, 1703～1770）
面向右方斜倚的裸女像
灰紙上粉筆，300×392mm

頸部—外側面

　　胸鎖乳突肌(A)從耳後的顳骨乳突和顱骨(B)開始，向下延伸到胸部(C)部分和鎖骨的內側(D)，覆蓋住頸部側面的大部分。布雪用外緣的陰影強調出它的中間部位(E)。在胸骨上窩(C)兩側的胸鎖乳突肌與頸部前緣相連處，用了一塊陰影。

　　一小塊陰影顯示出鎖骨上窩(F)，胸鎖乳突肌的鎖骨部分便是在這裏嵌入了鎖骨內側。在它的後上方有一個深陷的凹窩(G)叫做「鹽盒子」（salt box），表示出頸部前三角的部位。這個部位的前側是胸鎖乳突肌的後緣(H)，後側是斜方肌的前緣(I)，下側是鎖骨三分之一處(J)，在這個轉

向側面的頭部，頸部的前三角被三個斜角肌及肩胛提肌共同圍住(K)，就像耳後方的胸鎖乳突肌一樣。

　　頸柱常隨著脊柱一起向前彎曲。圖中的這位女性前伸的程度很大。布雪將喉部上明顯突出的甲狀軟骨處理得比較柔和(L)，不過他也在下面畫出了女性較大的甲狀腺(M)。

　　注意背後頭骨的底部(N)，正好位在頦結節(O)的上方。頸背斜方肌長而柔和的輪廓線，分成三條長短不同的圓凸線條，更能強調出女性軀體柔和的條線，及與下面肌肉間的諧調。

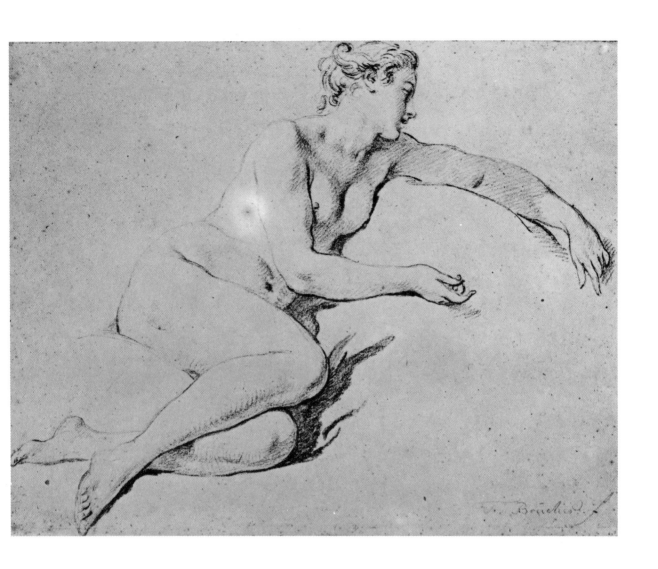

米開蘭基羅
（ Michelangelo Buonarotti, 1475〜1564 ）
十字架上之人體習作
紅色粉筆，191×254mm

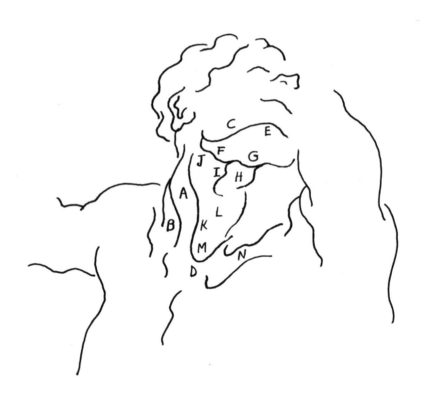

頸部—伸展

　　頭部的動作常常是互相關聯的。米開蘭基羅這張素描中的人像，頭部向上仰，並斜斜的轉向右邊。背後，頸部強勁的肌腱與兩側的斜方肌一起作用，使頭部與頸部伸展。

　　胸鎖乳突肌(A)收縮，使頭部轉動。這塊肌肉是頸部兩個主要三角的分隔中線。一個是幾乎看不到的後三角(B)，一個是前方的前三角（EDJ）。前三角位在下顎的底線之上(C)，假想的頭部中線（E,D）之前，以及胸鎖乳突肌(A)的外緣。

　　前三角的上部在頦下（EGJ），藉著二腹肌(F)與喉骨(G)和其他部分隔開。這部分就是頦下三角或二腹三角。在寬而大的顎舌骨肌下面及二腹肌三角的中央，有個小小的凹處(E)，標示出前二腹肌之間的兩個腹狀物。

　　順著頸中線，在舌骨的下面有一個較大的凹陷(H)，畫出甲狀軟骨中央的甲狀切迹，或者叫喉結。

　　在一旁，肩胛舌骨肌(I)由舌骨向外向下伸展，將前面的三角分成頸動脈的上側(J)與內側(K)。一條隆起的溝紋，分隔了甲狀(H)與環狀(L)軟骨。下面，甲狀腺和氣管在頸凹窩(M)的後面向下伸展。鎖骨(N)順著上舉的手臂而接近脊椎。

　　米開蘭基羅運用立面處理方式，強調出甲狀軟骨(H)投影最多部分的對比。然後往下沿著喉嚨，往上延著二腹肌前面的腹狀物(E)，逐漸減弱這種對比。

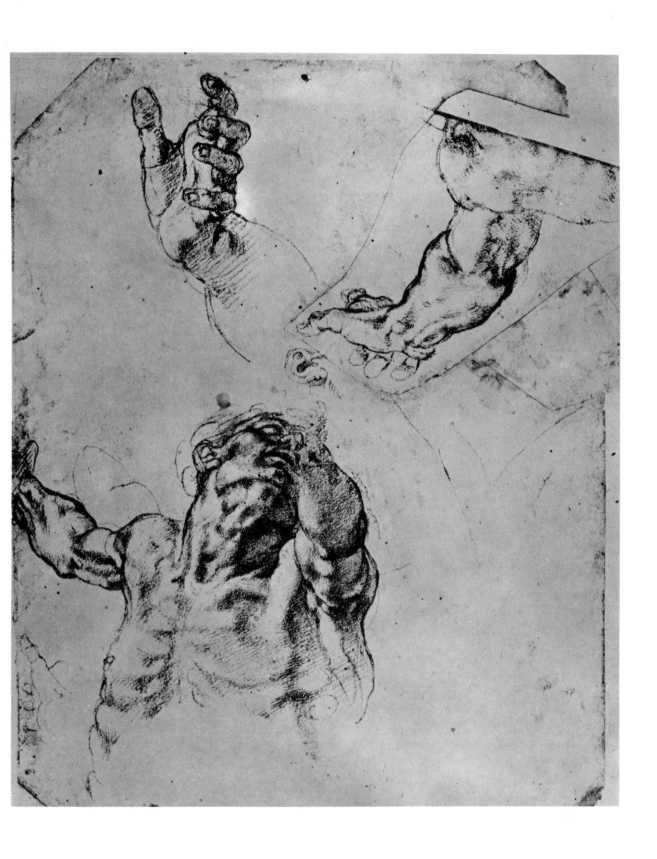

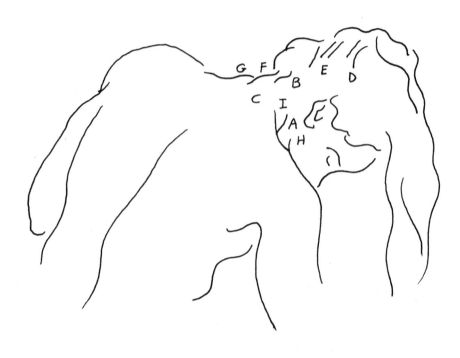

竇加
（Edgar Degas, 1834～1917）
浴後
炭筆，352×254mm

頸部—彎曲

　　頸部與頭部的彎曲，主要是由於頸部下方三塊斜角肌，與兩側的胸鎖乳突肌(A)協調動作而造成的。在頭骨的底部(B)，枕骨莖節環繞在第一頸椎骨上，使頸部向下移動。當重力開始影響頭骨的重量向下動作時，對抗的肌肉——斜方肌(C)與背部強勁的肌腱，便接替作用而控制頭部下垂時重力的動作。

　　向下散落的頭髮，與身體向上伸的方向相反，配合頭部彎曲的動作，並且在頭髮與身體近乎平行的兩個方向間，畫出面部。

　　竇加在頭髮的明亮部分，畫了兩條斜線(O)，

一條曲線造成頭部的輪廓，另一條則暗示平面的轉動。在它下方，頭髮下垂的動作藉著三條直線(E)表達出來，同時也標出了頭骨後面枕骨隆凸的重要平面變化。

　　頸背(F)上，短而圓凸的線條，表示出斜方肌下面有力的肌腱、第七頸椎隆突(G)、以及兩三節背椎。

　　頭部彎曲及轉動，使頸角(H)壓迫胸鎖乳突肌(A)，而與斜方肌(I)的一邊相對，造成頸部彎曲時深深的皺紋。

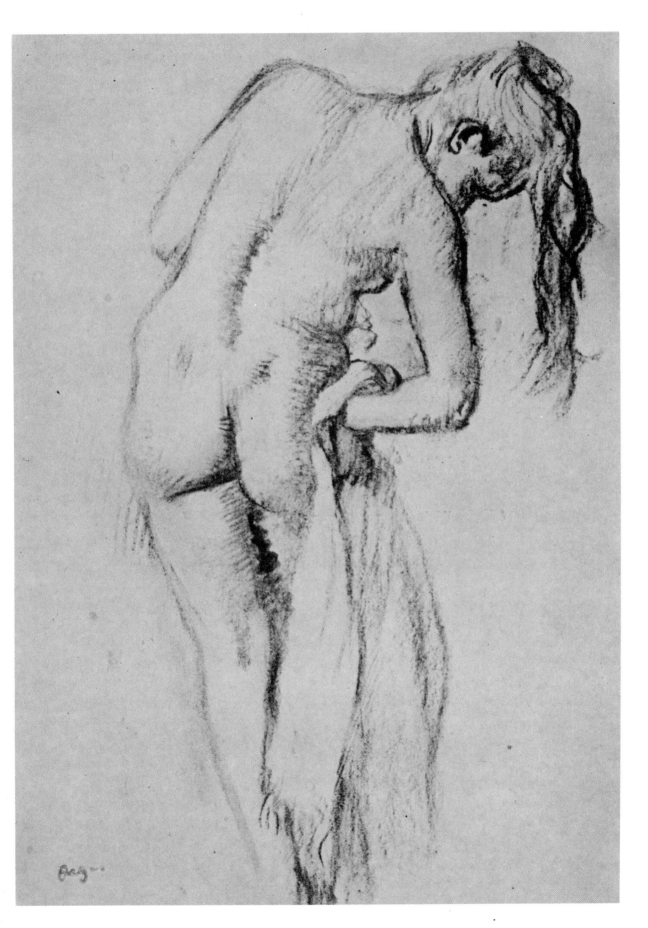

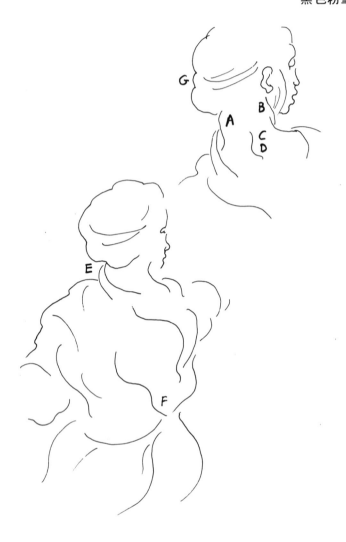

拉斐爾
（ Raphael Sanzio, 1483～1520 ）
跪婦雙習作
黑色粉筆，395×251mm

頸部—轉動

　　轉動的頭部拉動頸部的肌肉和皮膚，使頸部的一邊圓凸地挺出(A)。在頸部另一邊，有胸鎖乳突肌(B)與斜方肌(C)之間的斜行皺紋經過。

　　當頸柱向前彎曲時，背中線上的第七節頸椎突出。畫家藉著寬袍子的摺痕，來表現這個向前轉動的動作。

　　袍子就像外層的皮膚，它的輪廓必需與身體外形的線條相配合。注意頸背(E)彎曲的皺紋，不但往上到達頸部，而且還繞著頸部，有助於頸部輪廓的表現。這條皺紋以一條縣長的曲線，經過

背部向下延伸，分成許多小段，而與上面、下面的其他曲線會集於背部脊柱(F)。

　　畫家都知道不同的衣料各有不同的特質，就跟風景中各種不同的樹木一樣。衣料的材質如織地或密度等，可以決定穿在身上時的形狀。

　　最後，畫家注意到人像素描中，線條、形狀及衣料等的不同安排。在頭巾上，拉斐爾對頭骨上各種不同的輪廓線，做了一個巧妙的安排。不過，他很小心的處理了綁在枕骨隆凸的帶子(G)。

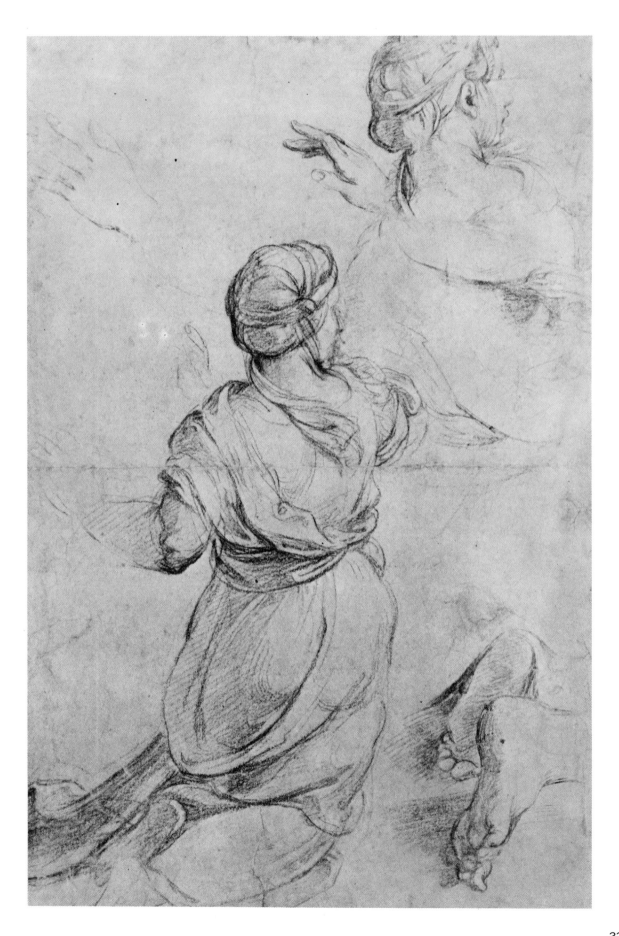

231

魯本斯
（Peter Paul Rubens. 1577～1640
雙手交疊的少婦
黑色及紅色粉筆（亮光部分加白），470×358mm

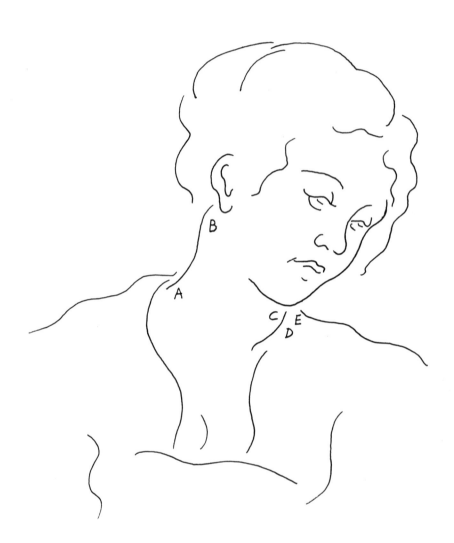

頸部—側面傾斜

　　魯本斯爲強調模特兒的臉部而簡化了頸部的細節。頭部向側面傾斜或向旁邊轉動的動作，常常都轉向肩部。這種側傾的動作，是藉著右側的伸肌與屈肌同時收縮而達到的。

　　頸部的另一側，長而複雜的螺狀斜方肌(A)及其上方的胸鎖乳突肌(B)，反映出脊椎的曲線。內側一條較短的曲線表示出另一條胸鎖乳突肌(C)微

彎向頸部後三角(D)，並與扭轉的陰影部位重疊，這個陰影表示出斜方肌(E)的方向。

　　女性較大的甲狀腺，使喉嚨部份不致顯得太突出。在整幅素描中，尤其是下顎的地方，魯本斯運用他的筆法和造形，特別強調出了詳細的女性特質。

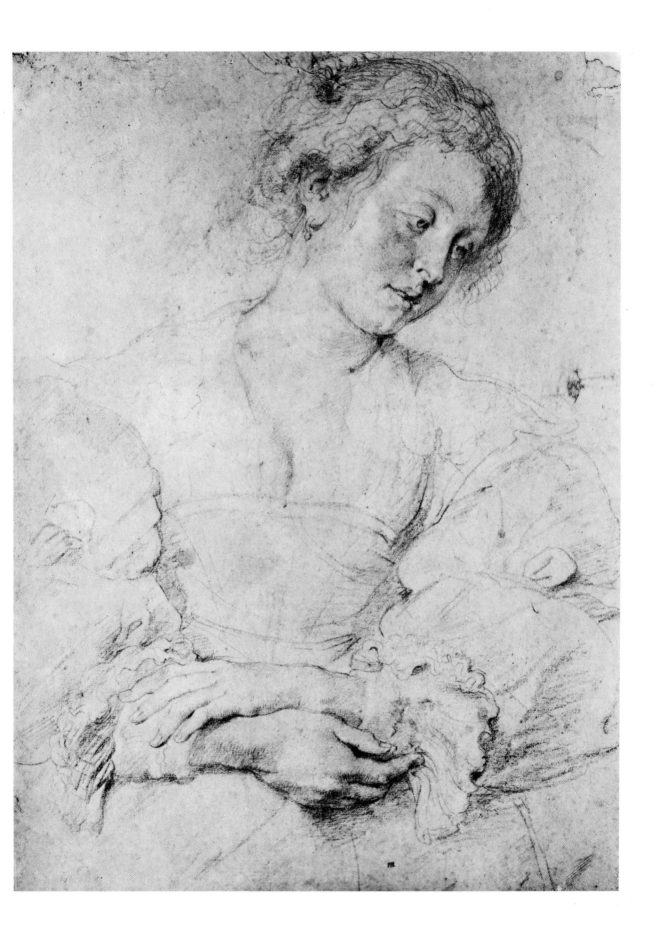

杜勒
（Albrecht Dürer, 1471～1528）
人頭側面構成
鋼筆及棕色、紅色墨水，243×189mm

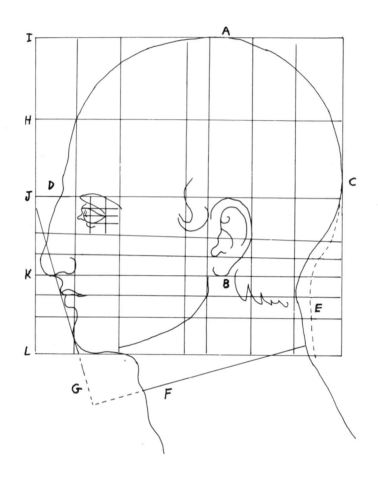

頭顱架構

　　傳統中，在分析人體頭部外形，以及五官位置間的關係時，不論畫家或科學家，都創出許多不同的方法。

　　畫家知道：創作，有時不得不誇張事實；但在這樣做以前，他必需先對事實是什麼有個概念。一旦熟習了常模和標準，就能了解各種變化而運用自如。這些差異，及一般所謂的正確畫法，應該只是一種參考，而非絕對的原則。

　　杜勒在此處將一個大方塊分割為許多矩形，然後再細分眼、耳這兩部分。

　　在這張頭部素描中，頭部呈現明確的橢圓形，頭骨下的臉部，位在眉下耳前。杜勒將頭骨最高點(A)放在顳骨乳突(B)的正上方，最寬點(C)則與前額骨(D)印堂的高度相當。

　　注意杜勒為了表現出圓柱狀的頸部上頸椎彎曲向前的動勢，所以未採原應使用的線(E)。頸部的寬度(F)相當於方塊一邊長度的七分之四。這條線與臉部的下方延長線直角相接(G)。

　　雖然杜勒擴大了頭髮上緣(H)與腦蓋(I)的部位，但仍遵循了傳統的三分法，將頭髮上緣(H)到眉毛(J)、眉毛到鼻底(K)、鼻底到頸底(L)，分為三等分。

　　注意眉頭(J)與鼻底(K)分別與耳頂及耳底水平相連接，而眼睛前面的直線(G)正好連到鼻底的背面。

　　如果在素描上畫得更詳細些，則各部位的關係會更明顯。顯然地，畫家知道畫肖像時，盡可能運用人體結構上各相關點來比較的秘訣。

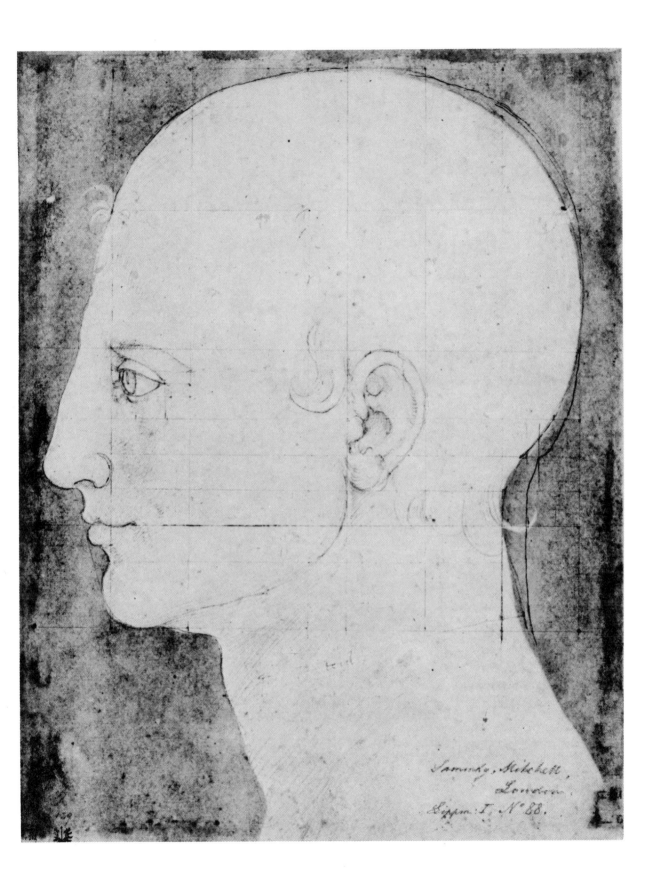

Samuky, Mitchell, London. Lippm: I, N° 88.

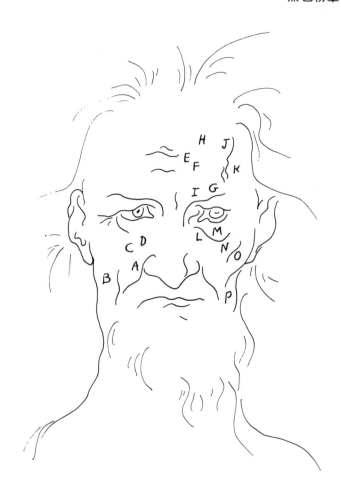

巴爾東
（Hans Baldung, 1484〜1545）
農業之神（Saturn）頭像
黑色粉筆，尺寸不詳

頭部—正面

　　如果你想畫好頭像，就必須先畫好頭骨。巴爾東所畫的這張老人頭像，是研究人頭骨架基本結構的最佳範例。時間與憂慮對皮膚組織的影響，使面部肌肉及各個層面更明顯更容易畫出來。

　　面部肌肉不同於其他的肌肉，因爲它移動的是皮膚而非骨骼。肌肉嵌入皮膚而可能與一些面部的骨骼相連。

　　在觀察中，我們可以發現皺紋和形成皺紋的肌肉或直角。鼻唇之間的溝紋(A)把鼻翼與頰分開，它和頰肌(B)、頰小肌(C)及唇上提肌(D)的方向相反。前額上的水平皺紋(E)與顱頂肌(F)成直角。這些皺紋與下方的眉毛(G)，表現出頭蓋骨下面，眼眶眶上突(I)及額結節(H)的輪廓和色調。它們上面，巴爾東畫出平坦的額頭(J)，額的一側，由於年老可以看到顳靜脈(K)的突出。

　　眼眶下緣的皺紋(L)延著淚袋(M)呈螺旋狀降下，由圓柱狀的下眼窠(N)，越過顴骨(O)，一直降到咬肌(P)的前方。

　　在這張老人臉部的畫中，以及所有上了年紀的面孔上，皺紋像流經山谷的河川，皺紋的來去脈絡，可以幫助你洞察臉部肌肉與骨骼的組織與作用。

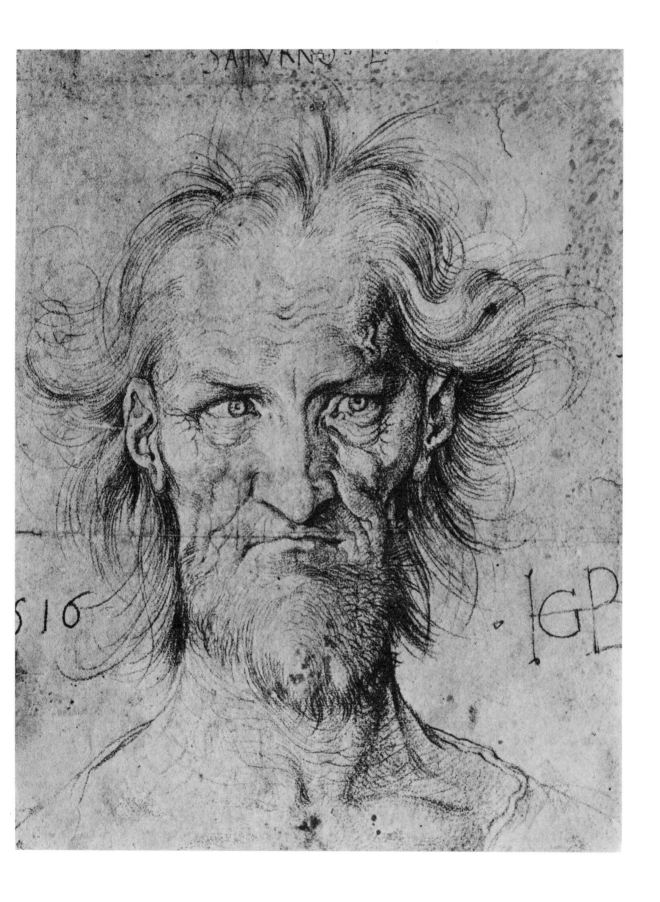

福拉哥納爾
（Jean Fouquet, 1415～1481）
牧師畫像
黑色粉筆及紙上銀筆法，195×135mm

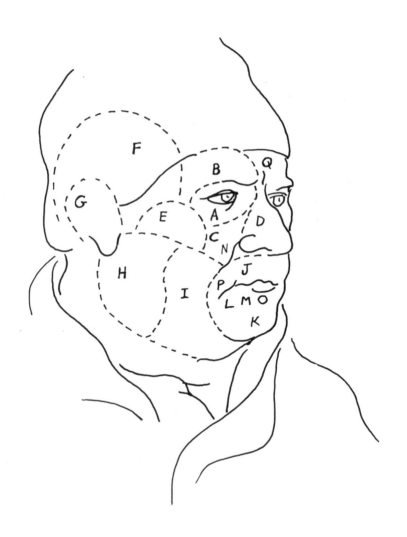

頭部—側面

　　臉部表面的肌肉，稱爲表情肌。除了影響我們的表情外，這些肌肉還有一些其他重要的功能，例如：閉眼、張嘴、閉嘴，同時對飲食、說話也有輔助之功。

　　面部的肌肉在大小、形狀、長短上相差很大。但因爲肌纖維束常常改變，所以不太容易區分，何況它們並不是都在臉的表面上。有時會聚集在器官的開口部位，像眼眶、鼻孔、嘴巴。有時也在臉上局部地帶：眼眶(A)、上眼眶(B)、下眼眶(C)、鼻子(D)、顴(E)、顳(F)、耳上肌(G)、耳下咬肌(H)、頰(I)、口(J)以及頦(K)。

　　那些外形相似的肌肉：像眼眶四周的眼輪匝肌、口部四周的口輪匝肌，可以使你便於記憶。在頰及頦的部位，可以看出下唇方肌(M)、三角肌(L)。三角肌可拉下嘴角，再與嘴唇下面方形的下唇方肌一起作用，使你在撅嘴時，嘴唇突出。

　　福拉哥納爾素描的人物略胖，大約在中年左右，所以他的皺紋並不明顯。不過爲了要造成平面上的變化，鼻唇之間(N)與頦唇之間(O)的皺紋總是必需的。嘴角的那道溝紋(P)，以及眉頭間垂直的皺紋(Q)，隔斷附近其他水平方向的皺紋，使面部表情顯得更嚴肅。

杜勒
（ Albrecht Dürer, 1471～1582 ）
杜勒母親畫像
炭筆，421×303mm

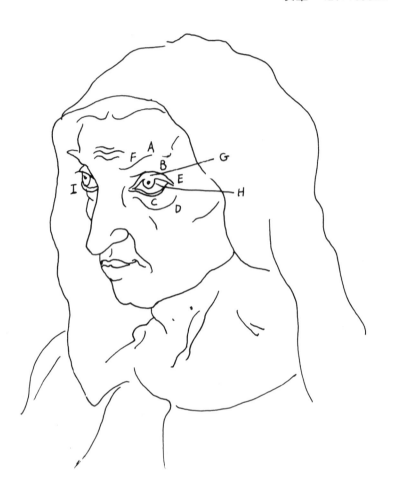

眼睛

眼睛在頭部的中央位置，位於頭蓋骨的眼眶之內，由額沟(B)以及額骨的眶上緣(A)所保護。下眼瞼(C)的淚袋位於顴骨的眶下緣(D)之下，外側的眼角(E)比內側的高且朝後。眉毛(F)在眼眶的上緣，在越過眶上突明亮的地方，變得很稀疏。

外行人看人時，較著重外表的細節，而畫家們却注重頭骨的基本結構。所以五官都能放在正確的位置，並與其他器官相配合，這對於畫肖像與透視圖法有很大的幫助。

杜勒把眼瞼看作是在眼球上移動的肉質帶狀物，並了解上眼瞼可以使瞳孔看得清晰。上眼瞼的曲線隨著眼球的輪廓伸展到最高點(G)，這點正

好在透明角膜的虹膜黑點上方。上眼瞼常被上方的陰影遮蓋，不過因為它位在上方，通常能夠探光，所以畫家要就是與杜勒一樣，儘量減弱陰影的色調，不然就乾脆完全不用陰影。

在右側眼睛黑色的瞳孔上，兩個小小的亮點，反映出多種的光源，虹膜與眼白(H)相接處的黑色陰影，顯示出虹膜明暗的層次，和其下方角膜呈隆凸的感覺。

右側眼睛外形呈球狀，其虹膜上的兩個小亮點水平並列著，在右方的眼睛，下眼瞼在眼球下方很明顯的彎曲，而球狀的虹膜及其內的小亮點，在透視圖法中，都變成了橢圓形。

241

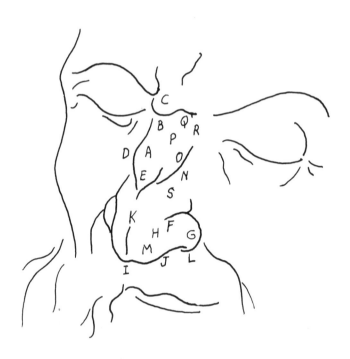

鼻

杜勒這張素描中，老人飽經歲月的面孔上，鼻部各個界標很明顯地表現出來。研究鼻部時，畫家首先需要熟習鼻子的各個部分，及其基本構造；其次，對這些部位的大小、輪廓、方向及位置的關係，做一個核對與比較。最後，把他所有搜集到的資料加以設計，而在素描作品中，創作出各個部位的輪廓及特徵。

鼻子的外形是依鼻骨及鼻軟骨的外形與大小而定。三角錐狀的鼻骨，自印堂下方鼻跟部位開始隆起，一直伸展到鼻子中間部位。杜勒使它的末端隆起成一個小小的角(D)，並在此與鼻軟骨轉

接。這條線向內移動，在鼻中線附近形成一個中隔角(E)。

在這張低垂的臉上，看不到在鼻頭下面分隔兩個鼻道的中隔軟骨。而鼻翼上反光的曲線(L)，是唯一可以顯示出鼻孔的地方。杜勒在鼻翼(G)及鼻骨(N)兩側，採用半色調(O)來區分這兩個面，然後再轉入最明亮的部分(P)。

鼻根部的水平溝紋(Q)與錐狀的鼻肌(R)成直角。鼻收肌(S)位在上方鼻軟骨兩側，鼻翼上微小的擴張肌共同造成鼻翼的外貌。在使用次數很多或面部有強烈情緒表現時，它們就會顯得很明顯。

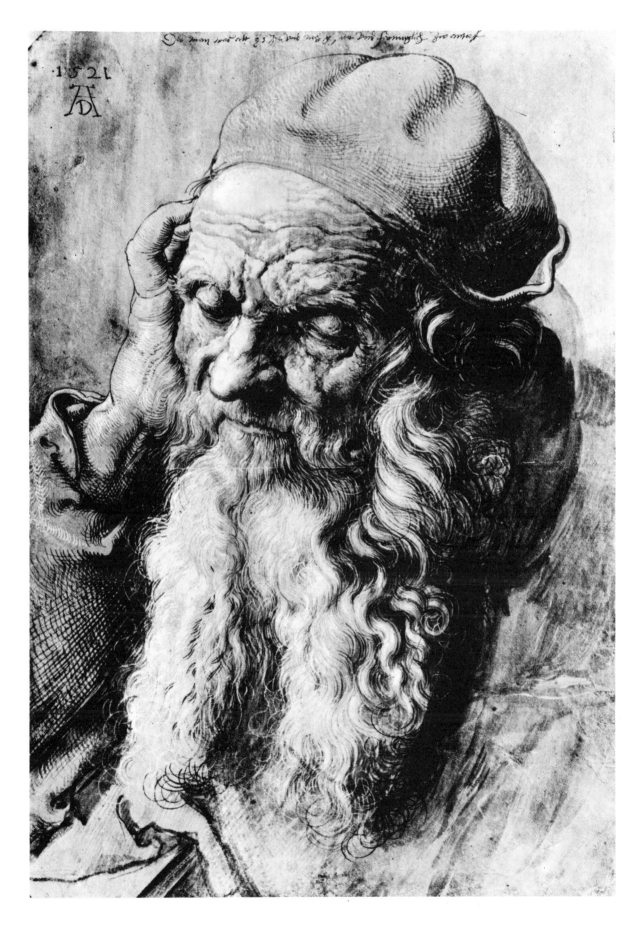

克雷迪
（Lorenzo di Credi, c.1458～1537）
青年頭像
粉紅畫紙上黑色粉筆及墨水，180×138mm

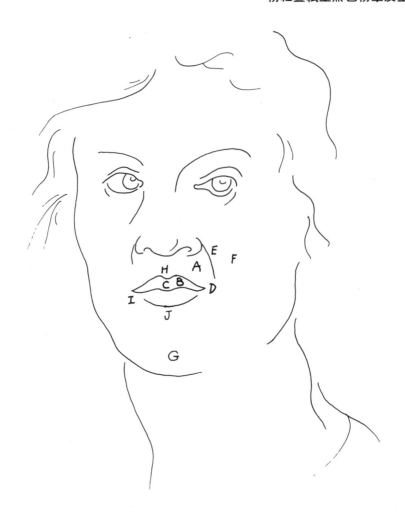

嘴

　　口部包括了嘴、牙齒及舌頭。繞著嘴的口輪匝肌(A)，形成了嘴唇的厚度。唇(B)的外表，叫紅邊緣或朱紅帶，每個人的差異都很大。一般而言，它在上唇(C)中縫部位突起，顯得較厚，形成嘴唇中央的隆突部分，兩片嘴唇在嘴角處(D)漸漸變得尖而小。

　　上唇伸展到鼻子的底部，向外到頰部邊緣(F)的鼻唇間溝紋(E)，向下到達雙唇之間的縫。唇縫與上唇肌肉形成弓狀，繞著嘴唇有一道陰影，與牙齒的曲線一致。如果把鼻底部位到頦突(G)之間的距離分爲三等分，你會發現克雷迪將雙唇縫的位置，放在上面三分之一處。

　　延著上唇的外緣，那道長而細的明亮部分(H)叫做新皮膚（new skin），它在中間陷了下去，強調出位在上唇弓形上方人中(H)的垂直溝槽。下唇上明亮的部分，與皮上的皺紋方向一致。兩端較小的明亮部分(I)，標出了嘴角的外眼(D)。唇下方一塊暗影(J)是下唇與頦溝紋相遇而造成的凹陷，正好位在頦唇之間一半的地方。

　　口輪匝肌(A)中間的纖維緊縮，使嘴閉住。外側的纖維使嘴伸向前，像在撅嘴一樣。內外層的各面肌面集中於口輪匝肌，能使嘴唇翹起，撇下、突出，而有助於各種各類的面部表情。

244

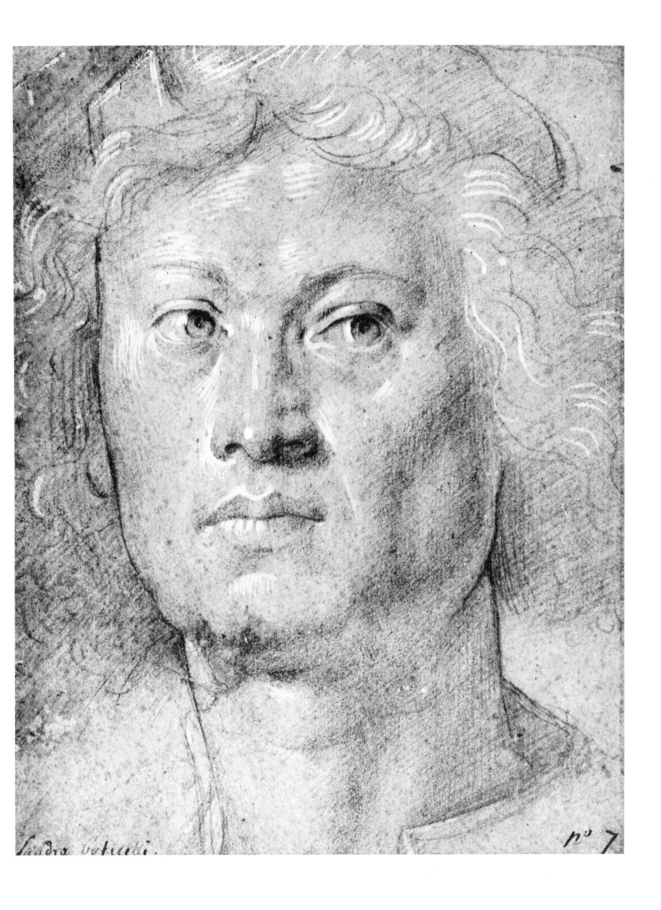

Sandro boticelli.

n° 7

米開蘭基羅
（Michelangelo Buonarotti, 1475～1564）
頭部及表情速寫
鋼筆及墨水，206×255mm

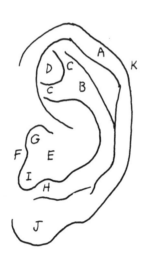

耳

　　這張素描中，米開蘭基羅細膩的描繪，提供了一個外耳造形的最佳範例。耳朵以靱帶連接著肌肉和頭蓋骨，並由軟骨構成，耳的作用是收集聲波。由外形來看，耳朵位在頭部中線正後方，與顎骨垂直線的後上方，以及頭頂顳骨乳突的正上方。

　　耳朵彎曲的外緣叫耳輪(A)，耳輪內側較寬而彎曲的隆起部分叫對耳輪(B)，在它的上方和前方，對耳輪形成兩個分立的隆脊分別稱爲對耳輪上脚及對耳輪下脚(C)，而兩脚間凹陷部分稱爲三角窩。

　　米開蘭基羅在耳孔處理運了一大塊陰影，這是耳甲(E)，位在對耳輪(B)的前面。這個部位的前面界限是耳屏(F)小小的隆突。耳屏處有梳理整齊的頭髮。在進入內耳聽道管的開端(G)，有一塊小小的陰影，耳屏就是在這裏突起。另有一個有隆突，是耳屏對面的軟骨，叫做對耳屏(H)。這兩個隆突部分，被耳屏間切迹(I)所分開。切迹之下，是柔軟的卵形耳垂(J)。

　　耳蝸肌位在耳朵的上方，前方以及後方，共同維持住耳朵在頭蓋骨上的位置，不過對畫家而言，它們沒有多大的意義。米開蘭基羅在達爾文氏結節（Darwinia tubencle）(K)處做稍微突起的處理，使長而曲的耳輪上有一個小小的角。這一點代表耳朵所能運動的極點，在現有的動物中，如馬可動的耳朵上仍能看得到。

達文西
（Leonardo da Vinci, 1452～1519）
五醜羣像
鋼筆及墨水，260×215mm

表情：興奮與發笑

　　要了解人類的各種表情，仔細研究面部肌肉是非常重要的一點。仔細觀察達文西這五個人頭素描，對你將很有幫助。這五個人頭顯示出一系列的表情順序，由愉快的表情，到露齒微笑，再到大笑。

　　戴著橡葉頭圈的那個光頭漢子，一副自滿的樣子，頭部毫不傾斜的向上仰著，口輪匝肌(A)中間的纖維把雙唇緊緊押著，瞳孔和眼球虹膜明顯的對比，使眼睛閃閃生光，表現其內心的愉快和滿足，從眼角的魚尾紋(B)，可以看出他常笑的痕跡。

　　右下方的人頭，雙眼表情很少，只由笑肌(C)的動作，頑固地露了一點齒白。這個表情與最左邊露齒而笑的那個人的表情相差不了多少。此處

笑肌(C)與顴大肌(D)、顴小肌(E)一起作用，將雙唇向後及向上拉起，使得鼻唇之間的溝紋(F)加深，同時與四周的眼輪匝肌，形成眼角的皺紋(G)。

　　背景右上方的人頭，代表的是一個假笑。嘴角被笑肌(C)拉得很寬露出了牙齒笑著。真正在笑的時候，顴大肌及顴小肌(H)，眼輪匝肌的下方(I)肌肉，會把鼻唇之間的溝紋提得較高(F)，並造成眼角的魚尾紋。皺眉肌(J)的動作，形成了一條垂直的皺紋，使人一看就知道他在假笑，因為在快樂的時候，皺眉肌是不會有所動作的。

　　五個人頭中最後的一個，也就是左上方的人頭，是在大笑。他的頭部後仰，嘴張到最大限度，上唇掀起而露出牙齒。

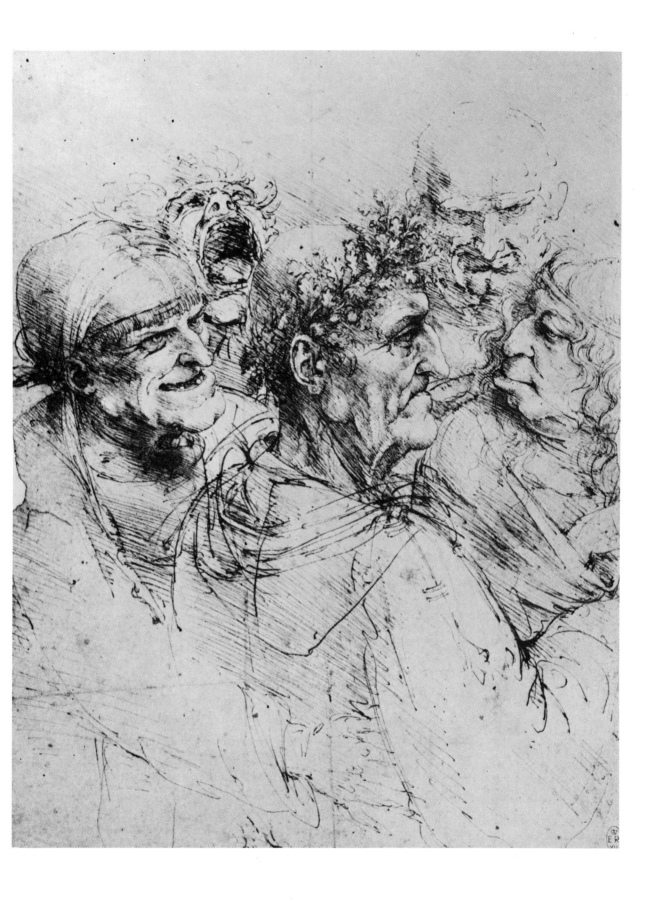

普桑
（Nicholas Poussin, 1594～1665）
自畫像
粉筆，尺寸不詳

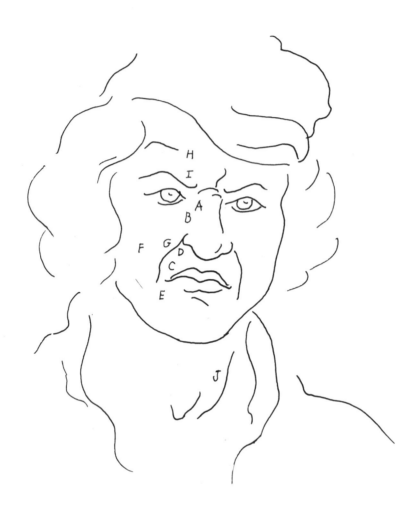

表情：輕蔑至憎惡

　　反對某件事、某個人而露出的種種表情：像
輕蔑、嘲笑、不屑和厭憎等，是藉著各種不同的
面部動作，手、腳、頭部的姿勢表達出來的。

　　普桑在自畫像中，畫出了自己一副鄙夷厭惡
的表情。其實，輕蔑、嘲笑、不屑和厭憎等表情
，只是程度的強弱不同而己，而造成這些表情的
肌肉動作都是相同的。表達厭憎表情最普通的方
法，是靠著鼻子和嘴的動作。

　　普桑這張素描中，藉著降眉間肌(A)和提上唇
方肌內眥頭(B)使鼻子稍爲掀起，形成鼻根部位的
皺紋。伴隨著這種動作的常是藉著犬齒肌(C)將上

唇稍稍向上糾結在一起，好像要展示出犬齒一樣
。在厭憎的表情中，鼻孔邊的鼻肌翼部(D)使鼻子
微微皺起，好像要排出什麼難聞的氣味。

　　藉著三角肌(E)的動作，嘴角很不高興的向下
撇。顴大肌(F)把上唇和雙頰向後向上牽動，加深
了鼻唇之間的溝紋(G)。

　　前額的皮膚被兩邊的額肌(H)和皺眉肌(I)拉下
並皺起，加重了皺眉的表情。

　　目光輕蔑的向前注視著，並特別強調出一邊
的胸鎖乳突肌(J)，顯出他正轉過頭，別過視線，
不看那個令人憎厭的東西。

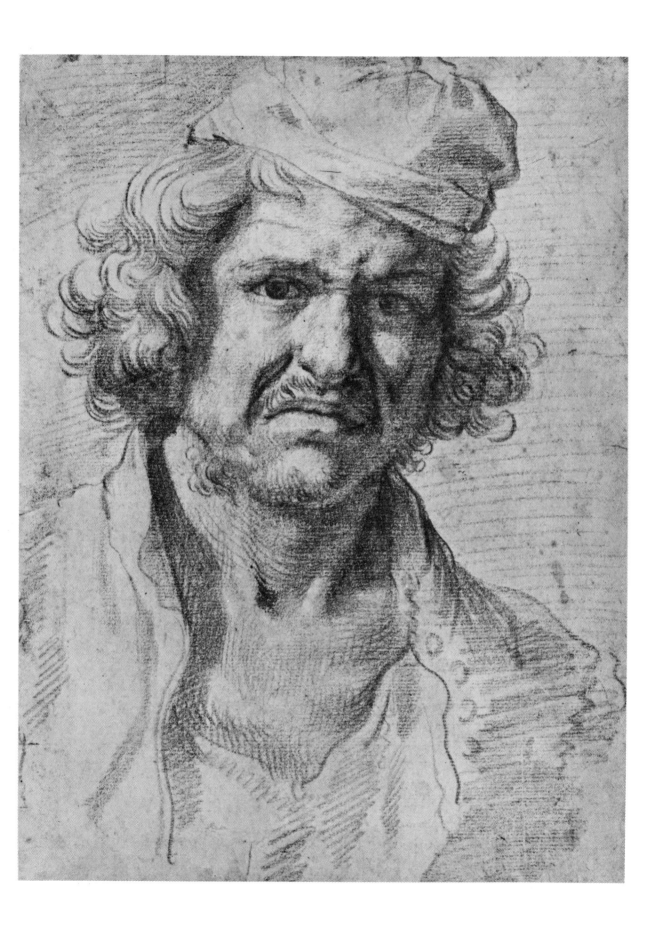

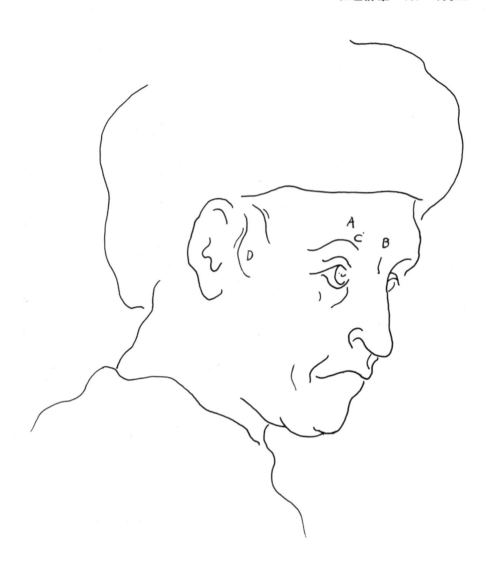

彭托莫
（Jacopo Pontormo, 1494～1556）
麥第奇（Piero de' Medici）畫像習作
紅色粉筆，157×198mm

表情：注意到恐懼

　　大多數的畫家，都觀察過臉部表情的各種轉變，由驚覺、畏懼、驚嚇、害怕，最後到恐怖、戰慄。彭托莫這張習作中的人像正處於「驚覺」狀態。雙眉藉著額肌(A)的挑高，以張大的眼睛，儘快的看清楚引起他注意的東西。

　　人在受驚時，往往嘴會張開，不過這裏彭托莫的人像緊抿著嘴，似乎在沉思著。皺眉肌(C)因動作而產生的直紋(B)，更能強調出面部表情。

　　耳朵旁邊，有兩綹與眼眉曲線相同的頭髮(D)

，暗示出人像正專心傾聽一個來源未明的聲音。這兩綹頭髮近乎平行的筆法，加深了我們對這部份的興趣。

　　在害怕時，可以看出眼睛與嘴部肌肉的主要動作。一旦由「驚覺」轉為「害怕」，下顎就會垂下，嘴會張開，眼睛睜大，瞳孔也同時會放大。由「害怕」轉為「恐懼」時，嘴到肩部的頸側闊肌會強烈的收縮，把嘴角拉得更低，而造成頸部更深的斜紋。

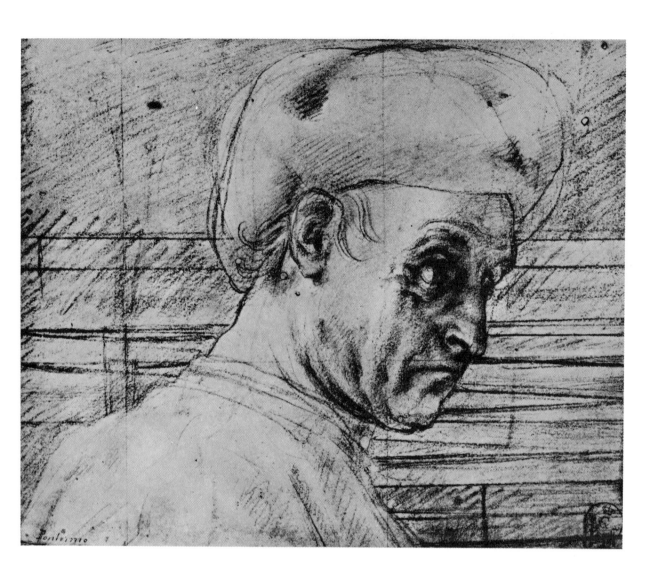

貝里尼
（Giovanni Bellini, c. 1430～1516）
老人頭像
藍紙上淡彩（亮光部分加白），260×190mm

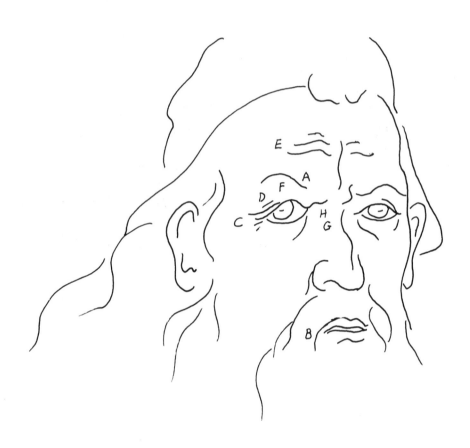

表情：憂傷

　　皺眉肌(A)是反映出煩惱的肌肉。貝尼里所素描的老人，兩眉向內收縮而蹙起眉頭。它表示沈思的表情和平靜的心靈正面臨了困擾和煩惱。

　　人像微啓的嘴，表現出痛苦、困倦以及忍耐。長期受苦的沮喪，使笑時會揚起的雙唇往下撇。不僅在臉部如此，全身都有一種倦怠的鬆弛感，下顎垂下，嘴角(B)也向下，頰與眼都是鬆垮垮的。

　　常人所謂的魚尾紋(C)，上眼臉的皺紋(D)，以及前額(E)上的皺紋，使人看出眼睛四周球狀的眼臉及前額肌上動作的頻繁。

　　由於漸增的憂慮，整個皺起的眉毛，被鼻子兩側垂直的降眉間肌(G)拉到更下面，而造成了鼻根的水平皺紋(H)。

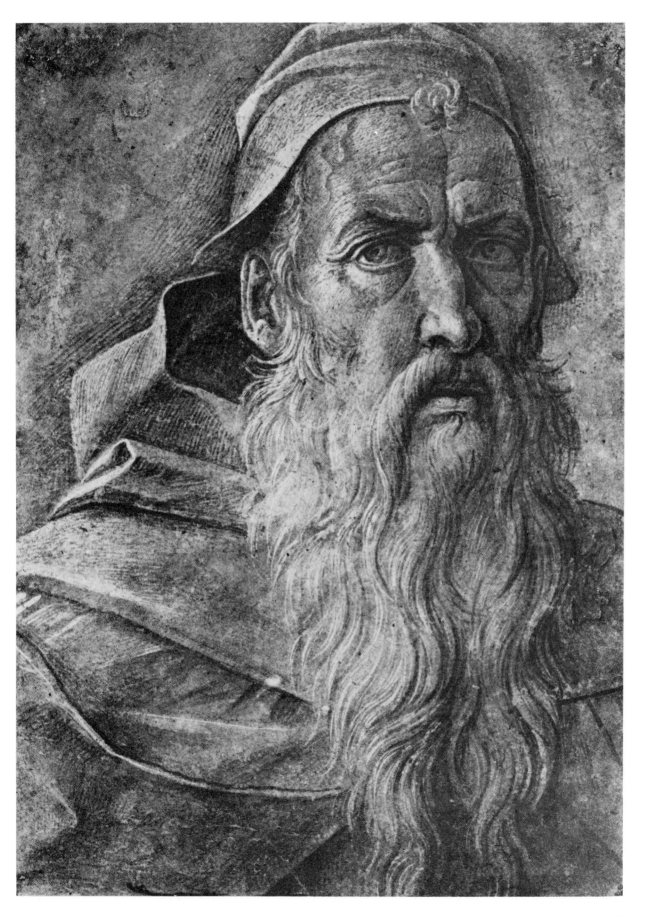

米開蘭基羅
（Michelangelo Buonarotti, 1475～1564）
復仇女神像
黑色粉筆，295×203mm

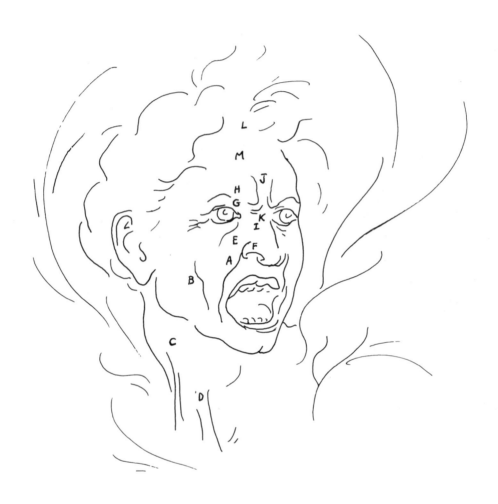

表情：憤怒的挑戰

　　提高上唇，露出嚇人的犬齒，這幅米開蘭基羅的憤怒的復仇女神，強烈地表現出對一個輕蔑挑戰的反應。憤怒的復仇女神嘴張得很大，嘴唇向上張到兩邊，引起鼻唇之間(A)的皺紋，以及頰上顴骨的皺紋(B)。

　　一條明顯的肌纖維直紋(C)，讓我們看出頸前與側濶肌的收縮。這些肌肉在憤怒，厭憎時就會看得到。在轉頭面向敵人時，胸鎖乳突肌(D)明顯地突出。四周渦形的衣服，配合並加強了這個動作。

　　整個上唇由上唇方肌內眥頭(E)縮囘，露出張牙眥齒的表情。上唇及鼻翼向上移動，前後的鼻孔張大肌(F)使鼻孔擴張，以吸入更多的空氣，準備憤猛的還擊。

　　球狀的眼瞼(G)，皺眉肌(H)和錐狀的鼻子，使眉毛凹下而緊縮在鼻樑上(K)，造成深而清楚的溝紋(J)。

　　因忿怒而豎起的頭髮(L)，是因為額肌收縮造成的。這些動作，加強了畫中筆觸所要表現的激動。

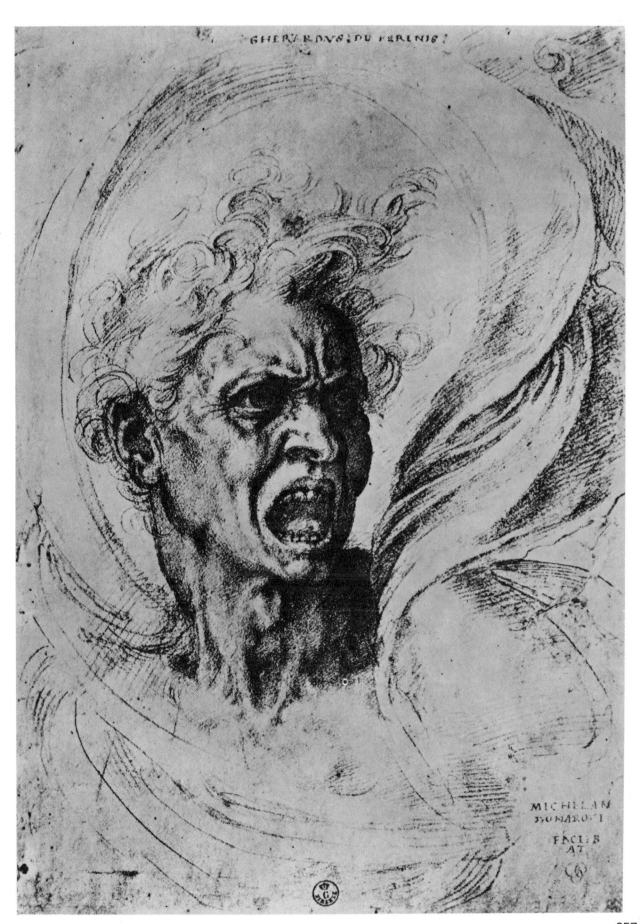

達文西
（Leonardo da Vinci, 1452～1519）
裸男正面像
紅紙上紅色粉筆，236×146mm

比例

　　測量身體比例的方法有很多種，測量的單位，由埃及人使用的中指長度，到希臘人用的手掌長度，到威托爾尤斯（Virtruvis）用八個人頭表示身長，再到柯辛斯（Cousins）用的五個雙眼距離的寬度，一直到現在最常用的，由雷契爾（Richer）主張的：人體是七個半頭的長度。

　　在這張比例的習作中，畫家尋求各部關係自然協調的關鍵。古希臘人將其在人體研究上所獲得的知識，運用到帕特農神殿的建築上。帕特農神殿與人體一樣，是個整體的單位，其合成部分與整體一同作用，不過爲了免除光學上的幻覺，並沒有完全遵守絕對的數學規律。

　　由於個別差異很大，因此不可能定下一個絕對的比例準則。此外，由於身體的每一個動作，在透視與縮小下都會有所改變，也使得目測身體比例時，發生困難。所以有關比例的規則，只能當作參考。不過，以合理的方式處理人體結構，有助於分辨身體各部分的關係。

　　達文西在這張素描中，使用的測量方法是，身長爲七個半頭，不過他跟其他畫家一樣，也常常不能遵守這個規則。他知道傳統上的測量點如乳頭、肚臍、性器官等都不是固定點，而只是參考點，由這些點能產生個別的變更。

　　所有大畫家的素描，都會顯示出基本結構上的差異。一旦這些標準的測量方法、界標、及記下來的線條教會了你如何比較，如何觀察，你就可以把它們放到一邊，而遵循自己的創造力了。

258

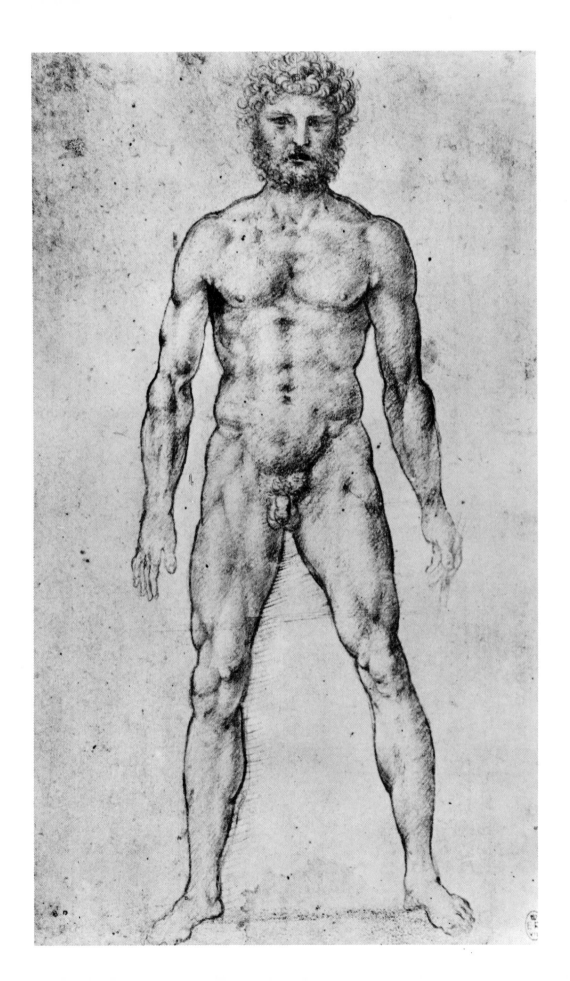

藝用解剖學

出 版 者：新形象出版事業有限公司

負 責 人：陳偉賢

地　　　址：台北縣中和市中和路322號8F之1

電　　　話：29207133・29278446

F A X：29290713

編 著 者：新形象

總 策 劃：陳偉賢

美術設計：吳銘書

美術企劃：吳銘書

封面設計：黃筱晴

總 代 理：北星圖書事業股份有限公司

地　　　址：台北縣永和市中正路462號5F

門　　　市：北星圖書事業股份有限公司

地　　　址：永和市中正路498號

電　　　話：29229000

F A X：29229041

網　　　址：www.nsbooks.com.tw

郵　　　撥：0544500-7北星圖書帳戶

印 刷 所：利林印刷股份有限公司

製 版 所：造極彩色印刷製版有限公司

國家圖書館出版品預行編目資料

藝用解剖學：名家素描實例解說/新形象編著
。--第二版。--臺北縣中和市：新形象，
2002〔民91〕
面；　公分
ISBN 957-2035-28-2（平裝）
1.美術解剖學 2.素描-技法

901.3　　　　　　　　　　91004009

行政院新聞局出版事業登記證／局版台業字第3928號
經濟部公司執照／76建三辛字第214743號
■本書如有裝訂錯誤破損缺頁請寄回退換
西元2002年3月　第二版第一刷

北星 新形象 圖書目錄

建築 · 廣告 · 美術 · 設計

專業經營・權威發行

北星信譽・值得信賴

永和市永貞路163號2 F
TEL：(02)922-9000
FAX：(02)922-9041
郵撥帳號：0544500-7
　　　　　北星圖書帳戶

8-8	名家水彩作品專集2	新形象編	650
8-9	世界水彩畫家專集3	新形象編	650
8-10	世界名家水彩作品專集4	新形象編	650
8-11	世界名家水彩專集5	新形象編	650
8-12	世界名家油畫專集	新形象編	650
8-13	油畫新技	楊永福	400
8-14	壓克力水彩技法	楊恩生	400
8-15	不透明水彩技法	楊恩生	400
8-16	新素描技法解說	新形象編	280
8-17	藝用解剖學	新形象編	350
8-18	人體結構與藝術構成	魏道慧	1000
8-19	彩色墨水畫技法	劉興治	400

九、攝影

9-1	世界名家攝影專集	新形象編	650
9-2	繪之影	曾崇詠	420

十、建築・造園景觀

10-1			
10-2	歷史建築	馬以工	400
10-3	建築旅人	黃大偉	400
10-4	房地產廣告圖例	懋榮	1500
10-5	如何投資增值最快房地產	謝潮儀	220
10-6	美國房地產買賣投資	解時村	220
10-7	房地產的過去、現在、未來	曾文龍	250
10-8	誰來征服房地產	曾文龍	220
10-9	不動產行銷學	曾文龍	250
10-10	不動產重要法規	曾文龍	250

十一、工藝

11-1	工藝概論	王銘顯	240
11-2	藤編工藝	龐玉華	240
11-3	皮雕技法的基礎與應用	蘇雅汾	450
11-4	皮雕藝術技法	新形象編	400
11-5	工藝鑑賞	鍾義明	480

十二、兒童美術

12-1	兒童話集	新形象編	400
12-2	最新兒童繪畫指導	陳穎彬	350

十三、花卉

13-1	世界自然花卉	新形象編	400

十四、ＰＯＰ設計

14-1	手繪ＰＯＰ的理論與實務	劉中興等	400
14-2	精緻手繪ＰＯＰ廣告	簡仁吉等	400
14-3	精緻手繪ＰＯＰ字體	簡仁吉	400
14-4	精緻手繪ＰＯＰ海報	簡仁吉	400
14-5	精緻手繪ＰＯＰ展示	簡仁吉	400
14-6	精緻手繪ＰＯＰ應用	簡仁吉	400

十五、廣告・企劃・行銷

15-1	如何激發成功創意	西尾忠久	230
15-2	ＣＩ與展示	吳江山	400
15-3	企業識別設計與製作	陳孝銘	400
15-4	商標與ＣＩ	新形象編	400
15-5	ＣＩ視覺設計(信封名片設計)	李天來	400
15-6	ＣＩ視覺設計(ＤＭ廣告型錄)(1)	李天來	450
15-7	ＣＩ視覺設計(商業包裝PART 1)	李天來	400
15-8	ＣＩ視覺設計(商業包裝PART 2)	李天來	400
15-9	ＣＩ視覺設計(ＤＭ廣告型錄)(2)	李天來	450

十六、其他

16-1	中西傢俱的淵源和探討	謝蘭芬	300
16-2	絹印實務技術	唐氏編輯	220
16-3	麥克筆的世界	王健	600

創新突破　永不休止
「北星信譽推薦，必屬教學好書」

新形象出版事業有限公司　・　北星圖書事業股份有限公司
台北縣永和市永貞路163號2樓　　門市部
電話：(02)922-9000(代表號)　　永和市中正路498號
FAX：(02)922-9041　　　　　　　電話：(02)922-9001